U0110952

大展好書　好書大展

品嘗好書　冠群可期

象棋輕鬆學
3

象棋殘局精粹

黃大昌　著

品冠文化出版社

前　言

　　琴棋書畫爲中國四大藝術，棋文化有著悠久的歷史。隨著社會的發展，棋藝在當代是一項既屬於體育運動的競賽項目，又可豐富人們文化生活、陶冶情趣、開發智力的娛樂活動。棋藝不論男女老少均可參加，不受條件和場地的限制，即使獨自一人也可打譜和學習。象棋在國內是開展得最普及的一個棋種，會弈象棋者逾一億人以上，當今象棋已逐步從中國走向世界。

　　筆者四十多年來，在研究創作排局的同時排擬了各種實用性殺局，今選編創作的傌炮兵殺局一百例、俥傌兵殺局五十例、俥傌炮殺局五十例、傌炮殺局一百例，提供給愛好者作爲實戰的借鑒和參考，希望能幫助愛好者提高各兵種聯合作戰和攻殺技巧。

　　由於作者水平的局限，書中若有差錯之處敬請廣大棋友指正、賜教。

<div style="text-align: right">黃大昌</div>

作 者 簡 介

　　黃大昌　上海市人，1942 年 4 月出生，從小雙腳殘疾，1960 年起發表棋局作品，至今已在國內外 300 家報刊上發表作品 4000 多篇，出版有《傌炮爭雄》、《象棋精妙排局譜》、《傌炮兵殺法》、《車馬的運用》、《傌炮殘局實用殺法》、《象棋實用殘局精選》、《黃大昌最新象棋排局》、《傌炮兵精彩殺法》等 18 本著作。

　　曾兩次舉辦排局作品展覽會。他的事跡被《中國殘疾名人辭典》、《中國當代名人大典》、《世界優秀人才大典》等工具書收錄。

目 錄

象棋殘局精粹

象棋輕鬆學
3

象棋殘局精粹

一、傌炮兵類

第 1 局　（紅先勝）

黑方

紅方

1. 傌八進六　　　將4平5
2. 傌六進七　　　將5平4
3. 兵四進一①　　士6退5
4. 傌七退六　　　士5進4
5. 傌六進四　　　士4退5
6. 傌四退五　　　將4進1
7. 傌五進七　　　將4退1
8. 傌七進八　　　將4進1
9. 炮六平九　　　包9平3
10. 相九進七　　　馬9進7
11. 炮九進四

注：①紅方進兵破士是取勝關鍵，如改走傌七退五，士6進5，以下紅方無法取勝。

第 2 局　（紅先勝）

黑方

紅方

1. 傌八進六　　　將4平5
2. 傌六進七　　　將5平4
3. 傌七退五①　　士6退5②
4. 傌五退六　　　將4平5③
5. 炮六平五　　　士5進6④
6. 傌六進五　　　士6退5
7. 兵四平五　　　將5平6⑤

8. 傌五退四　　包8退5

9. 炮五平四　　包8平6

10. 炮四進四　　卒4進1

11. 傌四進三

注：①如改走兵四進一，包8退2，以下紅方無法可勝。

②如改走將4平5，炮六平五，以下紅勝，參考正著法。

③如改走士5進4，傌六進四，將4平5，傌四進六，紅勝。

④如改走士5進4，傌六進四，包8退3，傌四進六，將5平4，兵四平五，紅勝定。

⑤如改走將5平4，傌五退六，紅勝定。

第 3 局 （紅先勝）

1. 傌九進七　　士5退4

2. 傌七退六　　士4進5

3. 傌六進八　　士5進4①

4. 炮九平七　　包3退5

5. 兵六平七　　將5進1

6. 傌八退七　　卒6進1

7. 兵七平六　　將5平6

8. 傌七退五　　士4退5②

9. 炮九退一　　卒6進1

10. 傌五進六　　將6進1

黑方

紅方

11. 炮九退一　象 7 進 5

12. 傌六退五　將 6 退 1

13. 傌五進三

注：①如改走包 3 退 5，兵六平七，士 5 進 4，兵七平六，紅勝定；又如改走士 5 進 6，紅勝，參考正著法。

②如改走卒 6 進 1，傌五進六，將 6 進 1，炮七退二，象 7 進 5，傌六退五，將 6 退 1，傌五進三，紅勝；又如改走士 6 進 5，傌五進三，將 6 進 1，炮七退二，象 7 進 5，兵六平五，卒 6 進 1，傌三進二，紅勝。

第 4 局 （紅先勝）

1. 傌一進二　將 6 平 5　　2. 傌二退四　將 5 平 6

3. 兵六平五　包 6 平 7①　　4. 炮二平五　包 7 退 1

5. 炮五平四　馬 4 進 6　　6. 兵五平四　將 6 平 5

7. 炮四平五　卒 8 平 7②

8. 傌四退五　卒 7 平 6③

9. 炮五退五　將 5 平 4

10. 兵四平五　卒 3 平 4

11. 傌五進四　卒 4 平 5

12. 兵五進一

注：①如改走馬 4 進 5，傌四進三，紅勝定。

②如改走包 7 進 1，傌四退五，包 7 平 6，炮五退五，將 5 平 4，兵四平五，以下紅也可

黑方

紅方

勝。

③如改走卒 3 平 4，炮五平六，紅勝定。

第 5 局 （紅先勝）

1. 傌一進三　將 5 退 1①	2. 兵七平六　將 5 平 4②
3. 傌三退五　士 4 退 5	4. 傌五進七　將 4 進 1
5. 炮二平五　卒 2 平 3③	6. 傌七進八　將 4 退 1
7. 炮五退八　卒 4 進 1④	8. 傌八退七　將 4 進 1
9. 傌七退五　將 4 退 1	10. 兵四平五　將 4 退 1
11. 傌五進四　卒 4 平 5	12. 兵五進一

注：①如改走將 5 平 6，炮二退五，卒 2 平 3，傌三退五，將 6 平 5，炮二平五，紅勝。

②如改走將 5 退 1 ，傌三進五，士 4 退 5（如卒 5 進 1，帥六進一，卒 2 平 3，帥六平五，以下紅方也可勝），傌五進七，將 5 平 4，兵四平五，紅勝定。

③如改走馬 4 退 5，傌七進八，將 4 退 1，炮五平九，紅勝定。

④如改走士 5 退 6，炮五平七，卒 3 平 2（如馬 4 退 6，炮七平九，紅勝定），炮七進六，馬 4 退 6，炮七平九，卒 4 進 1，炮九進一，紅勝。

黑方

紅方

第 6 局　（紅先勝）

黑方

紅方

1. 傌一進三	將 5 平 4
2. 傌三退五	將 4 平 5
3. 兵三平四	將 5 進 1①
4. 傌五進三	包 5 平 6
5. 傌三退四	將 5 平 6
6. 炮二退七	將 6 退 1
7. 炮二平四	將 6 平 5
8. 傌四進三	將 5 平 6②

9. 傌三退二	將 6 進 1③	10. 傌二進四	將 6 平 5
11. 傌四退六	將 5 平 6	12. 傌六退四	將 6 平 5
13. 傌四進三	將 5 平 6④	14. 傌三退五	將 6 退 1
15. 傌五進六	將 6 退 1	16. 傌六退五	將 6 進 1
17. 傌五退六	將 6 進 1	18. 炮四進四	將 6 退 1
19. 炮四進一	將 6 退 1	20. 炮四進一	將 6 平 5
21. 炮四平八	將 5 進 1	22. 炮八退七	將 5 退 1
23. 炮八平五	卒 4 平 5	24. 傌六退五	

注：①如改走將 5 退 1，傌五進三，將 5 平 4，兵四平五，包 5 平 7，傌三進四，包 7 退 4，兵五平六，將 4 平 5，傌四退五，包 7 進 2，傌五進三，紅勝。

②如改走將 5 退 1 ，炮四平五，卒 4 進 1，傌三退五，將 5 平 4（如士 4 退 5，炮五進一，將 5 平 4，傌五退六，士 5 進 6，傌六退七，卒 4 平 5，炮五退三，卒 5 進 1，帥四平五，以下紅方單傌必勝黑方單士），傌五退七，士 4 退

5（如將 4 平 5，傌七進六，將 5 進 1，傌六退五，將 5 平 4，傌五退六捉卒，紅勝定），傌七退六，卒 4 平 5，炮五退二，卒 5 進 1，帥四平五，以下紅方單傌必勝黑方單士。

③如改走將 6 平 5，炮四平五，卒 4 進 1，傌二進三，將 5 退 1，傌三退五，以下紅勝參考注②。

④如改走將 5 退 1，炮四平五，卒 4 進 1，傌三退五，將 5 平 4，傌五退六，捉卒紅也可勝。

第 7 局　（紅先勝）

1.兵二平三	將 6 平 5①	2.炮八平一	包 1 退 4
3.傌四進三	包 1 平 6	4.炮一平四	將 5 進 1②
5.炮四退四	卒 2 平 3	6.傌三退四	將 5 退 1
7.兵三平四	將 5 退 1	8.炮四退二	卒 3 平 4③
9.炮四平六	卒 5 平 4	10.帥六進一	士 6 進 5
11.傌四進六	士 5 進 4		
12.傌六進八	象 3 進 1		
13.傌八進九	卒 5 進 1		
14.傌九退七	將 5 平 4		
15.兵四平五	卒 5 進 1		
16.傌七退八	卒 5 平 4		
17.傌八進六	卒 4 平 5		
18.帥六平五	卒 5 進 1		
19.傌六進八			

黑方

紅方

注：①如改走將 6 進 1，炮八退三，卒 2 平 3，炮八平四，

紅勝。

②如改走卒 2 平 3，炮四退六，將 5 進 1，炮四平七，
紅勝定。

③如改走卒 5 平 6，傌四進三，卒 6 平 5，兵四進一，
紅勝。

第 8 局 （紅先勝）

1. 兵二平三	將 6 退 1	2. 傌一進二	士 5 進 4①
3. 兵三進一	將 6 平 5	4. 兵三平四	將 5 平 4
5. 炮一退一	士 4 進 5	6. 傌二進三	將 4 退 1
7. 兵四平五	包 2 平 6②	8. 炮一進一	包 6 退 5
9. 傌三退四	包 6 進 1	10. 兵五平四	象 3 退 5
11. 兵四平五	馬 1 退 3	12. 炮一平四	卒 2 平 3
13. 傌四進五			

注：①如改走將 6 退 1，兵三進一，將 6 平 5，傌二進三，士 5 退 6，傌三退一，士 6 進 5（如將 5 進 1，傌一退三，將 5 進 1，炮一退二，紅勝），兵三進一，士 5 退 6，傌一退三，卒 2 平 3，兵三平四，紅勝。

②如改走馬 1 退 3，炮一進一，馬 3 退 5，傌三退四，馬 5 進 7，兵五進一，紅勝。

黑方

紅方

象棋輕鬆學 3

象棋殘局精粹

14

第 9 局 （紅先勝）

黑方

紅方

1. 兵八平七　　將4退1①
2. 兵七進一　　將4進1
3. 炮一進三　　象3退5②
4. 傌三進五　　象5進7③
5. 傌五退四　　將4平5
6. 傌四退六　　將5退1④
7. 炮一平九　　將5退1⑤
8. 炮九進二　　士4進5
9. 兵七進一　　士5退4
10. 傌六進七　　卒8平7
11. 兵七平六

注：①如改走將4平5，傌三退四，將5平6，炮一平四，紅勝。

②如改走士5進6，傌三退二，士6退5，傌二進四，將4平5，傌四進二，士5進6，傌二進三，士6退5，傌三退四，紅勝。

③如改走象5退7，傌五進三，將4平5，兵七平六，將5平4，傌三退四，紅勝。

④如改走將5平4，炮一退四，後卒進1，炮一平六，後卒平4，傌六進四，將4平5，傌四進三，將5退1，兵七平六，紅勝。

⑤如改走卒8平7，傌六進七，將5退1，炮九進二，士4進5，兵七進一，士5退4，兵七平六，紅勝。

黑方

紅方

第 ⑩ 局 （紅先勝）

1. 俥二進四　馬 7 進 6
2. 兵三平四　將 6 平 5
3. 兵四進一　將 5 平 4①
4. 炮四平六　士 4 退 5
5. 俥四退六　士 5 進 4
6. 俥六退八　士 4 退 5
7. 俥八進七　將 4 退 1
8. 炮六平二　士 5 進 6
9. 兵四進一　象 5 退 7　　10. 炮二進六　士 6 退 5
11. 兵四平三　士 5 退 6　　12. 兵三平四　包 5 退 7
13. 炮一平五　卒 8 進 1②　14. 炮五退三　卒 8 平 7
15. 兵四平五　將 4 平 5　　16. 俥七進五

注：①如改走將 5 退 1，俥四進六，將 5 平 4，炮四平六，紅勝。

②如改走卒 4 進 1，俥七進五，將 4 進 1，炮五退八，紅勝定。

第 ⑪ 局 （紅先勝）

1. 兵四進一　將 6 平 5　　2. 俥三進一　包 3 平 7①
3. 俥一進二　包 7 退 5　　4. 俥二退三　包 7 進 1
5. 兵四平三　將 5 平 4②　6. 兵三平四　包 1 平 5
7. 兵四平五　包 5 平 7　　8. 俥三進一　包 7 平 6

9. 傌一進三　包6退5

10. 傌三退四　包6進1

11. 兵五平四　將6平5

12. 傌四進二　卒2平3

13. 傌二進四

注：①如改走將5平4，傌一進二，將4進1，傌二退三，包1退5，傌三退五，將4退1，兵四進一，紅勝。

②如改走將5平6，傌三進一，紅勝定。

黑方

紅方

第 12 局　（紅先勝）

1. 傌八進七　將5平4

2. 炮一平六　將4退1

3. 傌七退六　士5進4

4. 傌六退五　將4平5①

5. 傌五進四　將5退1

6. 傌四進三　將5進1

7. 炮六平二　將5平4

8. 兵七進一　士4退5

9. 兵七進一　將4進1

10. 傌三退四　將4平5

11. 傌四退六　將5平4

12. 炮二平六

黑方

紅方

注：①如改走士4退5，兵七平六，士5進4，傌五進四，卒3平4，兵六進一，紅勝。

第 13 局 （紅先勝）

1. 傌一進二　　將5平4①
2. 傌二進三　　士6進5
3. 兵六進一　　將4退1
4. 傌三退五　　將4平5
5. 兵六進一　　士5進6②
6. 炮二退二　　卒5平6
7. 炮二平五　　士6退5
8. 兵六平五　　將5平6③
9. 傌五退三　　包2退4
10. 炮五平四　　包3退6
11. 炮四進一　　卒4平5
12. 傌三進四

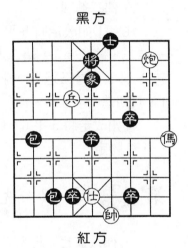

黑方

紅方

注：①如改走將5退1，傌二進三，將5平4，兵六進一，士6進5，傌三退五，以下紅勝參考正著法。

②如改走卒5平6，傌五進三，將5平6，兵六平五，卒4平5，兵五進一，紅勝。

③如改走將5平4，傌五退七，卒4平5，兵五平六，將4平5，傌七進五，紅勝。

第 14 局 （紅先勝）

黑方

紅方

1. 兵四進一　將5退1
2. 兵四進一　將5進1
3. 兵四平三　將5退1
4. 傌四退三　將5平4①
5. 兵三平四　士4退5
6. 兵四平五　將4進1②
7. 炮二進一　象3退5
8. 傌三退五　象5退7
9. 傌五退三　將4平5
10. 兵五平四　將5平4
11. 傌三進四　象3進5
12. 兵四平五　卒8平7
13. 傌四退五

注：①如改走將5退1，炮二進三，將5平4，兵三平四，卒8平7，傌三進四，紅勝。

②如改走將4退1，傌三進四，象3退5，兵五平六，將4平5，炮二平五，象5退7，傌四退五，紅勝。

第 15 局 （紅先勝）

1. 兵五平四　將6退1
2. 炮五平四　士5進6
3. 兵四進一　將6平5
4. 兵四進一　將5平4①
5. 傌三退五　象3退5②
6. 炮四平六　士4退5
7. 傌五進七　卒4進1
8. 帥六進一　卒3進1
9. 帥六進一　馬2退3
10. 兵四平五　將4進1

19

11. 傌七退六　馬 3 退 4

12. 傌六進四

注：①如改走將 5 退 1，炮四平六，士 4 退 5，兵四平五，將 5 平 4，傌三退五，紅勝定。

②如改走將 4 退 1，炮四平六，將 4 平 5，傌五進三，士 4 退 5，兵四平五，將 5 平 4，傌三退五，紅勝定。

黑方

紅方

第 16 局 （紅先勝）

1. 炮四平一　將 5 進 1	2. 傌四退二　將 5 平 6
3. 傌二進三　將 6 進 1	4. 兵五進一　馬 7 退 5①
5. 傌三退二　將 6 退 1	6. 兵五進一　士 6 進 5

7. 傌二進三　將 6 退 1

8. 兵五進一　包 1 平 5

9. 兵五平四②　將 6 平 5

10. 炮一進一　象 7 進 9

11. 傌三退一　包 5 平 7

12. 傌一進二　包 7 退 6

13. 傌二退三　包 7 進 1

14. 兵四平三　將 5 平 6

15. 傌三進一　卒 1 平 2

16. 傌一進三

注：①如改走馬 7 退 8，傌

三退二，將 6 退 1，兵五進一，士 6 進 5，傌二進三，將 6 退 1，兵五進一，卒 1 平 2，兵五進一，紅勝。

　　②如改走炮一進一，象 7 進 5，傌三退一，包 5 平 7，傌一進二，包 7 退 6，炮一平三，馬 5 退 6，傌二退三，馬 6 退 7，炮三平一，卒 8 平 9，炮一平二，卒 9 平 8，和局。

第 17 局 （紅先勝）

黑方

紅方

1. 傌一進三	將 6 平 5
2. 傌三進四	包 9 平 3
3. 炮九平一	包 3 平 7
4. 傌四退二①	包 7 平 6
5. 傌二進三	包 6 退 3
6. 傌三退四	包 6 進 1
7. 炮一退一②	卒 6 平 5
8. 兵六平五	將 5 平 6
9. 兵五平四	將 6 平 5
10. 兵四平三	將 5 平 6
11. 兵三進一	將 6 進 1
12. 傌四進二	

　　注：①如改走傌四退三，卒 6 平 5，傌三進四，卒 5 平 4，黑勝。

　　②退炮伏殺，是獲勝之關鍵。

第 **18** 局 　（紅先勝）

黑方

1. 傌七進八　馬2退4
2. 帥四進一　馬4退6
3. 帥四進一　士5進6
4. 傌八進七　將5平6
5. 炮八平四　士6退5
6. 傌七退六　將6平5
7. 帥四平五　象7進5
8. 兵三平四　士5進4
9. 炮四平五　士4進5
10. 傌六進四　包3進1①
11. 兵四進一　將5平4
12. 兵四平五　將4進1
13. 炮五平六

注：①如改走將5平4，炮五平六，將4平5，兵四進一，將5平6，炮六平四，紅勝。

第 **19** 局 　（紅先勝）

黑方

1. 兵六平五　將5平6
2. 傌七進六　馬1退2①
3. 傌六退四　車5平6
4. 傌四退五　車6平7
5. 傌五退六　車7退3②
6. 傌六進四　車7平6
7. 炮四進四　馬2退4

紅方

8. 傌四進二　馬4退6　　9. 傌二進一　卒2平3

10. 傌一退三

注：①如改走車5退2（如車5退3，傌六退四，車5平6，傌四退二，車6進4，仕五進四，馬1退2，傌二退四，馬2退3，傌四退二，紅勝定），傌六退四，車5平6，傌四退五，車6平7，傌五退四，車7平6，炮四進三，馬1退2，傌四進二，紅勝定。

②如改走馬2退4，傌六進四，馬4退6，傌四退三，馬6退5，傌三進四，將6平5，炮四平五，以下紅捉死馬後多子可勝。

第 20 局　（紅先勝）

黑方

紅方

1. 傌九進七　馬5退3

2. 兵六平七　車5進4①

3. 帥五平四　將5平4

4. 傌七進九　車5平2

5. 傌九進七　車2退8

6. 帥四平五　卒3進1

7. 相九進七　車2平1

8. 兵七平六　將4進1

9. 傌七退八　將4退1　　10. 傌八進九　將4進1

11. 傌九退八　將4進1　　12. 帥五進一

注：①如改走將5平6，兵七平六，將6進1，兵六平五，車5退3，傌七進五，將6平5，以下紅方炮仕相必勝黑單卒。

第 ㉑ 局 （紅先勝）

黑方

紅方

1. 傌八進七　將4平5①
2. 炮二平五　象5退3②
3. 炮五平四　士6退5③
4. 兵四平五　將5平6
5. 傌七進六　馬9退7
6. 炮四平五　馬7退6
7. 兵五平四　將6平5
8. 傌六退五　馬6退5
9. 兵四平五　將5平6　　10. 傌五退三　車9平7
11. 兵五平四　將6平5　　12. 傌三進五

注：①如改走將4進1，炮二進二，將4進1，傌七退六，士6退5，兵四平五，象5進3，炮二退五，紅勝定。

②如改走士6退5，兵四平五，將5平6，傌七進六，象5退3，兵五平四，將6平5，傌六退五，紅勝。

③如改走車9平6，帥五平四，馬9進8，帥四平五，馬8退6，帥五平四，士6退5，兵四平五，將5平6，傌七進六，馬6退5，傌六退四，馬5退6，傌四進二，再傌二退三，紅勝。

第 ㉒ 局 （紅先勝）

1. 炮七平六　士4退5　　2. 傌五進六　士5進4
3. 帥四平五　車7進4①　　4. 兵四平五　士4進5

5. 傌六進四　車7平4

6. 傌四退六　將4退1②

7. 炮六平五　士5進6

8. 炮五平九　士4退5

9. 傌六進七　將4進1③

10. 傌七退九　將4退1④

11. 傌九進八　將4平5

12. 傌八退六　將5平6

13. 炮九平四

注：①如改走車7平5，兵四平五，車5進1，傌六進五，紅勝。

②如改走士5退6，傌六退八，士4退5，傌八進七，將4退1，傌七進八，將4進1，炮六平九，卒7平6，炮九進四，紅勝。

③如改走將4平5，炮九進五，紅勝定。

④如改走卒7平6，傌九進八，卒6平5，炮九進四，紅勝。

黑方

紅方

第23局 （紅先勝）

1. 傌六進四　將4平5

2. 帥五平四　車2平4①

3. 炮一進三　將5進1

4. 炮一退一　車4進4②

5. 帥四退一　車4平9③

6. 兵七平六　將5退1

7. 炮一退六　卒 5 進 1④　　　8. 炮一平五　卒 5 平 6

9. 傌四退五　卒 6 平 5　　　10. 傌五進三

注：①如改走卒 5 進 1，炮一進三，將 5 進 1，兵七平六，紅勝。

②如改走卒 5 進 1，兵七平六，車 4 退 3，炮一平六，得車後紅方傌炮必勝黑方雙卒；又如改走將 5 退 1，傌四退五，車 4 進 4，帥四退一，車 4 平 7（如卒 5 進 1，傌五進三，將 5 平 4，兵七進一，紅勝），兵七平六，車 7 進 1，帥四進一，車 7 退 7，兵六進一，將 5 進 1，傌五進三，紅勝。

③如改走車 4 平 7，兵七平六，將 5 退 1，傌四退五，車 7 進 1，帥四進一，車 7 退 7，兵六進一，將 5 進 1，傌五進三，紅勝。

④如改走車 9 退 1，相三進一，紅方傌兵必勝黑方雙卒。

第 24 局 （紅先勝）

1. 兵六平五　　　將 5 平 6

2. 傌七退五　　　車 9 平 7

3. 炮六平三　　　車 7 進 1

4. 帥四進一　　　卒 4 平 5

5. 帥四平五　　　馬 1 進 3

6. 帥五平四　　　馬 3 退 5

7. 相七退五①　　車 7 退 5②

8. 傌五退三　　　馬 5 退 4

黑方

紅方

9. 傌三進一	馬4退5	10. 傌一進二	馬5退7
11. 相五進七	象3退5	12. 帥四平五	象5進7
13. 帥五進一	象7退5	14. 仕四退五	象5進3
15. 仕五退四	象3退5③	16. 傌二退三	馬7進8
17. 傌三進五。④			

注：①如改走帥四平五，馬5退6，以下紅方無法可勝。

②如改走馬5退6，仕四退五，車7退5，傌五退三，紅勝定。

③如改走象3退1，傌二退三，馬7進5（如馬7進8，兵五進一，紅勝），傌三進五，紅勝定。

④紅方傌兵必勝黑方單馬。

第 25 局 （紅先勝）

1. 炮一進四	士6進5
2. 傌三進二	士5退6
3. 帥五平四①	車4退1
4. 相三退五	馬7退6②
5. 兵六平五	馬6進8③
6. 帥四退一	車4進1
7. 帥四退一	車4平7
8. 傌二退三	士6進5
9. 兵五進一	將5平4
10. 傌三進一	馬8退6
11. 傌一進三	

黑方

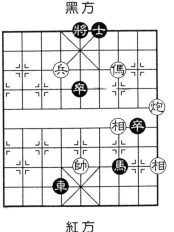

紅方

注：①如改走兵六平五，馬 7 進 6，帥五平四，馬 6 退 8，帥四平五，馬 8 退 7，連照黑勝。

②如改走車 4 退 5，俥二退三，士 6 進 5，俥三進四，紅勝。

③如改走車 4 退 6，俥二退三，士 6 進 5，兵五進一，車 4 平 5，俥三進二，紅勝。

第 26 局 （紅先勝）

1. 兵八平七	將 4 退 1	2. 兵七進一	將 4 進 1
3. 俥四進三	士 5 進 6	4. 俥三進二	士 6 退 5
5. 俥二退四	將 4 平 5①	6. 俥四退二	士 5 進 6
7. 俥二進一	士 6 退 5②	8. 俥一退三	將 5 平 4
9. 俥三退四	將 4 平 5	10. 俥四退六	將 5 平 4
11. 炮一平九	車 7 平 2	12. 炮九退三	卒 5 進 1
13. 帥四平五	車 2 退 4③		
14. 炮九平六	卒 5 平 4		
15. 俥六進四			

注：①如改走車 7 退 2，俥四退二，士 5 進 6，俥二退四，紅勝。

②如改走將 5 退 1，俥一退三，車 7 退 2，炮一進一，紅勝。

③黑如車 2 退 3 棄車，黑也負。

黑方

紅方

第 27 局 （紅先勝）

黑方

1. 兵四平五　　將 4 退 1

2. 傌六進七　　將 4 退 1

3. 傌七進八　　將 4 平 5

4. 兵五進一　　將 5 平 6

5. 兵五進一　　將 6 進 1

6. 傌八退六　　將 6 進 1

7. 傌六退五　　將 6 退 1

8. 傌五進三　　將 6 進 1

9. 傌三進二　　將 6 退 1

10. 炮八平一　　包 8 平 7①

11. 炮一進四　　包 7 退 3

12. 炮一平三　　卒 8 進 1

13. 傌二退三　　將 4 進 1

14. 炮三平一　　卒 8 平 7

15. 傌三進二

紅方

注：①如改走包 8 平 9，傌二退三，將 6 進 1，傌三退一，卒 8 平 7，傌一進二，再炮一進三，紅勝。

第 28 局 （紅先勝）

黑方

1. 傌八進六　　將 6 退 1①

2. 炮六平四　　包 8 平 6

3. 兵五平四　　車 2 平 5

4. 兵四平五　　士 6 退 5

紅方

象棋殘局精粹

29

5. 傌六退四　士5進6　　6. 傌四進二　士6退5

7. 傌二退三　將6進1　　8. 兵五進一　前卒平5

9. 帥五平六　車5平8　　10. 傌三進四

注：①如改走將6平5，兵五進一，將5平6，兵五進一，將6退1，兵五平四，紅勝。

第 29 局　（紅先勝）

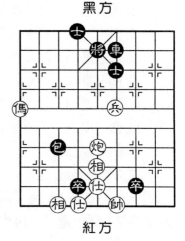

黑方

紅方

1. 兵四平五　　　將5平4

2. 傌九進七　　　將4進1

3. 兵五進一　　　士6退5

4. 帥四平五　　　車6進1

5. 炮五平六①　　包3退2

6. 相五進三　　　卒7平6

7. 仕五進四　　　卒4進1

8. 帥五平六　　　卒6平5

9. 仕四退五　　　車6平8

10. 仕五退四　　　士5退6

11. 帥六平五　　　包3平5

12. 傌七退六　　　包5平4

13. 傌六進四　　　包4平5

14. 兵五平六

注：①如改走傌七退六，將4退1，以下紅方無法取勝。

黑方

第 30 局　（紅先勝）

1. 兵六進一　　將 4 退 1
2. 兵六進一① 　將 4 平 5
3. 傌三進四　　將 5 退 1
4. 傌四進三　　將 5 平 6
5. 傌三退五　　將 6 進 1
6. 傌五進六　　將 6 退 1②
7. 傌六退五　　將 6 進 1
8. 傌五退三　　將 6 退 1③
9. 傌三進二　　將 6 平 5　　10. 傌二退四　　將 5 進 1
11. 傌四進三　　將 5 平 6　　12. 兵四平五　　車 2 進 1
13. 帥六進一　　卒 6 平 5　　14. 仕四進五　　車 2 平 8
15. 兵五進一　　將 6 退 1　　16. 炮一平四　　車 8 退 5
17. 傌三退四　　車 8 平 6　　18. 傌四進二

　　注：①如改走傌三進四，車 2 進 1，帥六進一，包 7 進 7，仕四進五，卒 6 平 5，帥六平五，車 2 平 4，黑勝定。

　　②如改走將 6 平 5，炮一平五，紅勝定。

　　③如改走將 6 平 5，炮一平五，紅勝定。

第 31 局　（紅先勝）

1. 兵六進一　將 4 退 1　　　　2. 兵六進一　　　將 4 退 1
3. 兵六進一　將 4 平 5　　　　4. 炮五平一　　　卒 3 平 4
5. 帥六平五　車 9 退 1①　　　6. 傌三退四②　　將 5 平 6

象棋殘局精粹

7. 兵六平五　車 9 平 7③

8. 炮一進二　車 7 平 8

9. 炮一退一　卒 7 平 6

10. 帥五退一　卒 6 進 1

11. 帥五平四　車 8 進 2

12. 帥四進一　馬 2 進 4

13. 帥四平五　車 8 退 1④

14. 帥五退一　卒 4 進 1

15. 兵五進一　將 6 進 1

16. 俥四進二

黑方

紅方

注：①如改走卒 7 進 1，炮一退六，紅勝定。

②如改走兵六平五，將 5 平 4，俥三退四，卒 4 進 1，帥五退一，卒 4 進 1，帥五進一，卒 7 平 6，帥五進一，馬 2 退 3，黑勝。

③如改走車 9 平 8，炮一進一，卒 7 平 6，帥五退一，卒 6 進 1，帥五平四，車 8 進 2，帥四進一，馬 2 進 4，帥四平五，車 8 平 7，俥四進二，車 7 退 8，炮一平三，紅勝定。

④如改走車 8 平 7，俥四進二，車 7 退 8，炮一平三，紅勝定。

第 32 局 （紅先勝）

1. 俥五進三　將 6 進 1　2. 炮一平四　士 4 進 5

3. 兵三進一　象 3 進 5　4. 兵三平四　士 5 進 6

5. 兵四進一　將6平5

6. 兵四平五　將5退1①

7. 炮四平五　將5平4

8. 兵五平六　將4平5

9. 傌三退四　將5進1

10. 兵六平五　將5平4

11. 炮五平六　象7進5

12. 傌四進六

注：②如改走將5平4，傌三進四，將4退1，兵五平六，象7進5，傌四退五，將4平5，炮四平五，紅勝。

第 33 局 （紅先勝）

1. 傌八退六　將5進1①

2. 傌六退四　將5進1②

3. 兵六進一　士6進5

4. 炮一進三　卒4平5③

5. 傌四進二　士5進6

6. 傌二進三　士6退5

7. 兵六平五　將5平4

8. 傌三退四　象3退5

9. 兵五進一　將4退1

10. 兵五平六　將4退1

11. 兵六進一

黑方

紅方

注：①如改走將5平4，炮一平六，將4進1，傌六退四，紅勝。

②如改走將5退1，傌四進三，將5進1，炮一進四，紅勝。

③如改走士5退6，傌四進三，將5平6，兵六平五，士6進5，炮一進一，紅勝定；又如改走士5退4，兵六平五，將5平4，兵五平六，將4平5，兵六進一，將5平6，傌四進二，紅勝。

第 34 局 （紅先勝）

1. 傌五退三	將6退1	2. 炮二平四	士5進6
3. 兵四進一	包1平5	4. 兵四平五	將6平5
5. 炮四平五	將5平4①	6. 傌三進四	象7進5
7. 兵五進一	士4退5②	8. 兵五平六	將4進1
9. 傌四退五	將4退1		
10. 傌五進七	將4進1③		
11. 炮五平九	前卒平4		
12. 傌七進八	將4退1		
13. 炮九進四			

黑方

紅方

注：①如改走將5平6，兵五進一，將6退1，傌三進四，前卒平4，炮五平四，紅勝。

②如改走前卒平4，炮五平六，士4退5，兵五平六，將6進1，傌四退六，紅勝。

③如改走將 4 退 1，傌七進
八，將 4 進 1，炮五平九，紅勝
定。

第 35 局 （紅先勝）

1. 傌六進八　　將 4 進 1
2. 傌八退七　　將 4 進 1
3. 炮二平六　　卒 5 平 4
4. 兵六進一　　將 4 平 5
5. 兵六進一　　將 5 平 6
6. 傌七退五　　將 6 退 1
8. 傌三進二　　將 6 退 1
10. 仕五退六　　卒 6 進 1
12. 帥五平六　　馬 3 退 5
14. 傌二退三　　將 6 進 1
15. 兵六平五

7. 傌五進三　　將 6 進 1
9. 炮六平一　　卒 3 進 1
11. 帥五進一　　馬 1 進 3
13. 相三進五　　象 7 退 9

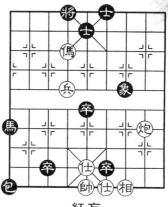

黑方

紅方

第 36 局 （紅先勝）

1. 傌六進七　　將 4 進 1
2. 傌七進八　　將 4 進 1
3. 兵五平六　　馬 6 進 5
4. 兵六進一　　將 4 平 5
5. 兵六平五　　將 5 平 6
6. 兵五平四　　將 6 退 1

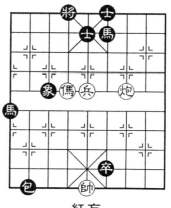

黑方

紅方

7. 炮三平四　　士 5 進 6　　　8. 傌八退七　象 3 退 5

9. 兵四進一①　將 6 進 1　　 10. 傌七退六　馬 1 進 2

11. 傌六進四

注：①先棄兵再退傌構成絕殺，如改走傌七退六，馬 1 進 2，兵四進一，將 6 平 5，紅劣黑勝。

第 37 局　（紅先勝）

1. 傌八進七　將 5 平 4

2. 炮四平六　士 5 進 4

3. 兵六進一　將 4 進 1

4. 兵六平五　將 4 平 5①

5. 兵五進一　將 5 平 6

6. 炮六平四　士 6 退 5

7. 傌七退六　將 6 退 1

8. 炮四進二　將 6 平 5

9. 兵五平六　卒 6 平 5

10. 兵六進一　卒 5 進 1

11. 帥五平四　包 7 平 9

12. 兵六平五　將 5 平 4

13. 炮四平六

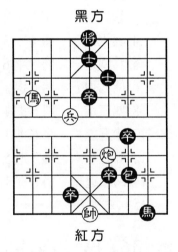

黑方

紅方

注：①如改走士 4 退 5，兵五平六，士 5 進 4，兵六進一，將 4 進 1，傌七退六，紅勝。

第 38 局 （紅先勝）

黑方

紅方

1. 兵六進一　將 4 退 1
2. 兵六進一　將 4 平 5
3. 兵六平五　將 5 平 6
4. 炮八退六　士 6 進 5
5. 炮八平四　士 5 進 6
6. 傌四進三　士 6 退 5
7. 傌三進二　將 6 退 1
8. 炮四平九　馬 5 退 3①
9. 炮九進六　馬 3 退 2
10. 兵五進一　卒 3 進 1
11. 傌二退三

注：①如改走士 5 進 6，炮九平一，卒 3 進 1，炮一進六，紅勝。

第 39 局 （紅先勝）

黑方

紅方

1. 兵四進一　將 6 平 5
2. 兵四進一　將 5 平 4
3. 傌五退七　將 4 退 1
4. 傌七進八　將 4 平 5
5. 傌八退六　將 5 平 4①
6. 兵四平五　士 4 進 5②
7. 傌六進八　將 4 退 1

8. 傌八進七　卒 7 平 6　　　9. 炮八進五　將 4 進 1

10. 兵五進一

注：①如改走將 5 退 1，傌六進七，將 5 進 1，炮八進四，紅勝。

②如改走馬 5 退 4，炮八進四，士 4 進 5，傌六進七，將 4 退 1，兵五進一，紅勝定。

第 40 局 （紅先勝）

1. 炮九進一　將 4 進 1

2. 兵七進一　士 5 進 6

3. 兵七進一　將 4 平 5

4. 炮九退一　馬 4 退 2①

5. 兵七平八　將 5 退 1

6. 傌四進六　將 5 平 4

7. 兵八平七　包 9 平 2②

8. 炮九平八　包 1 平 2

9. 炮八退二　卒 8 平 7

10. 炮八平六

黑方

紅方

注：①如改走將 5 退 1，傌四進六，將 5 平 4，炮九進一，紅勝。

②如改走包 9 平 1，炮九平八，後包平 3，炮八進一，象 3 進 1，傌六進七，紅勝。

第 41 局　（紅先勝）

黑方

1. 傌四進三	將 5 平 4
2. 兵六進一	士 6 進 5
3. 炮二進一	士 5 退 6
4. 傌三退五	將 4 平 5
5. 兵六進一	包 2 進 1
6. 炮二退一①	士 6 進 5②
7. 傌五進三	將 5 平 6
8. 兵六平五	包 7 平 9
9. 仕五進六	包 2 平 7
10. 兵五平四	

紅方

注：①棄包佳著，黑包如平 8 吃炮，紅傌五進三即殺。

②如改走卒 3 進 1，兵六進一，將 5 進 1，傌五進三，紅勝。

第 42 局　（紅先勝）

黑方

1. 兵五平六	將 4 平 5
2. 兵六進一	將 5 平 6
3. 炮八進二①	卒 4 平 5
4. 帥五平六	前卒進 1
5. 帥六平五	馬 1 進 3
6. 帥五平六	馬 3 退 5
7. 帥六平五	馬 5 退 7

紅方

象棋殘局精粹

39

8. 炮八進二　將6退1　　　9. 兵六平五　馬7退8②

10. 傌四進二　馬8退7　　　11. 炮八平三　士6進5

12. 炮三平四　將6退1　　　13. 炮四退三　將6平5③

14. 傌二退四　卒5進1　　　15. 傌四進三　將5平6

16. 兵五平四

注：①如改走炮八進四，將6退1，兵六平五，卒6平5，帥五平四，卒4進1，黑勝定。

②如改走士6進5，傌四進二，將6退1，炮八進二，紅勝。

③如改走卒5進1，傌二退四，士5進6，傌四進六，士6退5，兵五平四，紅勝。

第 43 局 （紅先勝）

1. 炮一平九　象7進5①

2. 炮九進五　象5退3

3. 傌八退七　將4進1

4. 傌七退五　將4進1

5. 傌五退七　將4退1②

6. 傌七進八　將4進1

7. 兵八平七　包8平5

8. 兵七平六　將4平5

9. 兵六平五　將5平6

10. 兵五平四　將6退1

11. 炮九退一　士5退4

12. 傌八進七　卒7進1

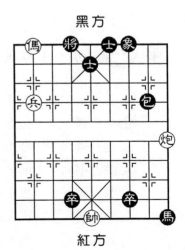

黑方

紅方

13.傌七退六

注：①如改走包 8 平 3，兵八平七，象 7 進 5，炮九進五，象 5 退 3，傌八退七，將 4 進 1，傌七退五，將 4 進 1，傌五退七，象 3 進 5（如象 3 進 1，兵七進一，將 4 退 1，兵七進一，將 4 退 1，傌七進八，卒 7 進 1，兵七進一，紅勝），兵七進一，將 4 退 1，兵七進一，將 4 退 1，兵七進一，將 4 進 1，傌七進八，將 4 進 1，炮九退二，紅勝。

②如改走包 8 平 3，兵八平七，象 3 進 1（如象 3 進 5，兵七進一，紅連照可勝），兵七進一，將 4 退 1，兵七進一，將 4 退 1，傌七進八，卒 7 進 1，兵七進一，紅勝。

第 44 局　（紅先勝）

1.炮三平五	士 4 進 5	2.傌五退六	將 5 平 4①
3.兵六平七	士 5 進 6	4.傌六進五	將 4 進 1②
5.兵七進一	士 4 退 5		
6.兵七進一	將 4 退 1		
7.傌五退七	士 5 進 4		
8.兵七平六	將 4 平 5		
9.傌七進五	士 4 退 5		
10.傌五退四	士 5 進 4		
11.傌四進二	前卒平 5		
12.傌二進四	將 5 平 6		
13.炮五平四			

注：①如改走士 5 進 6，兵六進一，將 5 平 6，傌六進

黑方

紅方

五，將 6 進 1，兵六進一，前卒平 5，炮五平四，士 6 退 5，傌五退四，士 5 進 6，傌四進六，士 6 退 5，兵六平五，將 6 退 1，傌六進四，紅勝。

②如改走士 4 退 5，兵七平六，將 4 進 1（如前卒平 5，炮五平六，將 4 平 5，傌五進七，將 5 平 6，炮六平四，紅勝），炮五平六，士 5 進 4，兵六進一，將 4 平 5，炮六平五，將 5 平 6，兵六進一，前卒平 5，炮五平四，士 6 退 5，傌五退四，士 5 進 6，傌四進六，士 6 退 5，兵六平五，將 6 退 1，傌六進四，紅勝。

第 45 局　（紅先勝）

1.傌七進八	將 4 平 5	2.兵五進一　包 1 退 8①
3.傌八退六	包 1 平 4	4.兵五進一　將 5 平 4
5.傌六進八	包 4 平 3	6.傌八退七　包 3 進 1

7.傌七退六　卒 8 平 7②

8.炮五平六　包 3 平 4

9.傌六進五　包 4 平 5

10.傌五進七

黑方

紅方

注：①如改走卒 2 平 3，傌八退六，將 5 平 4，兵五進一，紅勝定。

②如改走卒 2 平 3，傌六進五，包 3 退 1，兵五進一，紅勝。

第 46 局 （紅先勝）

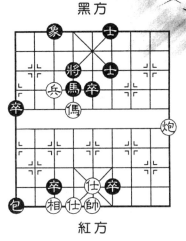

黑方

紅方

1. 兵七平六　　將 4 退 1
2. 兵六進一　　將 4 退 1①
3. 傌六進七　　將 4 平 5
4. 兵六進一　　士 6 進 5
5. 炮一平五　　將 5 平 6
6. 傌七退五　　士 5 退 4
7. 傌五退三　　士 6 退 5
8. 炮五平四　　將 6 進 1
9. 傌三退五　　將 6 退 1②　　10. 傌五進六　　將 6 進 1③
11. 仕五進四　　包 1 退 1　　12. 傌六退四　　士 5 進 6
13. 兵六平五　　士 4 進 5　　14. 傌四進三

注：①如改走將 4 平 5，炮一平五，將 5 平 6（如象 3 進 5，兵六平五，將 5 退 1，傌六進八，士 6 進 5，傌八進七，將 5 平 4，炮五平六，紅勝定），傌六退四，象 3 進 5（如士 6 進 5，傌四進三，將 6 退 1，傌三進二，將 6 平 5，傌二退四，將 5 平 6，炮五平四，紅勝），兵六進一，士 6 進 5，傌四進三，將 6 退 1，炮五平四，將 6 平 5，傌三進一，卒 3 平 4，傌一進三，紅勝。

②如改走將 6 進 1，傌五進四，將 6 平 5，傌四退六，將 5 平 6，仕五進四，將 6 退 1，傌六進四，士 5 進 6，傌四進二，紅勝。

③如改走將 6 平 5，仕五進四，卒 3 平 4，傌六進四，紅勝。

第 局　（紅先勝）

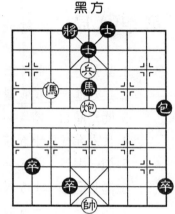

黑方

紅方

1. 傌七進八　將4平5①
2. 炮五平二　馬5退7②
3. 兵五平六　包9退3③
4. 炮二進三　包9進6
5. 炮二平三　馬7退9
6. 炮三退六　包9退1
7. 炮三進一　包9退1
8. 兵六進一　包9平5
9. 炮三平七　卒2平3
10. 炮七進六　卒3平4
11. 傌八進六

注：①如改走將4進1，炮五平六，士5進6，傌八退六，紅勝。

②如改走士5進6，傌八退六，將5平4，炮二平六，紅勝。

③如改走包9進2，兵六進一，包9平5，炮二平七，馬7進5（如卒2平3，炮七進四，士5進6，傌八進六，紅勝），炮七平五，卒2平3，兵六進一，紅勝。

第 48 局　（紅先勝）

1. 炮九退五　後卒進1①　　2. 兵四平五②　將5退1
3. 炮九平五　馬1進2　　　4. 兵五平六③　將5平4④

5. 傌四退五　　將4平5

6. 傌五進三　　將5平4

7. 炮五平六　　後卒平4⑤

8. 兵六平七　　卒4平3

9. 炮六進三　　卒8平7⑥

10. 兵七平六　　馬2退4

11. 傌三退五　　將4平5

12. 炮六平五

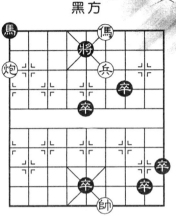

黑方

紅方

注：①如改走將5退1，兵四平五，馬1進2，炮九平五，卒8平7（如卒5進1，兵五平六紅勝參考正著法），兵五平六，將5平4，傌四退五，將4平5，傌五退三，將5平4，傌三進四，紅勝。

　②如改走炮九平五，後卒平6，兵四平五，將5平6，炮五平四，卒6平5，傌四退二，卒8平7，黑勝定。

　③如改走兵五進一，將5平4，紅劣黑勝。

　④如改走後卒平6，傌四退五，卒6平5，傌五進三，以下紅勝著法同正著法。

　⑤如改走馬2退4，傌三退五，將4平5，兵六進一，後卒平6，炮六平五，卒6平5，傌五進三，紅勝。

　⑥如改走將4進1，傌三退四，將4退1，傌四進六，紅勝。

第 49 局　（紅先勝）

1. 兵七進一　　將4平5　　　2. 兵七平六　　馬6進5①

黑方

紅方

3. 傌八進七　士5退4

4. 傌七退九　士4進5

5. 傌九退七　馬5退3

6. 兵六平七　將5平4②

7. 傌七進九　將4平5③

8. 兵七平六　將5平6④

9. 傌九退七　包4平2

10. 炮九平八　將6進1

11. 傌七退五　象7退5

12. 傌五進三　包2平5

13. 傌三進二　將6退1

14. 兵六進一　象5退3

15. 兵六平七　士5退4

16. 兵七平六　包5退5

17. 兵六平五

注：①如改走包4平2，兵六平五，士6退5，傌八進七，包2退5，傌七退六，紅勝；又如改選象7退5，傌八進七，士5退4，傌七退九，士4進5，傌九退七，紅勝定。

②如改走將5平6，兵七平六，以下紅勝參考正著法。

③如改走包4平2，傌九進七，包2退5，兵七平六，將4平5（如將4進1，傌七退八，將4進1，炮九退二，紅勝），兵六平五，將5平6，傌七退六，包2進8，兵五進一，紅勝。

④如改走象7退5，傌九退七，士5進4，傌七進六，紅勝。

第 50 局　（紅先勝）

黑方

紅方

1. 馬四進三　　將 6 進 1
2. 傌三進二　　將 6 退 1
3. 炮九進三　　包 3 退 4
4. 兵五進一　　包 9 退 3
5. 兵五平四　　將 6 平 5
6. 炮九退六　　包 3 進 4①
7. 傌二退三②　包 9 平 7
8. 炮九平五　　士 4 進 5③

9. 兵四平五　　將 5 平 6	10. 傌三退五　　包 3 平 5
11. 兵五平四　　將 6 平 5	12. 傌五進七　　包 5 平 1④
13. 兵四平五　　將 5 平 6	14. 傌七進六　　包 1 退 3
15. 炮五平四　　包 1 進 1	16. 炮四進四　　卒 2 平 3

17. 傌六退四

注：①如改走包 3 進 2，炮九平五，包 3 平 5，傌二退三，包 9 平 7，炮五進四，卒 2 平 3，傌三進五，紅勝；又如改走士 4 進 5，兵四平五，將 5 平 6，兵五平四，將 6 平 5，炮九平五，紅勝。

②如改走炮九平五，包 3 平 5，傌二退三，士 4 進 5，炮五進三（如兵四平五，包 5 退 3，傌三進五，將 5 平 6，黑勝定），士 5 進 6，傌三退四，包 5 平 4，傌四進五，士 6 退 5，兵四平五，將 5 平 4，傌五退七，包 4 退 1，紅方無法取勝。

③如改走包 3 平 5，炮五進三，卒 2 平 3，傌三進五，

47

紅勝。

④如改走包 5 平 4，傌七退六，將 5 平 4，炮五平六，
將 4 平 5，傌六進五，紅勝定。

第 51 局 （紅先勝）

1. 炮五平六	將 4 進 1
2. 兵七進一	將 4 退 1
3. 傌三退四	將 4 平 5
4. 兵七平六	士 5 進 6
5. 炮四平五	象 5 進 3①
6. 傌四退五	士 6 進 5
7. 傌五進三	將 5 平 6
8. 炮五平四	將 6 平 5
9. 相五進七	象 3 退 5
10. 炮四平五	將 5 平 6

11. 傌三進一	士 5 進 4	12. 傌一進三	將 6 進 1
13. 炮五平四	士 6 退 5	14. 傌三退四	士 5 進 6
15. 傌四進五	士 6 進 5	16. 傌五退四	士 5 進 6
17. 兵六平五	士 4 退 5	18. 傌四進三	

注：①如改走士 6 進 5，傌四進六，將 5 平 6，炮五平
四，將 6 平 5，兵六進一，將 5 平 4，炮四平六，紅勝。

第 52 局 （紅先勝）

1. 兵七平六	將 4 平 5	2. 炮六平四	將 5 退 1

3. 兵六平五　士6進5①

4. 兵五平四　將5平4

5. 炮四平六　將4進1

6. 兵四進一　象7退5②

7. 炮六退二　後馬退6

8. 傌八退六　馬6退4

9. 傌六進四　馬4進2

10. 兵四平五　將4退1

11. 傌四進六　馬2進4

12. 傌六進八

注：①如改走士6退5，炮
四平五，將5平4，炮五平六，將4平5，傌八進七，將5
平4，兵五平六，紅勝。

②如改走士5進6，炮六退二，紅也可勝。

第 53 局　（紅先勝）

1. 炮八平四　包3平6

2. 傌六進四①　將6平5

3. 傌四退六　將5進1

4. 傌六進七　將5退1

5. 炮四平八　士6退5

6. 炮八進五　士5退4

7. 傌七退六　將5進1

8. 傌六退四　將5平6②

9. 炮八退五　將6退1③

紅方

10. 炮八平四	將 6 平 5	11. 俥四進三	將 5 進 1
12. 炮四平二	將 5 平 6	13. 炮二進四	將 6 退 1
14. 兵三平四	卒 6 平 5	15. 兵四進一	將 6 平 5
16. 兵四平五	將 5 平 6	17. 兵五進一	

注：①如改走兵三平四，象 7 退 5，炮四進四（如兵四平五，包 6 平 4 反照，紅劣黑勝），卒 6 平 5，黑勝定。

②如改走將 5 進 1，炮八退六，卒 3 平 4，帥六進一，卒 6 平 5，帥六進一，馬 7 退 6，炮八平五，馬 6 退 5，俥四退五，將 5 退 1，俥五進四，將 5 平 6，炮五平四，紅勝。

③如改走士 4 進 5，炮八平四，士 5 進 6，兵三平四，將 6 退 1，兵四進一，將 6 平 5，炮四平五，紅勝。

第 54 局　（紅先勝）

1. 炮五平一	士 4 退 5①
2. 兵七進一	將 4 退 1
3. 兵七進一	將 4 進 1②
4. 炮一進二	將 4 進 1③
5. 俥二退三	士 5 進 6
6. 俥三進四	將 4 退 1
7. 俥四進二	將 4 進 1④
8. 炮一退一	將 4 退 1⑤
9. 俥二進四	士 6 退 5
10. 俥四退五	將 4 進 1
11. 俥五退七	將 4 退 1

黑方

紅方

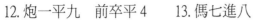

12. 炮一平九　前卒平 4　　13. 傌七進八

注：①如改走將 4 退 1，傌二進四，士 4 退 5，炮一平六，士 5 進 6，兵七平六，紅勝。

②如改走將 4 平 5，傌二進四，將 5 平 6，炮一平四，紅勝。

③如改走士 5 進 6，傌二進四，將 4 進 1，炮一退一，紅勝。

④如改走前卒平 4，傌二進四，士 6 退 5，傌四退五，將 4 進 1，傌五退七，紅勝。

⑤如改走前卒平 4，傌二進三，將 4 退 1，傌三退四，紅勝。

第 55 局　（紅先勝）

1. 傌一進三　　將 6 進 1
2. 炮五平四　　包 1 退 2
3. 炮四退一　　卒 3 進 1
4. 傌三退四①　包 1 平 6
5. 傌四進六　　包 6 平 4
6. 炮四進一　　包 4 平 5
7. 傌六退五　　將 6 退 1
8. 傌五進四　　將 6 平 5
9. 傌四進三　　將 5 平 6
10. 傌三退二　　卒 7 平 6
11. 傌二進四

注：①如改走炮四進一，包

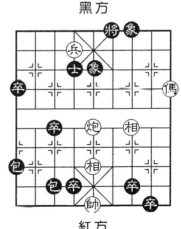

黑方

紅方

象棋殘局精粹

1平5，相五退三，包5退2，以
下紅方不論走傌三退四或傌三退
五，均難以取勝。

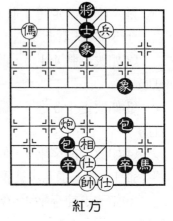

黑方

紅方

第 56 局 （紅先勝）

1. 炮六平五　包4退6①
2. 兵四平五　將5平6
3. 傌八進六　象5退7
4. 炮五平四　包4進1
5. 傌六退四　包4平6
6. 傌四退二　包6平7　　7. 傌二退三　後包進1
8. 傌三退五　後包退1　　9. 傌五進四　後包平6
10. 傌四退二　包6平5　　11. 傌二進三

　　注：①如改走包4退4，傌八退六，將5平4，兵四平
五，包4平3，炮五平六，包3
平4，傌六進八，紅勝。

第 57 局 （紅先勝）

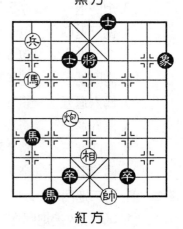

黑方

紅方

1. 傌八退六　將5退1
2. 傌六進四　將5退1
3. 傌四進三　將5進1
4. 炮六平二　將5平4
5. 兵八平七　將4退1
6. 傌三退五　士4退5①

象
棋
殘
局
精
粹

52

7. 炮二進四　　將4平5　　　8. 兵七進一②　　士5進6

9. 炮二平九　　士6進5　　　10. 炮九退二　　士5進4③

11. 炮九平五　　士4退5　　　12. 傌五進七　　　將5平6

13. 炮五平四

注：①如改走士6進5，炮二進二，將4平5，傌五進
三，將5平4，炮二平六，紅勝；又如改走將4平5，兵七
平六，卒4平5，傌五進三，紅勝。

②衝兵入底線，獲勝關鍵之著。

③如改走卒4平5，傌五進七，將5平6，炮九平四，
紅勝。

第 58 局　（紅先勝）

1. 傌一進二　　包7平6　　　2. 傌二進三①　　包6退2

3. 炮一退六　　包6進6　　　4. 兵六平五　　　將5平4

5. 炮一進六　　包6退6

6. 傌三退四　　包6進1

7. 兵五平四　　將4平5②

8. 傌四進二　　包9平8

9. 炮一平三　　卒6平5

10. 傌二進四

注：①如改走傌二進四，卒
6平5，傌四進二，包6退2，
傌二退四，包6進9，傌四進
二，包6退9，相三進五，包6
平9，傌二退三，前包平8，黑

黑方

紅方

勝定。

　②如改走象 3 進 5，兵四平五，包 9 平 8，炮一平二，卒 6 平 5，傌四進三，紅勝。

黑方

紅方

第 59 局 （紅先勝）

1. 炮六平五　　馬 2 退 3
2. 兵四平五　　將 5 平 6
3. 傌八進六　　馬 3 退 5①
4. 炮五平四　　馬 5 進 7②
5. 兵五平四　　將 6 平 5　　6. 傌六退八　　馬 1 退 2
7. 傌八退六　　將 5 平 4　　8. 兵四平五　　馬 2 退 4
9. 炮四進四　　卒 4 進 1　　10. 傌六進五

　注：①如改走象 5 退 3，傌六退四，馬 3 退 4，傌四退五，馬 4 進 5，傌五進三，紅勝。

　②如改走馬 5 退 7，炮四進二，卒 4 進 1，傌六退四，紅勝。

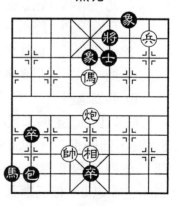

黑方

紅方

第 60 局 （紅先勝）

1. 炮五平一①　　士 6 退 5②
2. 傌五退四③　　士 5 進 4④
3. 傌四進三　　將 6 平 5

4. 炮一進四　將5退1　　　5. 炮一進一　將5進1

6. 兵二平三　包2退1⑤　　7. 兵三平四　將5平4

8. 炮一退一　將4退1　　　9. 傌三進五　將4平5

10. 兵四進一　將5進1　　11. 傌五進三

注：①紅先平炮，暗藏殺機，惟一取勝的著法。

②如改走將6平5，傌五進七，將5平6，炮一進四，將6退1，炮一進一，將6進1，兵二平三，紅勝。

③回馬藏鋒，是獲勝的關鍵。

④如改走象5進7（如包2退1，傌四進三，將6進1，傌三退五，將6退1，炮一進四，將6退1，炮一進一，將6進1，兵二平三，紅勝），傌四進三，將6進1，兵二平三，包2退1，傌三退五，將6平5，炮一平五，紅勝；又如改走士5退6，傌四進三，將6平5，炮一平五，象5進3，兵二平三，將5退1，兵三平四，包2退1，傌三進五，士6進5，傌五進七，紅勝。

⑤如改走將5平4，兵三平四，象5進3，炮一退一，將4退1，兵四進一，紅勝定；又如改走象7進9，兵三平四，將5退1，傌三進一，紅也可勝。

第 61 局　（紅先勝）

1. 炮一進二　士6進5　　　2. 兵六平五　將5平4

3. 兵五平六　將4平5　　　4. 炮一進一　象7進9

5. 傌四進二　象9退7　　　6. 傌二退三　象7進9

7. 傌三進五　卒6進1　　　8. 帥六進一　馬8進6

9. 帥六平五　象5進7　　　10. 相七進五　將5平6

11. 傌五進三　　包8退9
12. 傌三退四　　將6進1①
13. 傌四進二　　包8平7
14. 炮一退一　　包7進1
15. 炮一平三②

注：①如改走包8進8，兵
六平五，馬6退8，傌四進三，
紅勝。

②紅方多子勝定。

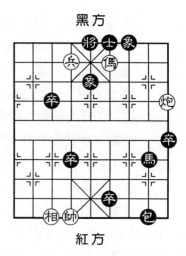

黑方

紅方

第 62 局 （紅先勝）

1. 傌八進六　將5進1　　2. 傌六退四　將5進1
3. 傌四退六　將5退1　　4. 傌六進七　將5退1①
5. 兵七平六　士6進5②　　6. 炮二平五　士5進4③
7. 傌七退六　卒5平6
8. 傌六進四　後卒進1
9. 炮五進一　將5平6
10. 兵六進一　士4退5
11. 炮五平四　士5進6
12. 傌四進六　士6退5
13. 兵六平五

注：①如改走將5進1，炮
二平八，士4進5，炮八進三，
士5進4，兵七平六，卒4平
5，傌七退六，紅勝。

黑方

紅方

②如改走士4進5，炮二平五，士5進4，傌七退六，卒5平6，傌六進四，卒4平5，傌四進三，紅勝。

③如改走士5進6，兵六平五，將5平6，傌七退五，士4進5，傌五進三，將6進1，炮五平四，紅勝。

第 63 局 （紅先勝）

1. 傌六進四　　將6平5
2. 兵五進一　　馬2退3①
3. 兵五進一　　將5平4
4. 兵五平六　　將4平5
5. 傌四進三　　將5平6
6. 兵六平五　　將6退1
7. 傌三退四　　士5進6
8. 兵五進一　　將6退1
9. 傌四進六　　車3平6
10. 兵五進一　　卒4進1
11. 兵五進一

注：①如改走車3平4（如車3平1，傌四退六，將5平6，兵五平四，紅勝），傌四進三，將5平4，兵五平六，紅勝定。

第 64 局 （紅先勝）

1. 傌五進六　　卒4平5①　　2. 帥五進一　　卒7平6
3. 帥五平六　　卒6平5　　　4. 帥六進一②　　士4進5

5. 傌六進七　將5平4

6. 兵六進一　將4進1

7. 炮九進四　將4退1

8. 炮九退三　將4進1

9. 炮九平六　士5進4

10. 兵六平五　將4平5③

11. 炮六平五　將5平6

12. 傌七退五　將6平5④

13. 傌五進三　將5平6⑤

14. 傌三退一　士6進5

15. 傌一退三　將6退1

16. 傌三進二　將6進1⑥

17. 炮五平一　車9平6

18. 炮一進三

黑方

紅方

注：①如改走士4進5，傌六進七，將5平4，兵六進一，將4進1，炮九進四，將4退1，炮九退三，將4進1，炮九平六，士5進4，兵六平五，將4平5，炮六平五，將5平6，傌七退五，將6平5，傌五進三，將5平6，傌三退四，卒4平5，帥五進一，車9平6（如士6進5，炮五平四，士5進6，兵五進一，將6退1，傌四進六，士6退5，兵五平四，紅勝），傌四進二，將6進1，炮五平一，紅勝定。

②如改走仕四進五，車9平1，黑可退車防守，紅方無法可勝。

③如改走士4退5，兵五進一，車9平6，傌七退六，士5進4，傌六進八，紅勝。

④如改走士6進5，傌五退三，將6退1，傌三進二，將6進1（如將6平5，傌二退四，將5平4，炮五平六，紅勝），炮五平一，車9平6，炮一進三，紅勝。

⑤如改走將5平4，炮五平六（如兵五進一，因紅帥在六路可以速勝），紅方也可獲勝。

⑥如改走將6平5，傌二退四，將5平6，炮五平四，紅勝。

第 65 局 （紅先勝）

1. 傌八退六	將6進1
2. 傌六退五	將6退1
3. 傌五進三	將6進1
4. 傌三進二	將6退1
5. 炮四平一	車6進1
6. 帥五退一	車6平9
7. 傌二退三	將6進1
8. 傌三退五	將6退1
9. 傌五進六	將6進1
10. 炮一平九	車9平2
11. 兵七平八	車2退5
12. 傌六退八	士6進5

黑方

紅方

13. 傌八退七	卒7平6
15. 傌五進三	將6進1
17. 炮九平一	卒6平5
18. 炮一進五	

第 66 局　（紅先勝）

黑方

紅方

1. 兵七進一　將4退1①
2. 兵七進一　將4平5②
3. 兵七平六　將5進1
4. 炮八平九　卒5進1
5. 帥四進一　士6進5
6. 炮九退二　士5進4
7. 傌八進七　士4退5
8. 傌七退九　將5平4
9. 兵六平五　車3平2　10. 傌九進七　將4平5
11. 兵五平六　車2進1　12. 帥四進一　車2退5
13. 傌七退八

注：①如改走將4平5，傌八進七，士6進5，炮八退二，士5進4，兵七平六，紅勝。

②如改走將4進1，炮八平九，將4平5，炮九退二，將5退1，兵七平六，將5退1，傌八退六，士6進5，兵六平五，將5平4，傌六退八，紅勝定。

第 67 局　（紅先勝）

1. 傌三進二　將6退1　2. 炮二平一　將6平5
3. 炮一進三　士5退6　4. 兵四進一　將5進1①
5. 傌二退三　車1退3　6. 兵四平五　將5平4
7. 炮一退二　車1平5②　8. 兵五平六　將4退1

9. 炮一退二　後卒進1
10. 炮一進一　車5進3
11. 炮一進三　車5退3
12. 傌三退五　卒3平4
13. 兵六進一

注：①如改走車1退1，傌
二退三，士6進5（如將5進
1，兵四平五，將5平4，傌三
進四，紅勝），傌三進四，將5
平6，兵四進一，將6平5，兵
四進一，紅勝。

②如改走將4退1，兵五平六，士6進5，炮一進二，
士5進4，傌三進四，紅勝。

黑方

紅方

第 68 局　（紅先勝）

1. 炮五平四　士5進6①
2. 兵四進一　將6平5
3. 炮四平五　車1平5
4. 兵四進一　將5平4
5. 傌五退七　將4進1
6. 傌七退五　將4退1
7. 傌五進七　將4進1
8. 傌七進八　將4平5②
9. 傌八進六　將5平4
10. 傌六退八　將4平5

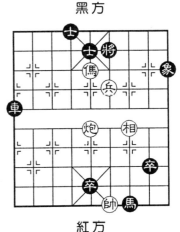

黑方

紅方

11. 傌八退七　　　將 5 平 4　　12. 兵四平五　　　馬 7 退 6
13. 傌七退五

注：①如改走車 1 平 6，傌五退四，士 5 進 4（如將 6
退 1，傌四進六，士 5 進 6，傌六進四，紅勝定），兵四平
五，將 6 平 5，兵五進一，將 5 退 1（如將 5 平 4，炮四平
六，士 4 退 5，傌四進六，士 5 進 4，傌六進八，紅勝），
傌四進二，士 4 進 5，傌二進三，將 5 平 4，炮四平六，紅
勝。

②如改走將 4 退 1，炮四平九，紅勝定。

第 69 局　（紅先勝）

1. 傌八進六	車 3 退 6	2. 傌六退五	將 6 進 1
3. 傌五退三	將 6 進 1	4. 兵六進一	車 3 平 5
5. 兵六平五	車 5 進 2	6. 傌三進五	卒 7 平 6

7. 炮八退二①　將 6 退 1

8. 傌五進六②　將 6 進 1

黑方

9. 傌六退七　　將 6 退 1

10. 傌七退五　　將 6 平 5③

11. 炮八退四　　將 5 退 1

12. 炮八退一　　將 5 平 4④

13. 傌五退六　　卒 4 平 5⑤

14. 帥五平六　　將 4 進 1⑥

15. 炮八平六　　將 4 平 5

16. 傌六退四　　將 5 平 4

17. 炮六進五　　將 4 退 1

紅方

18. 炮六進一　將4平5　19. 炮六平一　將5進1

20. 炮一退七　將5退1　21. 炮一平五　卒6平5

22. 傌四退五

注：①如改走傌五退四，卒6平5，帥五平四，卒4進1，炮八平五，將6退1，炮五退七，將6退1，炮五進一，將6進1，炮五平四，將6平5，傌四進三，將5平6，傌三退五，將6退1，傌五退四，將6平5，炮四平五，將5平6，紅方無法取勝，成和局。

②如改走傌五退三，將6退1，傌三退四，卒6平5，帥五平四，卒4進1，炮八平五，將6進1，炮五退五，將6退1，也成和局。

③如改走將6退1，傌五進六，將6進1，炮八進一，紅勝。

④如改走將5平6，傌五進六，將6進1，炮八進六，紅勝。

⑤如改走卒6平5，帥五平四，卒4進1（如將4進1，傌六退七，將4平5，炮八退一，將5進1，炮八平五，卒4平5，傌七退五，紅勝定），炮八平五，將4平5，傌六進五，將5平4，炮五進一，卒4平5，炮五退二，卒5進1，帥四平五，紅勝定。

⑥如改走卒6平7，炮八平六，將4平5，傌六退四，卒7平6，炮六平一，將5進1，炮一退一，將5退1，炮一平五，卒6平5，傌四退五，紅勝定；又如改走卒6進1，炮八退二，將4平5，傌六進五，卒6平5，炮八平五，卒5進1，帥六平五，紅勝。

第 **70** 局 （紅先勝）

黑方

紅方

1. 炮三平六	前卒平3①
2. 兵三進一	將6退1
3. 炮六平一	卒3平4
4. 帥五平六	將6平5
5. 傌五進三	卒2進1
6. 傌三進一	馬1退3
7. 帥六進一	馬3退5
8. 帥六進一	馬5退4②

9. 傌一進二	士5退6	10. 兵三平四	將5平4
11. 傌二退三	將4進1	12. 傌三進四	將4進1
13. 炮一退二	士6退5	14. 兵四平五	卒9進1

15. 傌四退三

注：①如改走車9進2，炮六退三，將6退1（如士5進4，傌五進六，將6退1，炮六平四，士6退5，兵三平四，紅勝），炮六平四，將6平5，傌五進六，將5平4，炮四平六，紅勝；又如改走車9平4，兵三進一，將6退1，兵三進一，將6平5，傌五進四，紅勝。

②如改走馬5退6，兵三進一，士5退6，傌一進三，將5進1，炮一退一，紅勝。

第 **71** 局 （紅先勝）

1. 傌一退二	將6進1	2. 炮三平一	車4平5

3. 帥五平六　將 6 平 5

4. 炮一退二　將 5 退 1

5. 傌二退四　將 5 平 6①

6. 炮一退七　車 5 平 7②

7. 炮一平四　車 7 平 6

8. 傌四進二　將 6 平 5

9. 炮四平五　車 6 平 5

10. 炮五進五

注：①如改走將 5 進 1，傌
四進三，將 5 平 6，兵三平四，
車 5 平 4，帥六平五，士 6 進
5，炮一進一，車 4 平 6，傌三退二，將 6 退 1，傌二退四，
紅勝。

②如改走將 6 進 1，炮一平四，將 6 平 5（如車 5 平
6，兵三平四，紅勝定），炮四平五，打死車，紅勝定。

黑方

紅方

第 72 局 （紅先勝）

黑方

1. 炮七進五　將 6 進 1

2. 傌二進三　將 6 進 1

3. 炮七退一　車 6 平 8

4. 兵三平四　士 5 進 4①

5. 炮七平一　車 8 進 1

6. 帥五進一　車 8 平 7②

7. 傌三進二　車 7 退 8

8. 兵四進一　將 6 退 1

紅方

9. 炮一平三　馬 1 進 3③　　10. 兵四進一　將 6 進 1
11. 炮三退一　將 6 退 1　　12. 炮三平一　馬 3 進 4
13. 帥五退一　馬 4 進 6　　14. 帥五進一　馬 6 進 7
15. 帥五退一　包 9 平 7　　16. 傌二退三　將 6 退 1
17. 傌三進二　將 6 進 1　　18. 炮一進一

注：①如改走卒 3 平 4，傌三進二，車 8 退 7，兵四進
一，紅勝。

②如改走卒 3 平 4，傌三進二，車 8 退 8，兵四進一，
紅勝。

③如改走包 9 退 1，炮三退三，包 9 平 5，兵四進一，
將 6 平 5，兵四平五，將 5 退 1，傌二退四，將 5 平 6，炮
三平四，紅勝；又如改走包 9 平 7，傌二退三，將 6 退 1，
傌三進二，士 4 進 5，炮三退三，將 6 平 5，傌二退四，將
5 平 6，炮三平四，士 5 進 6，兵四進一，紅勝。

第 73 局 （紅先勝）

黑方

1. 炮九平六　車 8 進 3
2. 炮六退一　車 8 退 7
3. 傌四進六　車 8 平 4
4. 炮六進八　將 4 進 1
5. 傌六退五　將 4 平 5
6. 帥五平六　將 5 平 6
7. 傌五進三　將 6 退 1
8. 傌三退一　將 6 平 5
9. 帥六進一　將 5 進 1

紅方

10. 傌一進二　卒7進1　　11. 傌二退四　將5退1

12. 傌四退三

第 74 局 （紅先勝）

1. 傌九進七　卒2平3　　2. 炮四進二①　車2退9

3. 炮四退六　車2進1②　4. 傌七退六　車2平5

5. 傌六進五　卒1進1③　6. 傌五進三　將6進1④

7. 傌三退二　將6平5　　8. 傌二退三　卒3平4

9. 傌三退二　卒7平8　　10. 帥四進一　將5平6

11. 炮四進一　卒1平2　　12. 帥四進一　卒2平3

13. 相五進七　將6平5　　14. 傌二進四　卒8平7

15. 傌四進二　卒7平8　　16. 傌二進四　將5退1

17. 傌四進三　將5進1　　18. 炮四平二　將5平4

19. 帥四平五　卒8平7　　20. 傌三退四　卒7平6

21. 傌四退六　卒6平5

22. 炮二平六

注：①如改走傌七退六，車
2退6，傌六退五，車2平5，
黑勝定。

②如改走卒3平4，傌七退
六，卒7進1，帥四進一，卒4
平5，帥四平五，車2進8，帥
五退一，車2平6，傌六進四，
車6退1，傌四進二，紅勝。

③如改走卒3平4，傌五退

黑方

紅方

四，將6平5，炮四平九，卒4平5，炮九退一，卒5平6，帥四平五，以下黑方不論如何走，紅回傌捉卒，逼黑雙卒兌炮後走成單馬擒王，紅勝定。

④如改走將6平5，傌三退四，將5進1，傌四退三，卒3平4，傌三退二，卒7平8，帥四進一，紅勝定。

第 75 局 （紅先勝）

1. 傌七退六①	車8退5
2. 炮四退三	車8進3
3. 傌六退五	車8退2
4. 傌五進六	車8進2
5. 傌六退五	卒5平4②
6. 帥四平五	車8平7③
7. 炮四進二	車7退3
8. 傌五進四	車7平6
9. 傌四進六	車6進1
10. 兵五進一	

黑方

紅方

注： ①如改走炮四進三，卒

5進1，帥四進一，車8退1，帥四進一，車8退1，帥四退一，車8平5，兵五進一，車5退7，傌七進五，將6平5，和局。

②如改走車8平7，炮四進二，車7退3，傌五進六，紅勝定。

③如改走卒4平3，傌五進四，車8平6，傌四進六，紅勝定。

象棋殘局精粹

68

第 76 局 （紅先勝）

黑方

紅方

1. 兵二平三　將 6 退 1
2. 傌八進六　士 6 退 5①
3. 兵三進一　將 6 平 5②
4. 炮一進五　車 4 退 8
5. 傌六退七　後卒平 5
6. 傌七退六　卒 1 平 2
7. 兵三平四　將 5 平 6
8. 炮一退九　卒 5 平 4
9. 炮一平八　後卒進 1　　10. 炮八進五　前卒平 3
11. 炮八平六　卒 4 進 1　　12. 傌六退四　士 5 進 4③
13. 炮六平四　將 6 進 1　　14. 帥五平四　將 6 平 5
15. 帥四進一　將 5 退 1　　16. 帥四進一④

注：①如改走士 4 進 5，兵三進一，將 6 平 5，炮一進五，紅勝。

②如改走將 6 進 1，傌六退五，將 6 進 1，傌五退三，將 6 退 1，傌三進二，將 6 進 1，炮一進三，紅勝。

③如改走卒 3 進 1，炮六平四，紅也可勝。

④末後紅方高帥成傌炮必勝低卒雙士的局勢。

第 77 局 （紅先勝）

1. 炮一進三　象 7 進 9　　2. 傌四進二　象 9 退 7
3. 傌二退三　象 7 進 5　　4. 兵六平五①　將 5 平 4

5. 傌三進四　象 5 退 7

6. 傌四退六　象 7 進 9

7. 傌六退七　車 1 平 2

8. 兵五平六　將 4 平 5

9. 傌七進五　前卒進 1

10. 帥四進一　車 2 進 1

11. 帥四進一　車 2 平 7

12. 相五進三　包 2 退 8

13. 炮一退一　車 7 平 4

14. 兵六平五　將 5 平 4

15. 兵五平四　包 2 平 5②

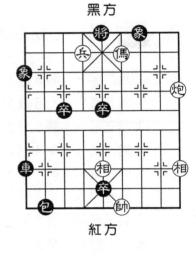

黑方

紅方

16. 兵四平五　車 4 退 1③　　17. 帥四退一　車 4 退 5

18. 傌五進三　車 4 平 6　　19. 帥四平五　車 6 退 1

20. 炮一平四　後卒進 1　　21. 炮四進一　後卒進 1

22. 傌三進五

注：①如改走傌三進五，卒 5 平 6，帥四進一，包 2 平 9，紅方無法取勝。

②如改走將 4 平 5，兵四進一，將 5 進 1，傌五進三，紅勝。

③如改走車 4 平 8，傌五退七，紅勝定。

第 78 局 （紅先勝）

1. 兵二平三　將 6 進 1　　2. 兵三平二　將 6 退 1

3. 傌三退二　將 6 進 1　　4. 炮三平一　車 3 進 1

5. 帥五進一　卒 4 進 1　　6. 帥五平六　將 6 平 5

7. 炮一進一　將5退1
8. 傌二退四　將5進1①
9. 傌四進三　將5平6②
10. 傌三退二　將6平5
11. 傌二退四　將5退1③
12. 傌四進三　將5退1
13. 炮一進二　士6進5
14. 兵二進一　士5退6
15. 兵二平三　車3退7
16. 兵三平四

黑方

紅方

注：①如改走將5退1，炮
一進二，士6進5，兵二進一，士5退6，傌四進三，將5
進1，炮一退一，紅勝。

②如改走將5退1，炮一進一，車3平8，傌三退二，
將5進1（如將5退1，傌二進四，紅勝），傌二退四，將
5平6，帥六平五，車8退8，
傌四進六，紅勝。

③如改走將5平6，傌四進
三，將6退1，兵二平三，紅
勝。

第 79 局　（紅先勝）

1. 傌二退四　將5進1
2. 傌四退六　將5進1①
3. 傌六退四　將5平4②

黑方

紅方

4. 傌四退六　將4平5　　　5. 傌六進七　將5退1③
6. 兵七平六　將5退1　　　7. 傌七進五　車8進2
8. 相五退三　車8平7④　　9. 帥四進一　卒7平6
10. 帥四進一　車7退3　　11. 炮六平五　車7平5
12. 傌五進三

注：①如改走將5退1，兵七平六，士6進5，炮六平五，士5進4，傌六進四，將5平6，炮五平四，紅勝。

②如改走將5退1，兵七平六，將5退1（如將5平4，傌四進六，紅勝），傌四進六，紅勝定。

③如改走將5平4，傌七退五，將4平5，炮六平五，紅勝。

④如改走車8退8，炮六平五，車8平5，炮五進五，士6進5，傌五進三，紅勝。

第 80 局 （紅先勝）

1. 傌六進七　車5退1①
2. 傌七進六　將5退1
3. 兵七平六　車5進1
4. 相一進三　卒3平4②
5. 炮五退二　卒4進1③
6. 傌六進四　將5平6
7. 帥四平五　車5進3④
8. 相三退五　將6進1
9. 傌四退五　卒4平5
10. 相九進七　卒7平6⑤

黑方

紅方

11. 相七退五　象1進3　　12. 相五進三　象3退1

13. 傌五進三　將6進1　　14. 兵六平五　象5進7

15. 傌三進二

注：①如改走車5進1，傌七進六，將5退1，傌六退五，卒3進1，兵七平六，卒3進1，傌五進六，卒3平4，兵六平五，將5平4，傌六退八，卒4平5，傌八進七，紅勝。

②如改走車5退1，兵六平五，紅連照勝。

③如改走車5退1，傌六退八，卒4進1，傌八進七，卒4平5，兵六進一，紅勝。

④如改走車5平8，炮五平四，車8平6，兵六平五，車6進3，傌四進二，紅勝。

⑤如改走卒5平4，傌五進三，將6進1，兵六平五，卒4進1，傌三進二，紅勝。

第 81 局 （紅先勝）

黑方

1. 傌五進四　將5平6

2. 傌四進二　將6進1①

3. 傌二退三　將6退1②

4. 炮八平七　象3進5③

5. 兵七平六　士5進4④

6. 傌三進五　將6平5⑤

7. 炮七進二　士4進5

8. 傌五進三　將5平6

9. 兵六進一　將6進1

紅方

象棋殘局精粹

10. 傌三退四　象9退7⑥　　11. 傌四進二　將6進1

12. 傌二進三　將6退1　　　13. 傌三退二　將6進1

14. 炮七退二

注：①如改走將6平5，炮八退二，後卒進1，炮八進一，象3進5，兵七平六，士5進4，傌二退四，將5平6，炮八平四，紅勝。

②如改走將6進1，炮八平一，車7退2，傌三進二，將6退1，炮一進一，紅勝。

③如改走象3進1，兵七平八，士5進4，傌三進二，將6進1，炮七平一，車7退2，炮一進一，紅勝。

④如改走士5進6，炮七進二，士4進5，兵六進一，象5退3，傌三進二，將6進1，兵六平五，車7退2，傌二退三，紅勝。

⑤如改走士4進5，兵六進一，象9退7，炮七進二，將6進1，傌五退三，將6進1，炮七退一，士5退4，炮七平一，車7退2，傌三進二，紅勝；又如改走士4退5，傌五退三，士5進4，炮七進二，士4進5，兵六進一，紅勝。

⑥如改走士5退4，傌四進六，將6進1，炮七退二，紅勝。

第 82 局 （紅先勝）

1. 傌三進二　士5進6　　　2. 炮一進四　馬3退5

3. 傌二進四　將5平6　　　4. 炮一平四　馬5退6

5. 傌四進二　將6平5　　　6. 炮四平五　士4進5①

7. 炮五進二　馬6退8

8. 兵六平五　將5平4

9. 傌二進四　馬1進3

10. 兵五平六　馬3退4

11. 傌四退五

注：①如改走象5退7，炮五進二，馬6退8，傌二退三，車2退3，傌三進五，士4進5，傌五進三，紅勝。

黑方

紅方

第 83 局 （紅先勝）

1. 兵三平四　將5平4　　2. 炮四平六　馬2退3

3. 炮六退三　將4進1①　4. 傌七退八　將4退1

5. 仕五進六　馬3退4　　6. 炮六進三　士4進5

7. 傌八退六　士5進4

8. 相五進三　車8平7

9. 帥五進一　車7退4

10. 兵四平五　士6退5

11. 傌六退四

注：①如改走馬3進2，炮六進一，車8退3，傌七退六，車8平4，傌六進八，紅勝。

黑方

紅方

第 **84** 局 （紅先勝）

1. 兵五平四　將6平5①
2. 傌六退五　車6平5
3. 帥五平六　卒3平4
4. 傌五進七　將5平4
5. 炮五平六　卒4平3
6. 傌七退六　車5平4②
7. 炮六退一　卒3進1③
8. 兵四平五　卒3進1
9. 傌六進四　車4進3　　10. 帥六平五　車4進1
11. 帥五進一　車4退7　　12. 兵五進一

黑方

紅方

注：①如改走車6退4，傌六退五，車6平5，炮五進六，將6平5，傌五進七，將5平4，炮五退七，紅勝定。

②如改走卒3平4，兵四平五，車5進2，炮六退一，車5退4（如車5退5，傌六進七，紅得車可勝），傌六退八，卒4平3，傌八進七，紅勝。

③如改走將4平5，兵四平五，將5平6，傌六進四，車4平8，炮六平四，車8平6，傌四進二，紅勝。

第 **85** 局 （紅先勝）

1. 傌五退七　卒6平5①　　2. 傌七進六　車7平8②
3. 傌六進四　將4平5　　　4. 傌四進二　將5進1
5. 傌二退三　將5平6　　　6. 傌三退五　將6平5

7. 兵七平六　將5進1

8. 傌五進三　卒5進1

9. 傌三進四　將5平4

10. 兵六平七

黑方

紅方

注：①如改走士4退5，傌七進八，車7平8，兵七進一，將4平5，傌八退六，車8進9，帥五進一，車8平4，傌六進四，紅勝。

②如改走卒5進1，傌六退五，車7平8（如將4平5，兵七平六，卒5平6，帥五平六，車7平8，傌五進四，紅勝），傌五進四，車8進9，帥五進一，卒5進1，帥五平四，卒5平6，帥四平五，紅勝定。

第 86 局 （紅先勝）

黑方

1. 炮二平九	車9進1
2. 帥五進一	卒3平4①
3. 帥五進一②	車9平5
4. 仕六退五	車5退1
5. 帥五平六	士5進4
6. 炮九進三	士4進5
7. 傌九進八	將5平4
8. 相三退五	士5進6
9. 傌八進七	將4進1

紅方

10. 炮九退三　　卒 4 平 3③

11. 兵四平五　　士 6 退 5

12. 炮九平六

注：①如改走車 9 平 2，炮九進三，車 2 退 9，傌九進八，卒 3 平 4，帥五進一，卒 4 平 3，傌八退六，車 2 平 1，傌六進七，紅勝。

②如改走帥五平六，士 5 進 6，紅方無法取勝。

③如改走將 4 退 1，炮九平六，將 4 平 5，傌七退六，紅勝。

第 87 局 （紅先勝）

1. 兵四進一　　將 6 平 5①　　2. 傌五進六　　車 2 平 4

3. 炮一進七　　象 7 進 9　　4. 兵四平三　　卒 6 平 5

5. 帥五進一　　包 1 平 9　　6. 炮一平二　　包 9 平 6

7. 兵三進一　　包 6 退 9

8. 傌六退四　　車 4 進 7

9. 帥五進一　　包 6 平 8

10. 傌四進三

注：①如改走將 6 進 1，傌五進三，將 6 退 1，傌三進二，將 6 平 5，傌二退四，將 5 平 6，炮一平四，紅勝。

黑方

紅方

第 88 局 （紅先勝）

1. 傌五進四　將 5 進 1
2. 傌四退六　將 5 平 4①
3. 炮九平六　車 5 平 4
4. 帥四平五　車 4 進 1
5. 帥五平六　士 4 進 5
6. 兵七進一　將 4 退 1②
7. 帥六平五　卒 7 平 6
8. 傌六進八　卒 2 平 3
9. 兵七進一　將 4 平 5
10. 傌八退六　卒 3 平 4
11. 傌六進七

黑方

紅方

注：①如改走將 5 退 1，傌六進七，將 5 進 1，炮九進八，紅勝。

②如改走將 4 進 1，帥六平五，卒 7 平 6，傌六退七，卒 2 平 3，傌七進八，紅勝。

第 89 局 （紅先勝）

1. 兵四進一　將 6 平 5
2. 炮六平五　車 2 退 6①
3. 傌五退七　士 5 進 4
4. 傌七進八　馬 9 退 7

黑方

紅方

5. 傌八進九　馬 7 退 6　　　6. 傌九退七　馬 6 退 4

7. 傌七退八　卒 3 進 1　　　8. 仕六進五　馬 4 進 6

9. 傌八進六　馬 6 退 4　　　10. 傌六退四　馬 4 進 6②

11. 炮五進二　象 3 進 5　　　12. 傌四進六

注：①如改走車 2 退 7，帥五平四，象 3 進 5，傌五退七，馬 9 退 7，兵四進一，紅勝。

②如改走馬 4 進 3，兵四平五，將 5 平 6，炮五平四，紅勝。

第 90 局 （紅先勝）

1. 傌六進七　將 4 退 1　　　2. 兵五進一　車 1 平 2

3. 兵五平六　將 4 平 5　　　4. 傌七進五　卒 5 平 6

5. 炮二退一　車 2 退 6①　　　6. 兵六平五　將 5 平 6②

7. 炮二退七　包 2 退 7③　　　8. 帥四平五　卒 6 平 5

9. 傌五退四　包 2 平 5

10. 帥五平六　車 2 進 9

11. 帥六進一　卒 4 進 1

12. 帥六進一　車 2 平 4

13. 炮二平六　卒 5 平 4

14. 帥六平五　車 4 平 5

15. 炮六平五　車 5 平 7

16. 炮五平四　包 5 平 6

17. 傌四進三

黑方

紅方

注：①如改走車 2 退 4，兵六進一，將 5 進 1，傌五進三，

紅勝。

②如改走將5平4，傌五進三，卒6進1，兵五平六，
紅勝。

③黑另有三種走法均為紅勝：㈠車2進8，炮二平四，
車2平6，帥四進一，包2退9，傌五退四，卒6平7，帥
四平五，包2平5，帥五平六，紅勝定；㈡車2進3，炮二
平四，卒6平5，傌五退四，車2平6，炮四進五，紅勝
定；㈢卒6進1，傌五退三，包2退8，帥四平五，卒6平
5（如卒4平5，炮二平五，卒5平6，炮五平四，紅勝
定），炮二平四，包2平3，傌三退四，卒5平6，傌四進
五，卒6進1，傌五進三，紅勝。

第局 （紅先勝）

1.傌五退七①	將4退1	
2.傌七進八	將4平5	
3.傌八進七	將5平4	
4.兵四進一	象7進9	
5.兵四平五	將4退1	
6.傌七退六	車7平2	
7.傌六進五	象9退7	
8.傌五退三	象7進9	
9.炮二退一	車2進3	
10.仕五退六	車2平4	
11.帥五進一	卒6平5	
12.帥五平四 ·	車4退1	

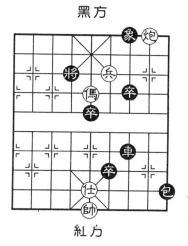

紅方

象棋殘局精粹

13. 帥四退一　　　前卒進 1　　14. 兵五進一

注：①如改走炮二退二，象 7 進 5，兵四平五，將 4 退
1，俥五進三，車 7 平 8，以下紅方無法可勝。

第 92 局　（紅先勝）

1. 兵四進一　士 4 進 5　　　2. 兵四平五　將 5 平 4

3. 俥三退五　前包平 3　　　4. 兵五平六　將 4 平 5

5. 俥五退三　包 9 退 7　　　6. 俥三進四　包 9 平 6

7. 炮二退七　卒 5 進 1①　　8. 炮二平五　卒 5 平 4②

9. 俥四退三　包 6 平 7③　　10. 帥五平四　包 3 平 4④

11. 俥三進五　象 7 進 5　　12. 俥五進七　包 7 平 5

13. 仕五退六　包 5 進 6　　14. 兵六進一

注：①如改走士 6 進 5，兵六平五，將 5 平 6，炮二平
五，包 6 平 7，炮五平四，包 7 平 6，炮四進六，卒 3 平
4，俥四進二，紅勝。

②如改走卒 5 平 6，俥四退
六，卒 3 平 4，兵六平五，將 5
平 4，炮五平六，紅勝。

③如改走卒 4 進 1，俥三進
五，卒 4 平 5，俥五進七，士 6
進 5，兵六平五，將 5 平 6，兵
五進一，紅勝。

④如改走包 7 平 6，俥三進
五，卒 4 平 5，俥五進七，士 6
進 5，兵六平五，將 5 平 6，兵

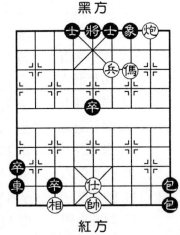

黑方

紅方

五平四，紅勝。

第 93 局 （紅先勝）

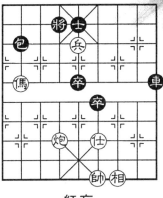

黑方

紅方

1. 傌八進六　包2平4
2. 傌六進八　包4平3
3. 傌八退七　包3進1
4. 傌七退六　包3平4
5. 傌六進五　包4平5①
6. 傌五進七　將4退1
7. 兵五進一　車9平3
8. 傌七進六　包5平4

9. 傌六退五　車3平4
10. 傌五退三　車4進3
11. 傌三進四　車4平6
12. 帥四平五　車6平5
13. 相三進五　包4平5
14. 帥五平四　包5退1
15. 相五退七　卒6進1②
16. 傌四退五　卒6進1③
17. 傌五進六　包5平6
18. 帥四平五　包6退1
19. 傌六進四　卒6進1
20. 傌四退五　卒6平7
21. 傌五進七

注：①如改走士5進4，兵五平六，將4退1（如將4平5，炮六平五，包4平5，傌五進三抽車後，紅方勝定），傌五進四，車9退3，兵六進一，車9平4，傌四進六，紅方多子可勝。

②如改走卒6平5，傌四退三，包5進2（如卒5進1，傌三進五，紅勝定），傌三退五，紅勝定。

③如改走包5平3，傌五退四，紅勝定。

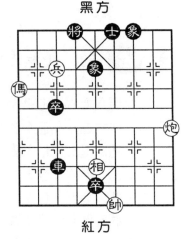

黑方

紅方

第 94 局 （紅先勝）

1. 傌九進八　將4平5①
2. 炮一平五　象5進7②
3. 傌八退六　將5進1
4. 傌六退五　將5平4③
5. 兵七進一　將4退1
6. 傌五進七　卒5進1④
7. 帥四進一　將4平5
8. 兵七平六　車3平5
9. 傌七進五　車5退2
10. 傌五進三

注：①如改走將4進1，兵七平六，將4平5，炮一平
五，象5進7，傌八退七，將5退1，傌七進五，士6進
5，傌五進三，將5平4，炮五平六，紅勝。

②如改走士6進5，傌八退六，將5平4，炮五平六，
紅勝。

③如改走象7進5，傌五進七，將5平4（如象5退
7，兵七平六，將5退1，傌七進五，士6進5，傌五進三，
將5平4，炮五平六，紅勝），兵七進一，將4退1（如將
4進1，傌七退五，紅勝），兵七平六，紅勝。

④如改走車3平4，兵七進一，將4平5，傌七進五，
士6進5，傌五進三，紅勝。

第 95 局 （紅先勝）

1. 兵六平五　將 5 退 1①

2. 炮九平五　包 9 平 5

3. 傌七退五　車 7 進 1

4. 帥四進一　將 5 平 4②

5. 傌五進七　將 4 進 1

6. 傌七進八　將 4 退 1

7. 炮五平九　卒 4 平 5

8. 帥四平五　車 7 退 1

9. 帥五退一　車 7 平 1　　10. 傌八退七　將 4 進 1③

11. 炮九平六　車 1 退 3　　12. 傌七進八　將 4 退 1

13. 兵五平六　車 1 平 4　　14. 傌八退七

注：①如改走將 5 平 4，傌七進八，將 4 退 1，炮九進五，紅勝。

②如改走車 7 退 4，傌五退四抽車，紅方勝定；又如改走卒 4 平 5，帥四平五，車 7 退 3（如將 5 平 4，傌五進七，將 4 進 1，炮五平六，車 7 退 4，傌七進八，將 4 退 1，兵五平六，車 7 平 4，傌八退七，紅勝），傌五進七，士 6 進 5，兵五進一，將 5 平 6，傌七退五，車 7 平 5，帥五平六，車 5 退 1，傌五進三，紅勝。

③如改走將 4 平 5，炮九平五，士 6 進 5，兵五進一，將 5 平 6，傌七退五，紅勝定。

第 96 局 （紅先勝）

1. 兵六進一　車 8 平 5①
2. 炮六退三　車 5 進 2②
3. 炮六平五　車 5 退 3
4. 帥四進一　象 9 進 7
5. 炮五進一　象 3 進 1③
6. 仕六進五　象 1 進 3
7. 帥四退一　象 3 退 1
8. 傌五進七　車 5 平 6
9. 炮五平四　車 6 平 5　　10. 炮四退一　車 5 進 4
11. 炮四平三　車 5 平 7　　12. 兵六進一

黑方

紅方

注：①如改走象 9 進 7，炮六退三，象 7 退 5（如車 8 進 4，相五退三，車 8 平 7，帥四進一，車 7 平 5，傌五進七，紅勝定），相五退三，車 8 退 2，傌五進七，車 8 平 6，炮六平四，車 6 平 5，炮四平五，紅勝定。

②如改走車 5 退 2，炮六平五，象 9 進 7，炮五進五得車，紅勝定。

③如改走車 5 進 3，傌五進七，車 5 平 4，兵六平五，紅勝。

第 97 局 （紅先勝）

1. 傌八進六　將 5 退 1　　2. 傌六進四　　將 5 退 1
3. 傌四進三　將 5 平 4　　4. 兵七平六①　車 1 進 4②

5. 傌三退五　士6進5③

　6. 兵六進一　將4進1

　7. 傌五退七　將4退1

　8. 傌七退九　士5進6

　9. 傌九退七　將4平5

　10. 傌七退五　將5進1

　11. 炮一退四　將5退1④

　12. 炮一平六　卒5平4

　13. 傌五退六

黑方

紅方

注：①如改走炮一平六，車1進4，兵七平六，車1平4，傌三退五，士6進5，傌五退六，卒4進1，黑勝定。

　②如改走車1進1，炮一平六，車1平4，炮六進三，紅勝定。

　③如改走將4平5，兵六進一，車1平7，炮一退二，士6進5，炮一平五，紅勝定。

　④如改走卒4進1，炮一退一，卒4平5，炮一平五，卒5進1，帥四平五，紅方單傌必勝黑方單士。

第 98 局　（紅先勝）

　1. 傌四退六　將5進1

　2. 傌六退四　將5退1

　3. 傌四進三　將5進1

　4. 炮六平一　將5平4①

　5. 炮一進三　士6進5②

6. 傌三退二　將 4 退 1③

7. 兵七進一　將 4 平 5

8. 兵七平六　士 5 進 6

9. 傌二進三　將 5 平 6

10. 兵六平五　卒 5 進 1④

11. 帥四進一　車 1 平 2⑤

12. 相九退七　卒 4 平 5⑥

13. 炮一進一　車 2 進 8

14. 帥四進一　車 2 退 1⑦

15. 相七進五　卒 5 平 6

16. 兵五進一　將 6 進 1

17. 炮一退一

黑方

紅方

注：①如改走卒 5 進 1，帥四進一，將 5 平 4，炮一進三，士 6 進 5，傌三退二，將 4 退 1，兵七進一，將 4 平 5，兵七平六，士 5 進 6，傌二進四，將 5 平 6，帥四平五，卒 4 平 5（如車 1 平 5，帥五平六，紅勝定），兵六平五，紅勝定。

②如改走將 4 退 1，兵七進一，士 6 進 5，以下紅勝參考正著法。

③如改走士 5 退 6，兵七進一，將 4 進 1（如將 4 退 1，傌二進四，紅勝），傌二進四，車 1 平 5（如將 4 平 5，兵七平六，紅勝定），傌四進五，將 4 平 5，傌五退四，得車紅勝定。

④如改走車 1 平 2，相九退七，車 2 平 3，相七進五，車 3 平 2，相五退七，卒 4 平 5，炮一進一，卒 5 平 6，傌三退一，紅勝定。

⑤如改走卒4平5，炮一進一，車1平2，炮一平八，紅勝定。

⑥如改走車2進8，帥四進一，車2平5，相七進五，卒4平5，兵五進一，紅勝。

⑦如改走車2平8，傌三退一，紅勝定。

第 99 局 （紅先勝）

1. 傌四退六　將5進1	2. 傌六退四　將5退1	
3. 傌四進三　將5進1	4. 炮六平一　將5平4	
5. 炮一進三　士6進5①	6. 傌三退二　士5退6②	
7. 兵七進一　將4進1	8. 傌二進四　車1平5	
9. 傌四進五　將4平5③	10. 傌五退四　卒4平5④	
11. 炮一退一　將5退1	12. 傌四退六　將5進1	
13. 傌六退五　卒9平8	14. 炮一退六　卒8平9	

15. 傌五進七　卒9平8

16. 傌七退六　卒5平4

17. 帥四進一　卒8平7

18. 帥四進一　卒7平8

19. 傌六進八　卒8平7

20. 傌八進七　將5退1⑤

21. 兵七平六　將5退1

22. 傌七進五　士6進5

23. 傌五進三

黑方

紅方

注：①如改走將4退1，兵七進一，士6進5，傌三退二，

象棋殘局精粹

89

將 4 平 5，兵七平六，士 5 進 6，傌二進三，將 5 平 6，兵
六平五，卒 5 進 1，帥四進一，車 1 平 2，炮一進一，車 2
進 8，帥四進一，車 2 平 8，傌三退一，紅勝定。

②如改走將 4 退 1，兵七進一，以下紅勝著法參考①
注；又如改走士 5 進 4，兵七進一，將 4 退 1，傌二進四，
紅勝定。

③如改走士 6 進 5，傌五退三，卒 4 平 5，炮一退一，
後卒平 6（如卒 9 平 8，傌三退四，將 4 平 5，傌四進二，
士 5 進 6，傌二進三，士 6 退 5，傌三退四，紅勝），傌三
退四，將 4 平 5，傌四退六，將 5 平 6，傌六退四，卒 9 平
8，炮一退五，卒 8 平 7，炮一平四，將 6 平 5，傌四進三，
將 5 平 6，傌三退五，將 6 退 1，傌五退四，士 5 進 6，傌
四退二，將 6 平 5，相七進五，將 5 進 1，炮四進一，將 5
退 1，炮四平五，卒 7 平 6，傌二退四，卒 5 平 6，帥四進
一，以下紅方炮兵必勝黑方單士。

④如改走卒 9 平 8，兵七平六，卒 8 平 7，炮一退一，
紅勝。

⑤如改走將 5 平 4，帥四平五，卒 7 平 6，傌七退六，
卒 6 平 5，傌六退八，卒 5 平 6，傌八進七，紅勝。

第 100 局 （紅先勝）

1. 傌四退六	將 5 進 1	2. 炮四平八	前卒平 5
3. 帥四進一	象 5 退 7	4. 傌六退四	將 5 退 1①
5. 兵七平六	包 8 平 7	6. 相三退一	車 3 進 1
7. 帥四進一	車 3 平 7	8. 炮八平三②	車 7 退 3③

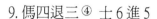

黑方

紅方

9. 傌四退三④　　士 6 進 5

10. 傌三進二　　士 5 進 6

11. 相五退三　　卒 4 平 5⑥

12. 帥四退一　　中卒進 1⑦

13. 相一進三　　後卒進 1

14. 相三退五　　後卒進 1

15. 傌二進四　　將 5 平 6

16. 帥四平五　　將 6 進 1

17. 傌四退六　　卒 2 平 3

18. 兵四平五　　將 6 退 1

19. 傌六進四　　卒 3 平 4

20. 傌四進二

注：①如改走將 5 進 1，傌四退六，將 5 退 1，傌六進七，將 5 退 1，兵七平六，士 6 進 5，兵六平五，紅勝。

②如改走相五進三，車 7 平 8，相三退五，車 8 退 7，紅無法取勝。

③如改走車 7 平 8，炮三平五，卒 5 進 1，傌六進七，紅勝；又如改走車 7 退 1，帥四退一，車 7 退 2，傌四退三，士 6 進 5，傌三進二，士 5 進 6，相一退三，卒 4 平 5，傌二進四，將 5 平 6，帥四平五，將 6 進 1，傌四退六，卒 2 平 3，兵六平五，將 6 退 1，傌六進四，卒 3 平 4，傌四進二，紅勝。

④如改走相五進三，包 7 退 3，黑再包 7 平 6 防守，紅方無法取勝。

⑤如改走包 7 退 3，傌三進二，紅勝定。

⑥如改走將 5 平 6，兵六平五，卒 4 平 5，帥四退一，

中卒平 6（如中卒進 1，傌二進一，後卒進 1，傌一退三，紅勝），傌二進四，卒 6 平 5，帥四平五，卒 2 平 3，傌四進二，紅勝。

⑦如改走後卒進 1，傌二進四，將 5 平 6，帥四平五，將 6 進 1，傌四退六，卒 2 平 3，兵六平五，將 6 退 1，傌六進四，卒 3 平 4，傌四進二，紅勝。

二、俥傌兵類

第 1 局　（紅先勝）

黑方

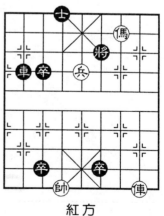

1. 兵四進一　　將5退1
2. 俥四平①　　將5平4
3. 俥五平六　　將4平5
4. 兵四進一　　將5進1
5. 傌三退四　　將5平6
6. 傌四進六　　將6平5
7. 傌六進七　　馬2進4
8. 車六平五　　將5平6
9. 傌七退六　　馬4進5②
11. 傌六進七　　將5平4

10. 俥五平四　　將6平5
12. 俥四平六

注：①如改走兵四進一，將5進1，俥四平五，將5平6，紅劣黑勝。

②如改走將6退1，俥五平四，馬4進6，俥四進二，紅勝。

第 2 局　（紅先勝）

黑方

1. 傌三進五　　士4進5①
2. 兵五平四　　將6退1
3. 俥二進八　　將6退1
4. 俥二進一　　將6進1
5. 兵四進一　　士5進6②
6. 傌五退六　　將6平5

紅方

7. 俥八退一③　　將 5 進 1　　　8. 傌六退八　　士 6 退 5

9. 俥八退一　　　士 5 進 6　　　10. 傌八進七　　將 5 退 1

11. 俥八進一

注：①如改走將 6 退 1，傌五退六，將 6 平 5，俥二進

八，紅勝。

②如改走將 6 進 1，俥二平四，將 6 平 5，傌五退七，

紅勝。

③如改走傌六退八，卒 6 平 5，黑勝定。

第 3 局 （紅先勝）

1. 傌二進三　　將 5 平 6　　　2. 傌三退五　　將 6 平 5①

3. 俥三進六　　士 5 進 6　　　4. 傌五進七　　將 5 退 1

5. 俥三進一　　將 5 退 1　　　6. 兵七平六　　將 5 平 6

7. 傌七進五　　士 6 退 5②　　8. 俥三進一　　將 6 進 1

9. 傌五退三　　將 6 進 1

10. 俥三退二　　將 6 退 1

11. 俥三進一　　將 6 進 1

12. 俥三平四

注：①如改走將 6 退 1，俥

三進七，將 6 退 1，俥三進一，

將 6 進 1，傌五進三，將 6 進

1，俥三退二，將 6 退 1，俥三

進一，將 6 退 1，俥三進一，紅

勝。

②如改走車 1 平 5，兵六平

黑方

紅方

象棋殘局精粹

95

五，將6平5，俥三進一，紅勝。

第 **4** 局 （紅先勝）

紅方

 1. 俥九平六　　將4平5
 2. 帥五平六　　將5平6①
 3. 傌一退三　　將6平5
 4. 兵五進一　　卒3進1②
 5. 帥六進一　　卒6平5
 6. 帥六進一　　將5退1
 7. 俥六進三　　將5進1
 8. 傌三進二　　將5平6　　9. 俥六退一　　士6進5
10. 兵五平四　　卒2平3　　11. 兵四進一

注：①如改走卒6平5，俥六進二，將5退1，傌一進三，紅勝。

②如改走將5退1，俥六進三，將5進1，傌三進二，將5平6（如卒6平5，俥六退一，將5退1，傌二退四，紅勝），兵五平四，卒6平5，俥六退一，士6進5，兵四進一，紅勝。

第 **5** 局 （紅先勝）

 1. 俥八進三　　士5退4　　2. 傌五進六　　將5進1
 3. 兵四進一　　將5平4　　4. 傌六退四　　士4進5①
 5. 俥八退一　　將4退1　　6. 傌四退六　　包9退4②
 7. 兵六進一　　包9平4　　8. 傌六進七　　將4平5

9. 俥八進一　　包4退2

10. 兵四進一　　士5退6

11. 俥八平六

注：①如改走將4平5，俥八退一，將5退1，傌四進六，紅勝。

②如改走將4平5，俥八進一，士5退4，傌六進七，士6進5，兵四進一，馬9進7，兵四平五，馬7退5，俥八平六，紅勝。

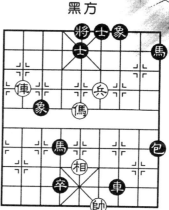

黑方

紅方

第 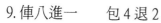 6 局 （紅先勝）

1. 俥九進五　　士5退4

2. 傌四退六　　將5進1

3. 俥九退一①　　將5進1

4. 兵五進一　　將5平4

5. 兵五平六　　將4平5

6. 俥九平六　　士6退5

7. 兵六平五　　將5平4

8. 俥六退四　　將4退1

9. 俥六平四　　士5進6

10. 俥四進三　　將6平5

11. 俥四進一　　將5退1

12. 兵五進一　　士4進5

13. 兵五進一　　將5平4

14. 俥四進一

注：①如改走兵五進一，馬

黑方

紅方

象棋殘局精粹

97

4退2，以下紅方無法取勝。

第 7 局 （紅先勝）

1. 俥八進四　　士5退4
2. 傌五進六　　將5進1
3. 兵三平四　　將5平4
4. 傌六退七①　士4進5
5. 傌七進八　　將4進1
6. 俥八平七　　士5進6②
7. 俥七退二　　將4退1
8. 俥七進一　　將4進1　　9. 傌八進七　象7進5
10. 俥七退一　　將4退1　　11. 俥七平六

　　注：①如改走傌六退四，士4進5，俥八退一，將4退1，傌四退六，包7平4，以下紅方無法取勝。

　　②如改走卒5進1，俥七退二，將4退1，俥七進一，將4進1，俥七平六，紅勝。

第 8 局 （紅先勝）

1. 傌七退五　　將6平5
2. 傌五進七　　將5平6①
3. 傌七進六　　將6平5
4. 俥六平五　　將5平4
5. 俥五平六　　將4平5

象棋殘局精粹

98

6. 傌六退七　將5進1　　7. 傌七退六　將5退1

8. 俥六平五　將5平4②　　9. 兵八平七　將4退1

10. 傌六進五　士6進5③　11. 兵七進一　象1退3④

12. 俥五平六　將4平5　　13. 傌五進七　將5平6

14. 俥六平四　士5進6　　15. 俥四進四

注：①如改走將5進1，俥六平五，將5平4（如將5平6，俥五平四，將6平5，俥四進四，紅勝），俥五平六，將4平5，傌七退六，以下紅勝參考正著法。

②如改走將5平6，俥五平四，將6平5，傌六進七，將5進1（如將5退1，俥四進六，紅勝），俥四進四，紅勝。

③如改走將4平5，傌五進三，將5平4，俥五平六，紅勝。

④如改走將4進1，傌五退七，將4進1，俥五進四，紅勝。

第 9 局　（紅先勝）

1. 俥九進二　士5退4

2. 傌八進六　將5平6

3. 俥九平六　將6進1

4. 兵三平四　將6平5

5. 兵四平五　象7進5①

6. 俥六平二　將5平4②

7. 傌六進八　將4平5

8. 俥二退一　將5退1

黑方

紅方

象棋殘局精粹

9. 傌八退六　將5平6③　　10. 俥二退一　卒4平5

11. 帥五平四　將6進1　　12. 俥二平五　卒6進1

13. 俥五退五　將6進1　　14. 俥五平四　將6平5

15. 俥四進五　將5退1　　16. 傌六進七　將5平4

17. 俥四平六

注：①如改走將5平6，兵五進一，將6進1，俥六平四，紅勝。

②如改走卒4平5，帥五平四，象5退7，俥二退一，將5進1，傌六進七，將5平6（如卒5進1，帥四進一，將5平6，俥二退一，將6退1，俥二退五，馬3退5，帥四平五，紅勝定），俥二退一，將6退1，俥二退一，將6進1，俥二平四，將6平5，俥四退三，紅勝定。

③如改走將5平4，俥二平五，紅勝定。

第 10 局　（紅先勝）

黑方

1. 兵六平五　　將5進1

2. 傌一進三　　將5平6①

3. 俥六進三　　車6進4

4. 帥六退一　　車6進1

5. 帥六進一②　車6退1

6. 帥六退一　　將6進1

7. 俥六退二　　將6退1

8. 傌三退五　　將6平5

9. 傌五進三　　將5平6

10. 俥六進二　　將6進1

紅方

11. 俥六平四　將6平5　　　12. 俥四平八　將5平6

13. 傌三退四　將6退1③　　14. 俥八退一　將6退1④

15. 傌四進三　將6平5　　　16. 俥八平五

注：①如改走車6退1，俥六進一，車6平7，俥六平三，紅勝定。

②如改走帥六退一，車6進1，帥六進一，馬7退6，帥六平五，將6進1，以下紅方難以取勝。

③如改走車6退3，俥八平四，將6平5，俥四退四，紅勝定。

④如改走將6進1，傌四進六，將6平5，俥八退一，紅勝。

第 11 局　（紅先勝）

1. 俥三平四　將6平5

2. 傌六進七　將5平4

3. 俥四進二　將4進1

4. 傌七退六　馬5進7①

5. 俥四平五　象5進7

6. 傌六進八　將4進1

7. 兵五平六　馬7進6②

8. 傌八進七　將4退1

9. 俥五退一　將4退1

10. 傌七退九　馬6退5

11. 傌九退七　馬5退3

12. 俥五平七　車9進1

黑方

紅方

象棋殘局精粹

13. 俥七平五

注：①如改走象 5 進 7，傌六進八，將 4 進 1，俥四平六，將 4 平 5，兵五進一，將 5 平 6，俥六平四，紅勝。

②如改走車 9 平 4，兵六進一，車 4 退 3，傌八退六，卒 8 平 7，俥五平六，將 4 平 5，傌六進七，將 5 退 1，俥六退七，紅勝定。

第 12 局 （紅先勝）

1. 傌六進七	將 4 退 1	2. 傌七進八	將 4 平 5①
3. 傌八退六	將 5 平 4	4. 俥五平六	士 5 進 4
5. 俥六進三	將 4 平 5	6. 俥六平八	將 5 平 4
7. 兵四平五	士 6 退 5	8. 俥八平二	前卒平 7②
9. 俥二進二	將 4 進 1	10. 俥二退五	士 5 進 4③
11. 俥二平六	卒 4 平 5	12. 帥五平六	卒 7 進 1

13. 俥六進三　　將 4 平 5

14. 俥六退一　　卒 6 平 5

15. 俥六平五　　將 5 平 6

16. 俥五退三　　卒 7 平 6

17. 相五進三　　將 6 退 1

18. 俥五進五　　卒 6 平 7

19. 俥五退七

黑方

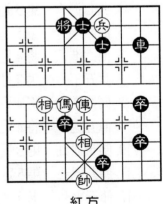

紅方

注：①如改走將 4 進 1，俥五平六，士 5 進 4，俥六進三，紅勝。

②如改走將 4 平 5，俥二進

二，士5退6，俥二退五，卒8平7，俥二平五，士6進5
（如將5平4，相五進三，士6進5，俥五進四，卒4進
1，俥五退二，紅勝定），相五進三，卒4進1，俥五進
四，將5平4，俥五退二，紅勝定。

③如改走將4退1，俥二平六，將4平5，俥六退一，
以下紅方也勝。

第 13 局　（紅先勝）

1. 俥一進三	將5平6	2. 俥三退五	將6平5①
3. 俥五進七	將5進1②	4. 俥九進二	將5平6③
5. 俥七退八	士6退5	6. 俥八進六	將6進1
7. 俥六退五	將6退1④	8. 俥五進三	將6退1
9. 兵二平三	將6平5	10. 俥三進五	車5平4
11. 俥五進三			

注：①如改走將6進1，俥
五進六，將6平5（如將6退
1，兵二平三，將6平5，俥六
退七，士6退5，俥九進三，士
5退4，俥九平六，紅勝），俥
九進二，將5退1，俥六退七，
將5平6，兵二平三，將6平
5，俥九進一，紅勝；又如改走
士4進5，兵二平三，將6平5
（如將6進1，俥九平二，紅勝
定），俥五進七，將5平4，俥

黑方

紅方

象棋殘局精粹

103

九平六，士5進4，俥六進一，紅勝。

②如改走將5平6，俥九平二，士6退5，俥二進二，卒8平7，兵二平三，紅勝。

③如改走卒8平7，傌七退六，將5退1，傌六進四，將5平6，兵二平三，紅勝。

④如改走將6平5，傌五進三，將5平4，俥九退一，將4退1，傌三退五，紅勝定。

第 14 局 （紅先勝）

1.俥二平六	包5平4①	2.兵七平六	馬5進4
3.俥六進三	將4平5	4.傌三進四	將5進1
5.俥六進一	將5進1	6.傌四進二	包1退6②
7.傌二進四	將5平6	8.俥六退二	將6退1
9.俥六平四	將6平5	10.傌四退三	將5進1
11.俥四平九	象1退3		
12.俥九平八	將5平6		
13.俥八平四	將6平3		
14.俥四進二	車5進1		
15.帥五進一	車5退5		
16.俥四平五	將5平6		
17.俥五退三			

黑方

紅方

注：①如改走馬5進4，俥六進三，將4平5，傌三進四，將5進1，俥六進一，紅勝。

②如改走車5進1，帥六進

一，車５退６，傌二進四，將５平６，俥六退四，將６退１
（如車５平６，傌四退二，將６平５，俥六平五，車６平
５，俥五進二，紅勝），俥六平四，將６平５，傌四退三，
將５進１，傌三退五，紅勝定；又如改走車５平６，傌二退
三，車６退５，俥六退二，車６平７，俥六平三，紅勝定。

第 15 局　（紅先勝）

1. 俥六平五	士６進５	2. 傌九進七	將５平６
3. 俥五平一	士５進４	4. 俥一進三	將６進１
5. 俥一退一	將６退１	6. 兵三進一	包５退７
7. 傌七進五	將６平５	8. 兵三平四	車６退５
9. 俥一平四	卒６平５	10. 俥四退六	士４進５
11. 俥四平五	卒５平６	12. 俥五平一	卒２平３
13. 俥一退一	卒４進１	14. 俥一平四	卒４進１①
15. 帥六平五	將５平４		
16. 俥四進二	將４平５		
17. 俥四進一	將５平４		
18. 俥四平五	將４平５		
19. 帥五平四	將５平４		
20. 帥四進一	將４平５		
21. 帥四進一	將５平４		
22. 帥四平五	將４平５		
23. 俥五平八	將５平６		
24. 俥八進一	將６進１		
25. 俥八平四	士５進６		

黑方

紅方

26. 帥五平四　　士4退5　　27. 俥四平二　　士5進4

28. 俥二進三　　將6退1　　29. 俥二平六　　士4退5

30. 俥六平五②

注：①如改走卒3平4，帥六平五，將5平4，俥四進
一，破卒後紅勝定。

②紅方先高帥解除後顧之憂再破士勝定。

第 16 局　　（紅先勝）

1. 兵八平七　　將4平5　　　2. 兵七平六　　將5平6①

3. 兵六平五　　將6進1　　　4. 傌八退六　　象1進3

5. 傌六進五　　象3退5　　　6. 傌五進三　　包1退1

7. 俥八進一　　士5退4②　　8. 傌三進二　　將6平5

9. 兵五平四　　將5平4　　10. 俥八退一　　將4進1

11. 傌二退四　　士4進5　　12. 傌四退二　　馬8退6

13. 傌二退四

注：①如改走將5平4，傌
八進七，將4平5，俥八進一，
紅勝。

②如改走包1平5，俥八平
五，紅勝定；又如改走士5進
4，兵五平四，包1平6（如士6
退5，傌三進二，將6進1，俥
八退三，紅勝定），俥八平
四，將6平5，俥四退二，馬8
退6，俥四平五，將5平4（如

黑方

紅方

將5平6，傌三進二，將6退1，俥五平四，紅勝），傌三進四，將4退1，俥五平六，紅勝。

第 17 局 （紅先勝）

1. 俥八進三	將4進1	2. 傌三進五	馬4退5
3. 俥八退一	將4退1	4. 傌五進七	將4平5①
5. 俥八平五	將5平6	6. 兵四進一	車6退7
7. 俥五退一	卒5進1②	8. 帥五進一	車6進7
9. 帥五進一③	車6退1	10. 帥五退一	卒7平6
11. 帥五退一	車6退4	12. 傌七進六	卒2平3
13. 俥五進二	將6進1	14. 俥五平三	將6進1
15. 俥三退二			

注：①如改走馬5退3，俥八進一，將4進1，傌七退五，將4進1，俥八退二，紅勝。

②如改走車6平3，士五退六，卒7平6，俥五退五，卒2平3，俥五進七，將6進1，傌七退五，將6進1，傌五退三，將6退1，傌三進二，將6進1，俥五退二，紅勝；又如改走卒7平6，俥五退五，卒2平3，士五進四，紅也可勝。

③如改走帥五退一，車6進1，帥五進一，卒7平6，帥五平六，卒2平3，再抽俥黑勝

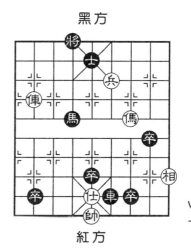

黑方

紅方

象棋殘局精粹

107

定。

第 18 局 （紅先勝）

1. 兵六進一　士 5 進 4①
2. 傌五進六　士 4 退 5
3. 傌六進八　將 4 進 1
4. 俥五退一　車 7 進 1
5. 帥四進一　卒 7 平 6②
6. 帥四平五　車 7 平 3
7. 俥五退四　包 4 退 1
8. 俥五進一　包 4 退 1　　　9. 俥五進一　車 3 退 6③
10. 傌八進七　將 4 退 1　　11. 傌七退八　將 4 退 1
12. 俥五進三

注：①如改走將 4 進 1，俥五退一，車 7 進 1，帥四進一，卒 7 平 6，帥四平五，包 4 退 2，傌五進四，包 4 平 5，俥五退二，紅勝定。

②如改走象 3 進 1，帥四平五，紅勝定。

③如改走卒 6 進 1，帥五平四，車 3 退 6，帥四平五，車 3 平 2，傌八進七，將 4 退 1，俥五進一，紅勝定。

第 19 局 （紅先勝）

1. 俥六進一　將 6 進 1　　　2. 兵四進一　包 2 退 7
3. 傌六進八　馬 7 退 5　　　4. 兵四進一　將 6 平 5
5. 俥六退一　將 5 退 1　　　6. 兵四進一　馬 5 退 6

7. 俥六平八　　象5退3

8. 俥八進一　　馬6退4

9. 傌八進七　　馬4退6

10. 傌七退六　　將5進1

11. 俥八退一　　將5進1

12. 傌六進七　　將5平6①

13. 俥八退一　　馬6進4

14. 俥八平六　　象7進5

15. 俥六退一　　象5退3

16. 俥六平四　　將6平5

17. 俥四平五　　將5平6

18. 俥五退三　　包9平8

19. 俥五平四

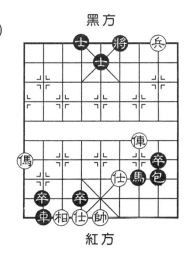

紅方

注：①如改走馬6退4，俥八退五，將5退1，俥八平五，象7進5，俥五進四，將5平6，俥五退四，紅勝定。

第 20 局 （紅先勝）

黑方

1. 俥三進五　　將6進1

2. 俥三退一　　將6進1①

3. 傌九進八　　馬7退6

4. 傌八進六　　馬6退5

5. 俥三退二　　將6退1②

6. 俥三平五　　士5進6

7. 俥五平三　　包8退7

8. 俥三進二　　將6退1

紅方

9. 傌六進四　車2平3③　10. 傌四進六　士4進5

11. 俥三進一　將6進1　12. 傌六退五　將6進1

13. 俥三退二

注：①如改走將6退1，兵二平三，將6平5，俥三平四，車2平3，俥四進一，紅勝。

②如改走卒2平3，俥三平五，卒4進1，帥五進一，卒3平4，帥五平六，車2退6，俥五平四，將6平5，傌六進七，紅勝。

③如改走包8進2，傌四進二，車2平3，俥三平五，紅勝；又如改走士4進5，傌四進二，將6平5，俥三進一，紅勝。

第 21 局　（紅先勝）

1. 兵三進一　士4進5①

2. 兵三平四　士5進6

3. 俥二退一　將6平5

4. 俥二平四　將5平4

5. 俥四進二　將4進1

6. 俥四平五　馬1退2②

7. 俥五退一③　將4進1④

8. 傌六進四　馬2進4

9. 傌四退五　馬4退5

10. 傌五進七　卒4平5⑤

11. 傌七進八

注：①如改走卒4平5，俥

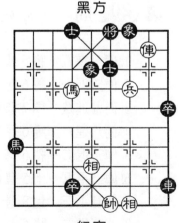

黑方

紅方

二平四，將6進1，兵三平四，將6退1，兵四進一，將6
平5，傌六進七，紅勝。

②如改走象5進7，傌六進八，將4進1，俥五退一，
卒4平5，傌八進七，紅勝。

③如改走傌六退八，卒4平5，俥五平四，車9平7，
相三進一，車7平8，傌八進七，卒5平6，俥四退八，車
8進1，相一退三，車8平7，黑勝。

④如改走將4退1，傌六退八，卒4平5，傌八進七，
紅勝。

⑤如改走馬5退3，傌七退五，紅勝。

第 22 局 　（紅先勝）

1. 兵五進一	將5退1	2. 俥八進二	將5退1
3. 傌七退六	將5平6	4. 俥八平士	士6退5
5. 俥六平五	馬4進5		
6. 俥五退一	卒6進1		
7. 帥四平五	卒5進1		
8. 帥五平六	卒5平4		
9. 帥六進一	將6進1		
10. 俥五進二①	將6進1		
11. 兵五進一	將6退1		
12. 俥五退一	將6退1		
13. 兵五平四	卒4進1		
14. 帥六進一	前車平4		
15. 帥六平五	車4退1		

黑方

紅方

象棋殘局精粹

16. 兵四進一

注：①如改走俥五平二，將 6 平 5，俥二進一，後車進 1，俥二平三，車 7 退 2，傌六退四，將 5 平 4，傌四進三，卒 4 進 1，帥六退一，卒 4 進 1，帥六平五，卒 4 進 1，黑勝。

第 23 局 （紅先勝）

1. 兵四平五	將 5 退 1	2. 傌七退六	馬 4 進 3①
3. 俥九平八	馬 3 進 1②	4. 俥八平七	將 5 平 4
5. 傌六進四	士 6 退 5③	6. 兵五進一	馬 6 退 4④
7. 俥七進八	將 4 退 1	8. 俥七進一	將 4 進 1
9. 兵五平六	將 4 進 1	10. 俥七平六	將 4 平 5

11. 傌四退三

注：①如改走將 5 平 4，俥九進八，馬 4 進 2，傌六進八，馬 6 退 4，俥八退七，將 4 退 1，俥九進一，紅勝。

②如改走馬 3 退 4，俥八平七，將 5 平 4，俥七進八，將 4 進 1，兵五平六，將 4 平 5，俥七平六，士 6 退 5，兵六平五，將 5 平 6，俥六平五，卒 5 進 1，帥四進一，紅勝定。

③如改走將 4 平 5，俥七進八，將 5 退 1，兵五進一，將 5 平 6，兵五平四，將 6 平 5，兵

黑方

紅方

四平五，將5平6，兵五進一，紅勝定。

④如改走車9退1，俥七進八，將4退1，兵五進一，紅勝定；又如改走車9進1，俥七平六，馬6退4，俥六進四，士5進4，俥六進三，紅勝。

第 24 局　（紅先勝）

黑方

紅方

1. 俥九進四　　將5退1
2. 傌四退六　　將5平4
3. 傌六進八　　將4平5①
4. 兵五進一　　將5平6②
5. 俥九進一　　將6進1
6. 俥九平三　　士6退5
7. 俥三退三　　卒5平6
8. 帥四平五③　卒4平5
9. 帥五平六　　前卒進1
10. 傌八進六　　士5退4
11. 俥三平四　　馬8退6
12. 俥四進一

注：①如改走將4進1，傌八退七，將4退1，俥九進一，紅勝。

②如改走士6退5，俥九進一，士5退4，俥九平六，紅勝。

③如改走帥四進一，卒6進1，帥四退一，卒6進1，帥四平五，卒6進1，黑勝。

第 25 局　（紅先勝）

1. 俥八進四　將 5 退 1

2. 兵五進一　將 5 平 6

3. 傌四退二　車 7 進 2

4. 兵五平四　將 6 平 5

5. 傌二進三　將 5 平 4

6. 兵四進一　車 7 平 5①

7. 兵四平五　車 5 退 1

8. 傌三退五　將 4 平 5

9. 傌五退三　將 5 平 4　　10. 俥八進一　將 4 進 1

11. 俥八退四　將 4 退 1　　12. 俥八平六　將 4 平 5

13. 俥六平五　將 5 平 4　　14. 傌三退五　將 4 平 5

15. 傌五進六　將 5 平 4　　16. 傌六退四　卒 4 進 1

17. 俥五平六

注：①如改走車 7 退 2，兵四平五，卒 5 平 6，帥四進一，卒 6 進 1，帥四退一，卒 6 進 1，帥四進一，車 7 平 6，兵五平四，車 6 平 9，俥八進一，將 4 進 1，俥八平一，紅勝定。

第 26 局　（紅先勝）

1. 俥七進一　將 4 退 1①　　2. 傌六進四　士 6 退 5②

3. 俥七進一　將 4 進 1　　4. 兵五平六③　馬 9 退 7④

5. 俥七退一　將 4 退 1　　6. 兵六進一　將 4 平 5

7. 俥七進一　士 5 退 4

8. 俥七平六　將 5 進 1

9. 俥六退一　將 5 退 1

10. 兵六平五　將 5 平 6

11. 傌四進二　馬 7 退 8⑤

12. 兵五進一　卒 5 平 6

13. 帥四平五　卒 4 平 5

14. 帥五平六　車 9 進 3

15. 俥六進一

紅方

注：①如改走將 4 進 1，兵
五平六，將 4 平 5，俥七平六，
士 6 退 5，兵六平五，將 5 平 6，俥六平五，紅勝定。

②如改走將 4 平 5，俥七進一，將 5 進 1，俥七退一，
將 5 退 1，兵五進一，將 5 平 6，兵五平四，將 6 平 5，兵
四平五，將 5 平 6，兵五進一，紅勝定。

③如改走兵五進一，卒 5 平 6，帥四進一，卒 6 進 1，
帥四退一，卒 6 進 1，黑連照勝。

④如改走象 9 進 7，俥七退一，將 4 退 1，兵六進一，
將 4 平 5，兵六進一，士 5 退 4，俥七進一，將 5 平 6，傌
四退三，紅勝定。

⑤如改走將 6 平 5，傌二退三，紅勝定。

第 27 局 （紅先勝）

1. 俥九進六　將 4 進 1　　2. 俥九退一　將 4 退 1①

3. 傌二進四　士 6 退 5　　4. 俥九平五　車 4 退 7②

黑方

5. 俥五平六　將4進1
6. 仕五進六　卒5平4
7. 兵五進一　卒4平5
8. 偶四退五　卒5進1
9. 偶五進七　卒8平7
10. 偶七進八　將4退1
11. 兵五進一　卒7平6
12. 偶八退七

紅方

注：①如改走將6進1，偶二進四，士6退5，俥九平五，紅勝定。

②如改走卒5進1，俥五平七，將4平5，俥七進一，將5進1，兵五進一，將5進1，俥七平五，紅勝；又如改走卒5平6，俥五平七，將4平5，兵五進一，將5平6，兵五進一，紅勝定。

第28局 （紅先勝）

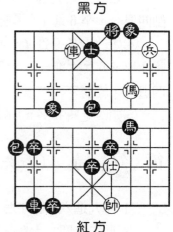

黑方

1. 兵二平三　象7進5①
2. 兵三平四　將6平5
3. 偶三退五　馬7退6②
4. 兵四平五　馬6退5
5. 偶五進四　將5平6
6. 俥六平五　包1退5
7. 俥五進一③　將6進1
8. 偶四退五　卒3平4

紅方

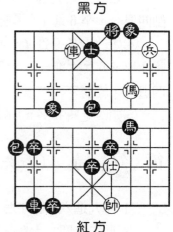

象棋殘局精粹

116

泉棋輕鬆學3

9. 傌五進三　　　將6進1

10. 俥五平四　　　包1平6

11. 俥四退一

注：①如改走包1退5，兵三平四，將6平5，俥六平九，士5退4（如象3退5，兵四平五，包5退3，俥九進一，象5退3，俥九平七，紅勝），傌三進二，士4進5，兵四平五，將5平4，俥九平六，紅勝。

②如改走士5退6，傌五進四，士6進5，兵四平五，將5平6，俥六進一，紅勝。

③如改走俥五平九，卒3平4，俥九平五，卒4平5，帥四進一，卒6進1，黑勝。

第 29 局　（紅先勝）

1. 俥八進五　　　士5進4

2. 俥八平六　　　將5退1

3. 傌五進四　　　將5平6

4. 兵二平三　　　將6退1

5. 兵三進一①　　將6進1

6. 傌四進二　　　將6平5

7. 俥六進一　　　將5進1②

8. 傌二退一　　　包5退3

9. 傌一進三　　　包5平6

10. 俥六退二　　　卒2平3

11. 俥六平五　　　將5平6

12. 俥五平四　　　將6平5

黑方

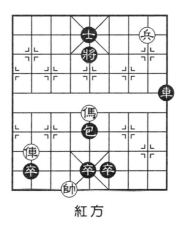

紅方

13. 俥四進二

注：①如改走俥六進二，包5退6，兵三進一，將6進1，傌四進二，將6進1，俥六退二，包5進2，傌二退一，卒2平3，黑勝定。

②如改走將5退1，俥六進一，將5進1，傌二退四，將5平6（如將5進1，俥六退二，紅勝），俥六平四，紅勝。

第 30 局　（紅先勝）

1. 傌六退八　將4平5　　2. 傌八進七　將5平6

3. 兵五進一　士6進5　　4. 俥六平四　包9退2①

5. 傌七進六　將6退1　　6. 兵五進一　車9退3

7. 兵五平四　將6平5　　8. 傌六退七　卒5進1

9. 帥四進一　前卒進1　　10. 帥四進一　車9進5

11. 帥四退一　車9進1

12. 帥四進一　車9平5

13. 俥四進二　包9退1

14. 俥四退三　車5退6

15. 兵四進一　包9平6

16. 俥四進五

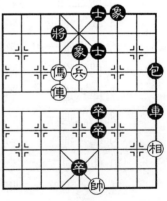

黑方

紅方

注：①如改走將6退1，兵五進一，包9平6，俥四進一，車9退3，俥四退二，車9平8，相一退三，車8平7，相三進一，象7進5（黑方不能長

殺，如長殺黑犯規負），俥四退
一，紅勝定。

第 31 局　（紅先勝）

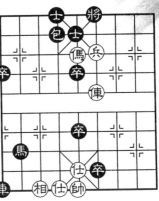

黑方

紅方

1. 俥四平二　將6平5
2. 俥二進四　士5退6
3. 俥二平四　將5進1
4. 傌五退七　包4進2
5. 兵四進一　將5進1
6. 俥四平二　士4進5①
7. 俥二退二　士5進6　　8. 俥二退一　馬2退3②
9. 俥二平五　將5平4　　10. 傌七進八　將4退1
11. 俥五進一　卒6平5③　12. 帥五平四④　前卒進1
13. 帥四進一　車1退1　　14. 仕六進五　馬3退2
15. 傌八退七　將4退1　　16. 兵四進一　士6退5
17. 俥五進一　後卒平6　　18. 俥五平六

注：①如改走將5平6，傌七進六，士4進5，俥二退
二，將6退1，傌六退五，將6退1，俥二進二，紅勝。

②如改走士6退5，俥二平五，將5平6，俥五平四，
將6平5，俥四平六，馬2退3，俥六平五，將5平6，俥
五平四，紅勝。

③如改走馬3退2，傌八退七，將4退1，兵四進一，
紅勝定。

④如改走帥五進·或仕六進五，黑均可連照取勝。

第 32 局 （紅先勝）

黑方

紅方

1. 俥八平四　將6進1①
2. 兵三平四　將6平5
3. 俥四平八　將5平4
4. 傌三退五　士4退5②
5. 傌五退七　將4退1
6. 俥八平三　象3進5
7. 俥三平二　將4平5
8. 俥二進四　士5退6
9. 兵四進一　車6進1
10. 帥五進一　馬6退7
11. 俥二平四

注：①如改走士4退5，兵三平四，車4退7（如車4進1，帥五進一，馬6退7，兵四平五，士5退6，俥四進二，紅勝），兵四進一，將6平5，兵四進一，將5平4，兵四平五，紅勝。

②如改走將4平5，俥八進三，將5退1，兵四進一，士4退5（如象3進5，俥八進一，象5退3，俥八平七，紅勝），兵四平五，將5平4（如將5平6，兵五平四，將6平5，兵四進一，紅勝），傌五退六，車4退4，兵五進一，紅勝。

第 **33** 局 （紅先勝）

黑方

紅方

1. 兵四進一　　將6平5

2. 俥四平八①　車3退4②

3. 俥八平二　　士5退6

4. 俥二進三　　士4退5

5. 兵四進一　　將5平4③

6. 俥二退五　　將4進1

7. 俥二平六　　士5進4

8. 俥六進三　　將4平5

9. 傌五退三　　車3平4　　　10. 俥六退四　卒5進1

11. 帥六進一　車3進8　　　12. 帥六進一　馬6退5

13. 俥六平五　車3退1　　　14. 帥六退一　車3退5

15. 俥五進一　車3平5　　　16. 俥五進三

　注：①如改走俥四平二，士5退6，俥二進三，士4退5，兵四進一，將5平4，俥二退五，馬6退5，俥二平五，車3平4，以下紅劣黑勝。

　②如改走將5平4，兵四平五，士4退5（如車3退4，兵五平六，將4平5，傌五進三，將5平6，俥八平四，紅勝），俥八平六，將4平5，傌五進三，將5平6，俥六平四，士5進6，俥四進一，紅勝。

　③如改走士5退6，傌五進四，將5進1，傌四退三，將5平4，俥二平七，紅也可勝。

黑方

第 34 局 （紅先勝）

1. 兵三平四　　將 5 平 4
2. 傌二進四　　包 2 平 5①
3. 兵四平五　　將 4 進 1
4. 傌四退五　　將 4 進 1
5. 傌五退七　　將 4 退 1
6. 傌七進八　　將 4 進 1
7. 俥三退一　　包 5 進 1
8. 傌八進七　　車 1 平 3②

紅方

9. 俥三退四　　包 5 進 4③　10. 俥三平五　　車 3 退 1
11. 俥五平六　　將 4 平 5　　12. 俥六平五　　將 5 平 6
13. 俥五退二　　車 3 進 5　　14. 俥五進七 ④

注：①如改走將 4 進 1，傌四退五，將 4 退 1（如將 4 進 1，俥三退一，紅勝），俥三平六，紅勝。

②如改走將 4 退 1，俥三進一，包 5 退 1，俥三平五，紅勝。

③如改走包 5 平 2，俥三進四，將 4 退 1，俥三進一，將 4 進 1，俥三平七，卒 4 進 1，俥三平五，紅勝；又如改走包 5 進 1，俥三平六，將 4 平 5，俥六進四，紅勝。

④最後紅方俥底兵占中必勝黑方單車。

第 35 局 （紅先勝）

1. 俥一退一　　將 6 退 1　　2. 傌八進六　　將 6 平 5

黑方

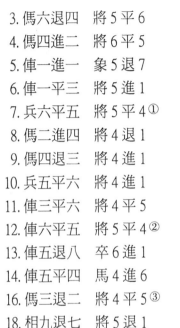

紅方

3. 傌六退四　將 5 平 6
4. 傌四進二　將 6 平 5
5. 俥一進一　象 5 退 7
6. 俥一平三　將 5 進 1
7. 兵六平五　將 5 平 4 ①
8. 傌二進四　將 4 退 1
9. 傌四退三　將 4 進 1
10. 兵五平六　將 4 進 1
11. 俥三平六　將 4 平 5
12. 俥六平五　將 5 平 4 ②
13. 俥五退八　卒 6 進 1
14. 俥五平四　馬 4 進 6
15. 帥四進一　卒 7 進 1
16. 傌三退二　將 4 平 5 ③
17. 傌二退一　將 5 退 1
18. 相九退七　將 5 退 1
19. 相七進五　將 5 進 1
20. 傌一進二　將 5 退 1
21. 傌二進三　將 5 平 4
22. 傌三退五　將 4 平 5
23. 傌五進七　卒 7 進 1
24. 相五進三

注：①如改走將 5 進 1，俥三平五，以下紅勝參考正著法。

②如改走將 5 平 6，俥五退八，卒 6 進 1，俥五平四，馬 4 進 6，相九退七，卒 7 進 1，相七進五，將 6 退 1，傌三退五，將 6 退 1，傌五退三，將 6 進 1，傌三進二，將 6 退 1，相五進三，將 6 平 5，帥四進一，紅勝定。

③如改走卒 7 進 1，傌二進四，將 4 平 5，傌四退三，紅勝定。

象棋殘局精粹

第 36 局 （紅先勝）

黑方

紅方

1. 傌三進二	將 6 平 5	
2. 俥五進二	將 5 平 4	
3. 俥五進一	將 4 進 1	
4. 傌二退四	包 1 平 5	
5. 俥五退二	前卒進 1	
6. 帥五平六	車 6 退 5	
7. 帥六平五	卒 4 平 5	
8. 俥五平八	將 4 平 5	
9. 傌四進三	將 5 平 4①	10. 俥八退三　將 4 退 1②
11. 俥八平五③	車 6 進 3	12. 傌三退五　將 4 平 5
13. 傌五退三	將 5 平 4	14. 傌三退五　車 6 退 4④
15. 俥五退一	卒 2 平 3	16. 傌五進七　將 4 進 1⑤
17. 傌七進八	將 4 退 1	18. 俥五進六

注：①如改走車 6 退 3，俥八退四，卒 5 進 1，俥八平五，將 5 平 4，俥五退一，車 6 平 7，俥五平六，紅勝。

②如改走將 4 進 1，俥八平六，將 4 平 5，俥六平五，將 5 平 4，俥五退一，車 6 平 4，俥五進六，車 4 進 6，帥五進一，卒 7 平 6，帥五平四，卒 2 平 3，帥四平五，將 4 退 1，傌三退四，將 4 進 1，俥五平六，紅勝。

③如改走俥八平六，將 4 平 5，俥六平五，將 5 平 6，俥五退一（如傌三退一，卒 2 平 3，傌一退三，將 6 進 1，俥五退一，車 6 進 6，帥五進一，卒 7 平 6，帥五進一，車 6 平 5，抽俥，黑勝定），車 6 進 6，帥五進一，卒 7 平 6，

帥五平六，卒 2 平 3，俥五平四，將 6 平 5，傌三退四，將 5 進 1，傌四退六，將 5 退 1，以下紅劣黑勝。

④如改走將 4 平 5，傌五退三，抽車，紅勝定。

⑤如改走車 6 平 3，俥五平六，車 3 平 4，俥六進四，紅勝。

第 37 局 （紅先勝）

1. 兵六進一　將 4 進 1　　2. 俥三平六　將 4 平 5

3. 帥五平六　將 5 平 6①　4. 傌一退三　將 6 平 5

5. 傌三進二　將 5 平 6②　6. 俥六平三　將 6 平 5③

7. 傌二退四　象 5 進 7④　8. 俥三平五　象 7 退 5⑤

9. 俥五平二　象 5 退 7⑥　10. 俥二進二　將 5 進 1

11. 傌四退五　馬 7 退 6⑦　12. 俥二平四　馬 6 退 4

13. 傌五進三　將 5 平 4⑧　14. 俥四退三　將 4 退 1

15. 俥四平六　將 4 平 5

16. 俥六平五　象 7 進 5

17. 俥五進二

注：①如改走卒 6 平 5，俥六進二，將 5 退 1，傌一進三，紅勝。

②如改走卒 6 平 5，俥六進三，將 5 退 1，傌二退四，紅勝。

③如改走士 6 進 5，俥三進二，將 6 退 1，俥三平五，紅

黑方

紅方

象棋殘局精粹

勝。

④如改走將5平6，傌四進二，將6平5，俥三平六，將5平6（如象5進7，俥六進二，將5進1，傌二退三，將5平6，俥六平四，紅勝），俥六進二，士6進5，傌二退三，將6退1，俥六平五，卒6平5，傌三進二，紅勝。

⑤如改走將5平6，傌四退六，士6進5，俥五平四，士5進6，俥四進一，紅勝。

⑥如改走將5平6，傌四退五，士6進5（如將6平5，俥二進二，將5退1，傌五進四，紅勝），俥五進三，將6退1，俥二進三，象5退7，俥二平三，紅勝。

⑦如改走馬7退8，傌五進七，將5平6，俥二退四，將6退1，俥二進四，將6進1，傌七退五，將6平5，傌五進三，將5平6，俥二平四，紅勝。

⑧如改走馬4退6，俥四退二，將5退1，俥四平五，象7進5，俥五進一，紅勝。

第 38 局 （紅先勝）

1. 兵六平五　將6平5①
2. 俥九退一　將5進1②
3. 俥九退五　卒4進1
4. 帥五進一　卒5進1
5. 帥五平四　將5退1
6. 俥九平五　將5平4
7. 傌七退八　將4進1
8. 傌八退七　將4退1

黑方

紅方

9. 傌七進五　將4進1　　10. 俥五平九　將4平5③
11. 傌五進三　馬4進6④　12. 俥九進四　馬6進4
13. 傌三進四　將5退1　　14. 俥九平六　將5退1
15. 俥六平五　將5平4　　16. 俥五平八　將4平5
17. 傌四退三　將5平4　　18. 傌三退五　將4平5
19. 傌五進七　卒9平8　　20. 俥八進二

注：①如改走將6進1，俥九退二，馬4進5，傌七退八，卒9平8，傌八退六，紅勝。

②如改走將5退1，傌七退六，將5平6，俥九進一，紅勝定。

③如改走包1平3，傌五退七，將4退1，俥九進五，馬4進2，俥九平八，將4退1，傌七進五，包3退9，俥八進一，將4平5，傌五進七，卒9平8，俥八平七，紅勝；又如改走馬4進3，俥九進四，將4平5，傌五進三，將5平4，傌三進四，紅勝定。

④如改走包1平3，傌三進四，馬4進6，俥九平五，將5平4，俥五平四，將4平5（如包3退7，俥四進五，紅勝定），俥四進五，紅勝定。

第 39 局　（紅先勝）

1. 兵五平六　士5進4①　　2. 傌四退五　將6平5
3. 傌五進三　將5平4②　4. 傌三進四　將4平5③
5. 俥二退一　將5退1　　6. 傌四退三　將5平4
7. 俥二進一　將4進1　　8. 俥二平五　象9進7④
9. 傌三退五　象7退5　　10. 傌五進七　士4退5

11. 俥五退一　將4進1
12. 傌七退六　車9退1
13. 傌六進四

注：①如改走將4進1，俥二退二，將4退1，俥二平八，象9進7，傌四退五，象7退5，俥八進一，將4進1，傌五退六，車9退1，俥八退一，以下俥傌連照紅勝。

黑方

紅方

②如改走將5進1，傌三進四，將5平6（如將5退1，紅勝參考正著法），傌四退六，將6平5（如士4退5，俥二退二，將6退1，傌六退五，將6退1，俥二進二，象9退7，俥二平三，紅勝），俥二平五，士4退5，傌六退七，將5平4，俥五退一，車9退1，傌七退五，紅勝。

③如改走將4退1，傌四退五，將4進1，俥二退一，士4退5，傌五退七，將4退1，俥二進一，象9退7，俥二平三，士5退6，俥三平四，紅勝。

④如改走士4退5，俥五退一，將4退1，傌三退五，車9退1，傌五進七，紅勝。

第 40 局　（紅先勝）

1. 俥八進三	將4進1	2. 傌四退五	象7進5
3. 俥八退一	將4進1①	4. 傌五進三	包7退3②
5. 傌三退一	象5退3	6. 兵六進一	將4平5

7. 俥八退一　　士5進4

8. 傌一進三③　　將5平6④

9. 俥八平六　　將6退1⑤

10. 俥六進一　　將6進1⑥

11. 兵六平五　　車9退9⑦

12. 傌三進四　　車9平6

13. 俥六平五　　卒4進1

14. 兵五平四

黑方

紅方

注：①如改走將4退1，傌五進七，將4平5，俥八進一，象5退3，俥八平七，士5退4，俥七平六，紅勝。

②如改走象5退3，兵六進一，將4平5，俥八退一，士5進4，俥八平六，紅勝。

③如改走兵六進一，將5退1，傌一進三，將5退1，俥八退一，卒4進1，俥八平五，象3進5，俥五進一，將5平4，以下紅方無法取勝。

④如改走卒5平4，帥六進一，將5平6，俥八平六，將6退1，俥六進一，將6進1，兵六平五，車9退1，帥六退一，車9平6，傌三進四，包7退1，兵五進一，包7平5，傌四進二，紅勝；又如改走士6進5，俥八退二，紅也可勝。

⑤如改走象3進5，兵六平五，卒4進1（如士6進5，俥六平五，將6退1，俥五進一，將6進1，兵五進一，紅勝），兵五進　，將6退1，俥六進一，士6進5，俥六平五，紅勝。

⑥如改走士 6 進 5，俥六平五，將 6 進 1，兵六平五，紅勝定。

⑦如改走卒 4 進 1，兵五平四，將 6 平 5，傌三進四，紅勝。

黑方

第 41 局 （紅先勝）

1. 俥三平六　將 4 平 5
2. 俥六平八　包 7 退 6①
3. 俥八進五　士 5 退 4
4. 俥八平六　將 5 進 1
5. 傌四退三　包 7 進 1
6. 兵五進一　將 5 平 6
7. 俥六退一　士 6 進 5
8. 兵五進一　將 6 進 1
9. 傌三退五　將 6 平 5　10. 兵五平六　卒 5 進 1
11. 帥六平五　車 9 平 5　12. 帥五平四　車 5 退 3
13. 俥六平五　將 5 平 4　14. 俥五退三　包 9 退 2②
15. 俥五平六　將 4 平 5　16. 俥六退二　包 9 退 2
17. 俥六平五　將 5 平 4　18. 帥四平五　將 4 退 1
19. 兵四平五　將 4 退 1　20. 俥五平六　包 9 平 4
21. 俥六進二　包 7 平 4　22. 俥六進二

紅方

注：①如改走將 5 平 4，兵五進一，包 7 退 5（如卒 4 進 1，俥八進五，將 4 進 1，兵五平六，將 4 進 1，俥八退二，將 4 退 1，傌四退五，將 4 退 1，俥八進二，紅勝），兵五平六，將 4 平 5，俥八進五，士 5 退 4，俥八平六，將

5進1，俥六退一，將5退1，兵六平五，士6進5，兵五進一，將5平6，俥六進一，紅勝。

②如改走包7退2，帥四平五，包7平4，俥五進二，將4退1，兵四平五，紅勝；又如改走包9退4，帥四平五，將4退1，俥五平六，包7平4，兵四平五，將4退1，俥六進二，紅勝。

第 42 局 （紅先勝）

1. 俥二平六	將4平5	2. 俥六平七	將5平4①
3. 兵五平六	象9進7	4. 俥七進四②	將4進1
5. 俥七退一	將4退1	6. 兵六進一	將4平5
7. 兵六進一	卒5平4	8. 帥六進一	卒4進1
9. 帥六進一	包9平4	10. 俥七進一	士5退4
11. 兵四進一	將5進1	12. 俥七退一	將5進1
13. 傌四退三	將5平4		
14. 俥七退二	將4退1		
15. 俥七平六	將4平5		
16. 俥六退三	馬8退6		
17. 俥六進五			

注：①如改走卒5平4，帥六進一，卒4進1，帥六進一，包9平4，兵五進一，將5平4（如馬8退6，俥七進四，包4退6，俥七平六，士5退4，傌四退六，紅勝），俥七進四，將

黑方

紅方

象棋殘局精粹

4進1，兵五平六，將4進1，俥七退二，將4退1，傌四退五，將4退1，俥七進二，紅勝。

②如改走兵六進一，將4平5，俥七進四（如兵六進一，士5退4，兵六進一，將5進1，俥七進三，將5進1，傌四退三，將5平4，傌三退五，將4平5，俥七平四，車7進2，相五退三，包9進3，相三進五，馬8進6，相五退三，卒5平4，帥六平五，卒1平2，俥四退七，後卒進1，相七退五，卒2平3，黑勝定），士5退4，俥七平六，將5進1，傌四退五（如傌四退三，車7進2，以下黑方炮馬卒連照勝），車7平6，傌五進三（兵六進一，將5進1，俥六平五，將5平4，黑勝定），車6退5，以下紅方必負。

第 43 局 （紅先勝）

1. 傌二進三　將5進1①
2. 俥六平五　將5平4②
3. 傌三退五　將4平5
4. 傌五進七　將5平4③
5. 傌七退九　士4進5
6. 俥五平八　士5退6
7. 俥八進三　將4退1
8. 俥八進一　將4進1
9. 俥八平五　士6進5
10. 傌九退七　將4進1
11. 俥五平八　卒8平7

黑方

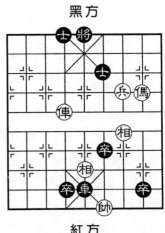

紅方

12.俥八退二

注：①如改走將5平6，傌三退五，以下黑方有三種著法均紅勝：㈠將6進1，傌五進六，將6退1（如將6平5，傌六退七，將5進1，俥六進三，士6退5，兵三進一，紅勝定），俥六平一，將6平5，俥一進四，將5進1，傌六退七，將5進1（如將5平6，兵三進一，士6退5，兵三進一，將6進1，俥一退二，紅勝），俥一平五，將5平4（如士6退5，俥五退一，將5平4，傌七退六，紅勝定），俥五平六，將4平5，俥六退一，士6退5，兵三進一，紅勝定；㈡士4進5，兵三進一，將6平5（如卒8平7，俥六進四，將6進1，兵三進一，紅勝），傌五進七，將5平6，俥六平一，紅勝定；㈢將6平5，傌五進七，將5進1（如將5平6，俥六進四，將6進1，兵三進一，卒8平7，兵三平四，將6進1，俥六平四，紅勝），俥六平五，將5平6（如將5平4，傌七退九，以下紅勝參考正著法），兵三進一，士4進5（如卒8平7，兵三進一，將6退1，俥五進四，紅勝），兵三進一，將6退1，俥五平一，卒8平7，俥一進四，紅勝。

②如改走將5平6，兵三進一，士4進5（如卒8平7，兵三平四，將6進1，俥五平四，紅勝），傌三進一，將6退1，兵三進一，將6平5，兵三進一，將5平4，俥五平六，士5進4，俥六進二，將4平5，俥六進一，卒8平7，傌一退三，紅勝。

③如改走將5平6，兵三進一，士4進5（如卒8平7，兵三進一，將6退一，俥五進四，紅勝），兵三進一，將6退1，俥五平一，紅勝定。

第 44 局 （紅先勝）

黑方

紅方

1. 傌七退六　將5退1①
2. 俥四進一　士4進5②
3. 俥四平五　將5平6③
4. 傌六進七　包1退8④
5. 兵三平四　馬9進8
6. 俥五平三　象3進1⑤
7. 俥三平六　象1退3⑥
8. 傌七進九　將6平5
9. 兵四平五　馬8進6　10. 傌九退七　卒8平7⑦
11. 兵五進一　馬6退5　12. 俥六退一　將5平6
13. 俥六平四

注：①如改走將5平4，俥四進一，士4進5（如將4進1，傌六進八，紅勝定），俥四平五，將4退1，傌六退八，包1退7，傌八進七，包1平3，俥五平七，將4平5，俥七平六，將5平6，兵三平四，紅勝定。

②如改走車4退1，傌六進七，車4退6，俥四平六，將5平6（如士4進5，俥四退三，將5平6，俥六平四，士5進6，俥四進二，紅勝），俥六進一，將6進1，兵三平四，將6進1，俥六平四，紅勝。

③如改走將5平4，傌六退八，此下紅勝參考注①。

④如改走卒8平7，俥五進一，將6進1，兵三平四，將6進1，俥五平四，紅勝。

⑤如改走卒8平7，兵四進一，馬8退6，俥三進一，

紅勝。

⑥如改走將 6 平 5，俥六退三，將 5 進 1，兵四平五，將 5 平 6，俥六平四，馬 8 進 6，俥四進一，紅勝。

⑦如改走將 5 平 6，俥六進一，將 6 進 1，兵五平四，將 6 進 1（如將 6 平 5，傌七退六，紅勝），俥六平四，紅勝。

第 45 局 （紅先勝）

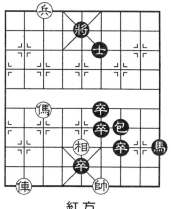

紅方

1. 傌七進六	將 5 平 6①		
2. 俥八進八	將 6 退 1②		
3. 兵七平六	包 7 退 6③		
4. 傌六進四	包 7 平 4④		
5. 俥八平五	包 4 進 1		
6. 俥五進一⑤	將 6 進 1		
7. 傌四退五	馬 9 退 8⑥		
8. 傌五進六	將 6 進 1		
9. 俥五退一	馬 8 退 7	10. 俥五平三	將 6 平 5
11. 俥三退一	將 5 退 1	12. 俥三退一	將 5 退 1⑦
13. 俥三進三	將 5 進 1	14. 傌六退四	將 5 平 6
15. 俥三平五	包 4 進 2⑧	16. 傌四進二	將 6 進 1
17. 傌二進三	將 6 退 1	18. 俥五退一	將 6 退 1
19. 傌三退一	前卒進 1	20. 傌一退三	

注：①如改走將 5 退 1，兵七平六，將 5 平 6（如將 5 平 4，傌六進四，紅勝定），兵六平五，將 6 進 1，俥八進八，士 6 退 5，俥八平五，紅勝；又如改走將 5 平 4，傌六

象棋殘局精粹

進四，將4平5，傌四進三，將5平6（如將5退1，兵七平六，將5平6，兵六平五，將6進1，俥八進八，紅勝），俥八進八，將6退1，兵七平六，前卒進1，兵六平五，將6平5，俥八進一，紅勝。

②如改走士6退5，俥八平五，將6退1，傌六退四，包7退5，兵七平六，紅勝定。

③如改走士6退5，俥八平五，包7退6，傌六進四，紅勝定。

④如改走前卒進1，兵六平五，包7平5，傌四進二，紅勝。

⑤如改走傌四進六，前卒進1，俥五平二，將6平5，俥二退七，卒7進1，黑勝定。

⑥如改走包4進1，傌五進六，將6進1，傌六退五，將6退1，傌五進三，將6進1，俥五退二，紅勝。

⑦如改走包4退1（如包4平3，傌六進七，將5平4，俥三平六，紅勝），俥三平五，將5平4，傌六退四，紅勝定；又如改走將5進1，傌六退五，將5退1（如卒7進1，俥三平五，將5平4，俥五進二，紅勝），俥三平五，將5平6，俥五進三，包4進1，傌五進六，將6進1，傌六退五，將6退1，傌五進三，將6進1，俥五平四，紅勝。

⑧如改走卒7進1，傌四進六，將6進1，傌六退五，將6退1，傌五進三，將6進1，俥五退二，紅勝。

黑方

紅方

第 46 局 （紅先勝）

1. 傌六進七　將5平4
2. 俥二平四　車7退3
3. 俥四退一　將4進1
4. 俥四退二　象5進3
5. 傌七退六　將4退1①
6. 俥四進二　將4進1②
7. 兵九平八　車7平3
8. 俥四退二　將4退1
9. 俥四平六　將4平5
10. 俥六平五　象3退5③　11. 俥五進一　　將5平4
12. 傌六進四　將4退1　13. 俥五平六　　將4平5
14. 俥六平三　將5平6④　15. 俥三平四　　將6平5
16. 傌四進六　將5平4⑤　17. 傌六進八 ⑥　車3進1⑦
18. 俥四進二　將4進1　19. 俥四退一　　將4退1
20. 俥四平七　將4平5　21. 俥七退四　　將5進1
22. 兵八平七　馬2退3　23. 俥七進一　　前卒平5
24. 俥七平五　將5平4　25. 兵七平六

注：①如改走前卒平5，俥四平六，將4平5，俥六進二，紅勝。

②如改走將4退1，傌六進七，將4平5，俥四平五，紅勝。

③如改走將5平4，傌六進四，將4退1，俥五平六，將4平5，傌四進六，將5進1，傌六進七，將5退1，俥

象棋殘局精粹

137

六平四，將5平4，俥四進三，將4進1，兵八平七，前卒平5，兵七平六，紅勝。

④如改走將5平4，俥三進二，將4進1，俥三退四，將4退1，俥三平六，將4平5，傌四進六，將5進1，傌六進七，將5退1，俥六平四，將5平4，兵八平七，前卒平5，俥四進四，將4進1，兵七平六，紅勝。

⑤如改走將5進1，傌六進七，將5平4，俥四平六，紅勝。

⑥如改走傌六進七，前卒平5，俥四進二，將6進1，兵八平七，卒7平6，俥四退八，卒5平6，帥四進一，馬2退3，以下紅方無法取勝。

⑦如改走將4平5，俥四平五，紅勝。

第 47 局　（紅先勝）

1. 俥二進一	將4退1
2. 俥二進一	將4退1①
3. 俥二進一	將4進1
4. 兵八平七	將4平5
5. 傌二進三②	將5進1
6. 俥二平五	將5平6③
7. 俥五平四	將6平5
8. 傌三退四	將5退1
9. 傌四退六	後卒平5
10. 兵七平六	將5平4
11. 傌六進五	將4平5

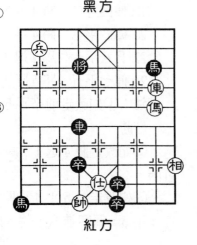

黑方

紅方

象棋殘局精粹

12. 俥五進七　將5進1	13. 俥四平五　將5平4
14. 俥五退八　馬1退2	15. 俥七退六　卒4進1④
16. 俥五平六　馬2進4⑤	17. 帥六進一　卒6平5⑥
18. 相一進三　將4退1	19. 相三退五　將4退1
20. 帥四平五　卒5平4	21. 俥六退七　將4平5
22. 帥五平四　卒4平5	23. 俥七進五　將5進1
24. 俥五退六　卒5平4	25. 帥四退一　將5退1
26. 俥六退八　將5進1	27. 俥八退六

注：①如改走將4進1，俥二進四，將4平5，俥二退一，紅勝。

②如改走俥二進四，將5平6，俥四進二，將6平5，兵七平六，將5平4，俥二退一，將4退1，俥二進四，將4平5，黑勝定。

③如改走將5平4，俥五平六，將4平5，俥六退五，後卒平5，俥三進四，將5退1，兵七平六，將5退1，兵六進一，將5進1（如將5平6，俥六平四，紅勝），俥六進四，紅勝。

④如改走將4退1，俥六退五，將4退1，俥五退三，卒4進1，俥五平六，馬2進4，俥三退四，紅勝定。

⑤如改走卒6平5，帥六平五，馬2進4，俥六進四，將4退1，帥五平六，將4退1，俥四退五，將4進1，俥五進七，將4退1，俥七進五，紅勝定。

⑥如改走將4退1，帥六平五，將4退1，俥六退四，將4進1，俥四退三，卒6平7，相一退三，紅勝定。

黑方

紅方

第 48 局 （紅先勝）

1. 兵四進一①	士5進6②	
2. 傌三進二	將6平5	
3. 傌二進三	將5平6③	
4. 俥八進二	將6退1④	
5. 俥八平四	將6平5	
6. 俥四平八	將5平6⑤	
7. 傌三退一	將6平5⑥	
8. 傌一退三	將5平4⑦	
9. 俥八平六	將4平5	10. 俥六平五　將5平4
11. 傌三退五	車3平4⑧	12. 傌五進三　卒7平6
13. 俥五進二	將4進1	14. 傌三退五　將4進1
15. 傌五進四	將4退1	16. 俥五平六

注：①如改走傌三進五，包6平5，仕六退五（如傌五退四，車3平6，黑勝定），卒3平4，黑勝定。

②如改走將6退1，俥八進四，士5退4，俥八平六，包5退3，俥六平五，紅勝。

③如改走將5平4，俥八平六，包5平4，傌三退四，將4退1，傌四退六，紅勝定。

④如改走士6退5，傌三退二，將6退1，俥八進二，車3退3，俥八平七，士5退4，俥七平六，包5退3，六平五，紅勝。

⑤如改走將5平4，傌三退四，紅勝定；又如改走車3平4，俥八進二，車4退3，傌三退四，將5進1，俥八平

六，紅勝定。

⑥如改走卒3平4，俥八進二，將6進1，俥八退一，將6進1（如將6退1，傌一退三，將6平5，俥八進一，車3退3，俥八平七，紅勝），傌一進三，將6平5，俥八退一，車3退1，俥八平七，紅勝。

⑦如改走車3平4，俥八進二，車4退3，俥八退三，車4進7（如包5退1，俥八平二，紅勝定），俥八平五，將5平4，俥五進三，將4進1，傌三退五，將4進1，傌五進四，將4退1，俥五平六，紅勝。

⑧如改走卒3平4，傌五進七，將4進1（如車3退1，俥五平七，卒7平6，俥七平六，紅勝），傌七進八，車3退3，俥五退一，車3平2，俥五平六，紅勝。

第 49 局 　（紅先勝）

1.兵四進一	將6平5
2.兵四平五	將5平4
3.俥二進一	將4退1
4.傌九進八	車3退6
5.俥二平七	卒4進1
6.帥五進一①	車4進3
7.帥五進一	車4退7
8.俥七退七	車4平2
9.俥七進八②	將4進1
10.俥七平三	車2進6
11.帥五退一	車2進1

紅方

12. 帥五進一　卒５進１③　　　13. 俥三退一④　將４退１
14. 俥三退五　車２退３⑤　　　15. 俥三進六⑥　將４進１
16. 俥三退一　將４退１　　　　17. 兵五進一　卒５進１
18. 帥五平四　卒６進１　　　　19. 帥四退一　卒６進１
20. 帥四退一　卒６進１　　　　21. 帥四進一　車２平６
22. 帥四平五　車６退５　　　　23. 兵五平六　將４平５
24. 俥三平五

注：①如改走帥五平四，卒４平５，帥四進一，車４進
３，帥四進一，卒６進１，帥四平五，卒６平５，帥五平四，
卒７進１，黑勝。

②如改走兵五進一，車２平５，俥七進八，將４進１，
俥七退一，將４退１，俥七平五，卒５進１，俥五退二，卒
７平６，帥五退一，卒６平５，黑方三高卒可守和紅方單
俥。

③如改走卒７平６，俥三退一，將４退１，兵五平六，
前卒平５，帥五平六，將４平５，兵六進一，紅勝定。

④如改走俥三退六，車２退６，俥三進五，將６退１，
兵五進一，車２進５，帥五退一，車２進１，帥五進一，卒
５進１，帥五平四，卒６進１，黑勝。

⑤如改走車２退６，兵五進一，卒５進１，俥三平五，
車２進５（如車２平４，兵五進一，將４進１，俥五進五，
紅勝），帥五退一，車２進１，帥五進一，車２平４，俥五
平七，卒６平５，俥七進六，紅勝；又如改走車２平４，兵
五進一，卒５進１，俥三平五，車４退３，俥五平七，車４
平５，帥五平四，卒６進１，帥四退一，車５退４，俥七進
六，將４進１，俥七退一，將４退１，俥七平五，紅勝定。

⑥如改走兵五進一，卒5進1，俥三平五，車2平5， 五進一，卒6平5，和局。

第 50 局 （紅先勝）

黑方

紅方

1. 俥七平六	將4平5		
2. 傌七進五	士5進6		
3. 俥六進一	將5進1		
4. 傌五進七	馬8退7		
5. 傌七退六	將5進1		
6. 俥六平七	將5平4①	7. 俥七平六	將4平5
8. 俥六平九	將5平4	9. 兵三平四	馬7退6
10. 傌六進四	將4平5	11. 俥九退二	將5退1
12. 傌四退六	將5平4	13. 傌六進八	將4平5②
14. 傌八進七	將5退1③	15. 傌七退六	將5進1④
16. 傌六退四	將5平6	17. 俥九平五	車9平8⑤
18. 傌四進二	車8退7	19. 俥五平二	卒5進1
20. 俥二退三	卒9進1	21. 俥二平五	士6進5
22. 俥五平二	士5進6	23. 俥二進四	將6退1
24. 俥二平一	卒9進1	25. 俥一退四	將6平5
26. 俥一平四	士6退5	27. 俥四平五	卒5平4
28. 相五退七	卒6平5	29. 帥四平五	卒5平6
30. 俥五進四	將5平6	31. 帥五平四⑥	

注：①如改走士6退5，俥七退四，將5平4（如前卒進1，傌六進七，將5平4，俥七平六，紅勝），傌六進

八，將4平5（如馬7退5，傌八進七，將4平5，俥七平五，紅勝定），俥七平五，馬7退5，俥五進一，將5平4，傌八進七，將4退1，俥五平六，士5進4，俥六進一，紅勝。

②如改走將4進1，傌八進七，將4退1，俥九平六，紅勝。

③如改走將5平6，傌七退六，將6進1（如將6平5，紅勝參考正著法），傌六退五，將6退1，俥九進一，士6進5，傌五進三，將6退1，俥九進一，士5退4，俥九平六，紅勝。

④如改走將5平4，傌六進八，將4進1（如將4平5，俥九平五，士6進5，傌八退六，將5平4，俥五進一，紅勝定），俥九進一，將4平5（如前卒進1，傌八退七，將4退1，俥九進一，紅勝），傌八進六，將5退1，傌六退七，士6進5，俥九進一，士5退4，俥九平六，紅勝。

⑤如改走士6進5，俥五進一，將4進1，傌四進二，前卒進1，傌二進三，紅勝。

⑥最後紅俥必勝黑雙卒。

三、俥傌炮類

第 **1** 局 （紅先勝）

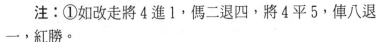

黑方

紅方

1. 俥八退一　將4退1①
2. 傌二進四　士6進5②
3. 俥八進一　將4進1
4. 傌四退五　象7進5
5. 俥八退一　將4進1③
6. 傌五退六　包8平4
7. 傌六退四　包4平8
8. 傌四進五　包9平5
9. 俥八退一　將4退1　　10. 傌五進七　將4退1
11. 俥八進二　象5退3　　12. 俥八平七

注：①如改走將4進1，傌二退四，將4平5，俥八退一，紅勝。

②如改走將4平5，傌四退六，紅勝。

③如改走將4退1，傌五進七，將4平5，俥八進一，象5退3，俥八平七，士5退4，　七平六，紅勝。

第 **2** 局 （紅先勝）

1. 俥九退一　士5進4　　2. 傌四進六①　將5平6
3. 俥九平六　包5退1　　4. 俥六進一　包5退1②
5. 俥六退三　包9平6　　6. 俥六平二　包5進1
7. 炮一退一　包5退2　　8. 俥二進二　將6退1
9. 炮一進一　馬8進6　　10. 俥二進一

注：①如改走傌四退六，包9退7，黑勝定。

②如改走士6進5，俥六平五，卒5進1，俥五平四，紅勝。

第 3 局 （紅先勝）

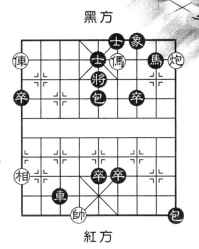

黑方

紅方

1. 傌一進二　將6退1
2. 俥三進二　將6進1
3. 俥三退三　將6退1
4. 俥三進三　將6進1
5. 俥三退四　將6退1
6. 俥三進四　將6進1
7. 炮九平一　車5平9
8. 俥三退一　將6退1
9. 傌二退三　車9平7①
10. 俥三進一　將6進1
11. 傌三退五　將6進1
12. 俥三退六　將6平5
13. 炮一進二　卒4進1
14. 俥三進四　士5進6
15. 俥三進一　士6退5
16. 傌五進三　士5進6
17. 傌三退四

注：①如改走將6平5，俥三進一，士5退6，俥三平四，紅勝。

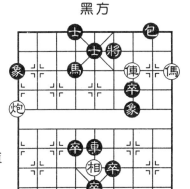

黑方

紅方

第 4 局 （紅先勝）

黑方

紅方

1. 傌四退三　將5平4
2. 俥四進三　將4進1
3. 炮二退二　卒7進1①
4. 傌三退五　象5進3
5. 俥四退一　象3退5
6. 俥四平五　將4退1
7. 俥五進二　將4進1
8. 傌五進四　將4退1
9. 炮二進一　包7進1
10. 傌四退五　將4進1
11. 傌五退七

注：①如改走車5平8，傌三退二，抽車，紅勝定；又如改走包7平5，傌三退五，象5進3，俥四退一，包5進2，俥四平五，將4退1，俥五平四，將4平5（如象3退5，俥四進一，將4退1，傌五進七，將4平5，俥四平五，紅勝），傌五進三，卒7平6，俥四平五，將5平4，俥五平六，紅勝。

第 5 局 （紅先勝）

1. 炮九進二　車2退6　　2. 俥七平二　將5平6①
3. 傌七進六　馬9退7　　4. 傌六進五　馬7退5②
5. 俥二進一③　車2平1　　6. 傌五進三　馬5退7④

7. 俥二進一　象9退7

8. 俥二平三　將6進1

9. 傌三退五　將6進1

10. 傌五退三　將6退1

11. 俥三退一　將6退1

12. 俥三進一　將6進1

13. 傌三進五　將6進1

14. 俥三退二

注：①如改走象9退7，俥二進二，將5平6，傌七進六，馬9退7，傌六進五，馬7退5，俥二平三，將6進1，俥三退一，將6退1，俥三平二，車2平1，傌五進三，馬5退7，俥二進一，將6進1，傌三退五，將6進1，俥二退二，紅勝。

②如改走馬7退6，傌五進三，將6平5，俥二平一，馬6進8，俥一平二，車2平1，俥二進二，紅勝。

③如改走俥二進二，將6進1，俥二退一，將6進1，以下紅方無法可勝。

④如改走將6平5，俥二進一，象9退7，俥二平三，士5退6，俥三平四，紅勝。

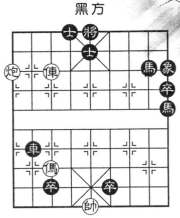

黑方

紅方

第 6 局 （紅先勝）

1. 俥九退一　將4退1①　　2. 傌四進五　　包5平8

3. 炮一進三　包8退6　　4. 俥九平五　　車3進1②

5. 帥六進一　卒2進1　　6. 俥五平九　　將4平5

7. 傌五進三　將5平4

8. 俥九進一　將4進1

9. 炮一退一　包8進1③

10. 傌三退二　包8退1

11. 傌二進四　將4平5

12. 傌四進二　將5進1

13. 俥九退二　馬1退3

14. 俥九平七

注：①如改走將4進1，炮一進一，象5進7（如士5進6，傌四進五，卒2進1，傌五進四，士6退5，俥九平六，紅勝），傌四進三，象7退9（如包5退4，傌三進四，包5進1，俥九平六，紅勝），俥九退一，馬1退3，俥九平七，將4退1，傌三退五，將4退1，俥七進二，紅勝。

②如改走馬1退3，俥五平四，將4平5，俥四平六，馬3進5，傌五進三，馬5退6，俥六平四，將5平4，俥四進一，將4進1，俥四平二，紅勝定。

③如改走士6進5，傌三退二，紅也可勝。

第 7 局　（紅先勝）

1. 傌二進三　馬8進6　　2. 俥六進二　象5進3

3. 傌三退四　將5進1　　4. 俥六平五　將5平6①

5. 炮一退一　馬6退8②　　6. 俥五平四　將6平5

7. 傌四進三　馬8進6③　　8. 俥四退一　車6平9④

黑方

紅方

9. 俥四平六　將5平6
10. 偶三退二　將6平5
11. 偶二退四　將5平6
12. 偶四進六　將6平5
13. 俥六平五　將5平4
14. 偶六進四　車9退6
15. 偶四退五

注：①如改走士6進5，俥五退一，將5平6，偶四退五，紅勝定。

②如改走車6平9，偶四進二，車9退6，偶二進三，紅勝。

③如改走將5退1，炮一進一，馬8進6，俥四退一，將5退1，俥四退一，將5平4，俥四平六，紅勝。

④如改走車6平8，俥四進一，將5退1，炮一進一，車8退7，偶三退四，將5進1，偶四退六，將5平4，俥四退二，象3進5，偶六進四，紅勝。

第 8 局 （紅先勝）

1. 俥二進一　士5退6
2. 俥二平四　將5進1
3. 炮一退一　馬6退7①
4. 偶四退五　馬7進8②

黑方

紅方

5. 傌五進七　將 5 進 1　　　6. 炮一退一　將 5 平 4

7. 俥四退二　將 4 退 1　　　8. 傌七退五　將 4 平 5

9. 俥四進一　將 5 退 1③　　10. 俥四進一　將 5 進 1

11. 傌五進七　將 5 平 4　　　12. 俥四平六

注：①如改走將 5 進 1，傌四進六，將 5 退 1（如將 5
平 4，俥四退二，將 4 退 1，傌六退四，紅勝），俥四退
三，車 2 平 4（如車 2 平 5，傌六退七，將 5 進 1，俥四進
一，紅勝），俥四平五，將 5 平 4，傌六退四，紅勝。

②如改走馬 7 進 5，俥四退一，將 5 退 1，傌五進七，
紅勝定；又如改走馬 7 進 6，俥四退三，車 2 平 4（如車 2
平 3，傌五進四，將 5 退 1，俥四退六，將 5 平 4，俥四進
三，將 4 進 1，傌六進四，紅勝），傌五進七，車 4 退 4
（如將 5 平 4，傌七進八，將 4 平 5，俥四平五，紅勝），
俥四進一，車 4 平 3，車四平七，紅勝定。

③如改走將 4 進 1，傌五進三，馬 8 退 6，傌三退四，
紅勝。

第 9 局　（紅先勝）

1. 炮一進一　　士 5 退 6

2. 傌二退四　　士 6 進 5①

3. 車二進一　　士 5 退 6

4. 傌四退六②　將 5 進 1

5. 車二退一　　馬 5 退 7

6. 車二平三　　將 5 進 1

7. 車三退一　　將 5 退 1

黑方

紅方

8. 傌六退四	將5平6	9. 俥三進一	將6進1
10. 炮一退二	卒4平5	11. 帥五平六	車2平4
12. 傌四退六	卒2平3	13. 炮一退六③	馬7進9
14. 傌六退七	馬9退7	15. 俥三退二④	士6進5
16. 俥三平九	卒7進1	17. 俥九退五	卒3平4
18. 傌七退六	卒5平4	19. 俥九平六	卒7平6⑤

注：①如改走將5進1，傌四退三，馬5退7，俥二平三，紅勝。

②如改走俥二退三，將5進1，黑勝定。

③如改走傌六退七，馬7退5，炮一退五，卒3進1，相五退七，馬5進3，黑勝。

④如改走俥三退三，馬7退5，俥三平五，卒3進1，相五退七，馬5進3，黑勝。

⑤最後紅方單俥對黑方馬卒雙士，紅先消滅黑卒，走成單俥必勝馬雙士局勢。

第 ⑩ 局 （紅先勝）

黑方

紅方

1. 傌五退七	車7平4
2. 車四平二	將5平6
3. 傌七進五	車4平7
4. 炮五進二	車7退5①
5. 炮五平八	士5進4
6. 俥二平六	士4進5
7. 炮八進二	車7進9
8. 仕五退四	車7平6

9. 帥五平四　卒 6 進 1　　10. 帥四平五　將 6 平 5

11. 傌五進七　馬 1 進 3　　12. 俥六進一

注：①如改走士 5 進 4，俥二進一，將 6 進 1，炮五退四，將 6 進 1，俥二平四，紅勝。

第 11 局 （紅先勝）

1. 傌六退八　士 5 進 6①　　2. 俥二退一　將 6 退 1

3. 炮九進一　士 4 退 5　　4. 傌八進七　士 5 退 4

5. 傌七退九　象 5 退 3②　　6. 傌九進七　象 7 退 5

7. 傌七退九　士 4 進 5③　　8. 傌九退七　將 6 平 5

9. 俥二進一　士 5 退 6④　　10. 傌七進九　將 5 平 4⑤

11. 傌九進七　將 4 進 1　　12. 俥二平四　士 6 退 5

13. 俥四退一　馬 5 進 7　　14. 俥四平五

注：①如改走士 5 退 4，俥二退一，將 6 退 1，炮九進一，士 4 進 5（如象 5 退 3，傌八進七，象 7 退 5，傌七退六，士 4 進 5，俥二平五，紅勝定），傌八進七，士 5 退 4，傌七退六，士 4 進 5，俥二平五，紅勝定。

②如改走士 4 進 5，傌九退七，紅勝參考正著法。

③如改走象 5 退 3，傌九進七，馬 5 進 7，傌七退六，士 4 進 5，俥二進一，紅勝。

黑方

紅方

④如改走象5退7，俥二平三，士5退6，俥三平四，將5平6，傌七進六，紅勝。

⑤如改走士6退5，傌九進七，紅可連照勝。

第 12 局 （紅先勝）

1.傌四退六　將5進1		2.俥五平八　象5進3①	
3.傌六退四　將5平6		4.傌四進二　將6平5②	
5.俥八進三　將5進1③		6.俥八退一　將5退1	
7.傌二退四　將5平6		8.炮二退四　士6進5④	
9.炮二平四　士5進6		10.俥八平四　將6平5	
11.俥四平三　將5平4		12.俥三平六	

注：①如改走將5平6，俥八平二，車1平2，俥二進三，將6進1，傌六退五，紅勝；又如改走將5平4，傌六退五，士4進5（如將4平5，俥八進三，將5退1，傌五進四，紅勝），傌五進七，將4退1，俥八進四，象5退3，俥八平七，紅勝。

②如改走將6進1，俥八進二，象3退5，傌二進三，將6退1，傌三退二，將6進1，炮二平一，馬3進4，炮一退二，紅勝。

③如改走將5退1，傌二進三，馬3進4，傌三退四，紅勝。

黑方

紅方

④如改走士 4 進 5，炮二平四，士 5 進 6，俥八進一，士 6 進 5，傌四進二，紅勝。

黑方

紅方

第 13 局　（紅先勝）

1. 俥五進二	士 4 進 5
2. 傌四進二①	將 5 平 4
3. 炮一平三	將 4 進 1
4. 炮三退一	士 5 進 6②
5. 俥五退二	將 4 退 1③

6. 傌二退三　士 6 進 5④　　7. 炮三進一　將 4 進 1⑤
8. 俥五平六　士 5 進 4　　　9. 俥六平七　士 4 退 5⑥
10. 俥七進三　將 4 進 1　　11. 傌三退二　士 5 退 6
12. 炮三退二　士 6 退 5　　13. 傌二進四　將 4 平 5
14. 俥七退一　士 5 進 4　　15. 俥七平六

注：①進傌棄俥，精妙之著。

②如改走士 5 進 4，傌二退三，車 1 平 2，俥五進一，將 4 退 1，炮三進一，士 6 進 5，傌三進四，紅勝；又如改走將 4 退 1，俥五平七，士 5 進 6，俥七進二，將 4 進 1，俥七退一，將 4 進 1（如將 4 退 1，傌二退三，將 4 平 5，俥七平四，士 6 進 5，炮三進一，紅勝定），傌二退四，士 6 退 5（如士 6 進 5，炮三退一，紅勝），俥七退一，將 4 退 1，傌四退五，將 4 退 1·俥七進二，紅勝。

③如改走將 4 進 1，傌二退四，士 6 退 5（如士 6 進 5，俥五平六，將 4 平 5，炮三退一，紅勝），俥五平六，

將4平5，傌四退三，將5平6，俥六平四，紅勝。

④如改走車1平2，炮三進一，將4進1，傌三進四，將4進1，俥五平六，紅勝。

⑤如改走將4平5，炮三平一，車1平2，傌三進二，紅勝。

⑥如改走將4平5，俥七進三，將5退1，俥七平四，紅勝定。

第14局 （紅先勝）

1. 傌七進八　包7平4①　　2. 俥七進一　將5進1

3. 炮九退一　包4退2　　　4. 傌八退六　包4退1

5. 俥七退一　包4進1　　　6. 俥七平六　將5退1

7. 傌六進八　車8平4②　　8. 俥六退二　士6進5

9. 炮九進一　士5進4③　　10. 俥六平七　將5平6

11. 俥七進三　將6進1

12. 俥七平三　卒8平7④

13. 傌八進六　將6平5

14. 俥三退一　包6退1

15. 俥三平四

注：①如改走包7平3，俥七進一，將5進1，炮九退一，包3退2，俥七退一，將5退1，俥七平六，車8平4，俥六退二，紅勝參考正著法。

②如改走士6進5，炮九進

黑方

紅方

象棋殘局薈萃

一，將 5 平 6，傌八進六，紅
勝。

③如改走將 5 平 6，俥六進
二，將 6 進 1，傌八進六，紅
勝。

④如改走士 4 退 5，傌八進
六，士 5 退 4，俥三退一，紅
勝。

黑方

紅方

第 15 局 　（紅先勝）

1.俥二平六	象3退1①	2.俥六進一	將4進1
3.俥六平四	將6平5	4.炮九退一	包5進1
5.傌六進八	將5進1	6.俥四平六	將5平6
7.傌八退七	將6退1	8.俥六平五	卒6進1
9.傌七進六	包5退2	10.俥五退一	將6退1
11.俥五退一			

注：①如改走卒 6 進 1，俥六進一，將 6 進 1，俥六平
四，將 6 平 5，傌六進七，將 5 平 4，俥四退一，包 5 退
1，俥四平五，紅勝。

第 16 局 　（紅先勝）

1.俥七進四	將4進1	2.傌八進六	車8平4
3.俥七退一	將4進1①	4.俥七退一	將4退1
5.傌六進四	將4平5	6.傌四進三	將5退1

7. 俥七進二　車4退6

8. 傌三退四　將5進1②

9. 俥七平六　包1進1③

10. 俥六平五　將5平6

11. 俥五平四　將6平5

12. 傌四退六　將5進1

13. 俥四平五

注：①如改走將4退1，傌
六進四，車4進1，仕五進六，
紅勝定。

②如改走將5平6，俥七平
六，將6進1，俥六平四，將6平5，傌四退六，將5進
1，俥四平五，紅勝。

③如改走將5進1，傌四退五，將5退1，炮六平五，
將5平6，俥六退三，紅勝定。

黑方

紅方

第 17 局　（紅先勝）

1. 俥四平六　士5進4

2. 俥六進一　將4平5

3. 炮六平五　車9平5①

4. 俥六進一　將5退1

5. 傌五進三　將5平6

6. 俥六退二　車5退3②

7. 俥六進三　將6進1

8. 炮五平二　卒5進1

黑方

紅方

9.帥六進一　　馬8進6　　10.相七退五③　卒2平3

11.帥六平五　　馬6進7　　12.帥五退一　　車5進6

13.帥五平六　　車5平8　　14.俥六退一　　將6進1

15.傌三退二　　將6平5　　16.傌二退四　　將5平6

17.炮二平四

注：①如改走將5平6，傌五退三，將6平5，俥六平五，紅勝。

②如改走車5平6，俥六進三，將6進1，俥六退一，將6進1，傌三退二，將6平5，傌二退四，將5平6，傌四進六，將6平5，俥六平五，將5平4，炮五平六，紅勝。

③如改走帥六進一，馬6退5，帥六退一（如帥六平五，馬5進7，帥五平六，馬7進6，帥六退一，卒2平3，黑勝），卒2平3，帥六平五，馬5進7，相七退五，車5進6，黑勝。

第 18 局　（紅先勝）

黑方

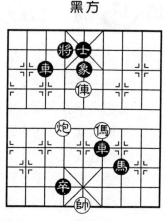

紅方

1.俥五平六　　士5進4

2.俥六進一　　將4平5

3.炮六平五　　象5進7①

4.傌四進五　　象7退5

5.傌五進七　　將5平6②

6.傌七進六　　將6退1

7.傌六退五　　將6進1

8.傌五退三　　將6平5

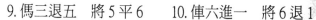

9. 傌三退五　將 5 平 6　　10. 俥六進一　將 6 退 1

11. 俥六進一　將 6 進 1　　12. 傌五進六　將 6 平 5③

13. 俥六平五　將 5 平 4　　14. 炮五平六　將 4 進 1

15. 俥五平六

注：①如改走將 5 平 6，傌四進三，將 6 進 1，傌三進二，將 6 退 1，俥六進一，紅勝。

②如改走象 5 進 7，俥六退四，將 5 進 1，傌七退五，將 5 平 6，俥六平四，紅勝。

③如改走將 6 進 1，俥六平四，將 6 平 5，傌六退五，紅勝。

第 19 局　（紅先勝）

1. 俥六平九　將 5 平 4　　2. 俥九進三　將 4 進 1①

3. 俥九退一　將 4 退 1②　　4. 傌四進五　包 8 進 2

5. 炮五進三　士 5 進 4③

6. 炮五平三　將 4 平 5

7. 炮三進二　士 6 進 5

8. 傌五進三　卒 4 進 1④

9. 俥九進一　士 5 退 4

10. 俥九平六　將 5 平 4

11. 傌三進四

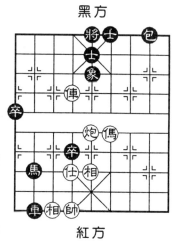

黑方

紅方

注：①如改走象 5 退 3，俥九平七，將 4 進 1，傌四進五，將 4 進 1，俥七退二，紅勝。

②如改走將 4 進 1，炮五平

六，包8進3，傌四進六，包8平4，俥九退二，紅勝定。

③如改走士5進6，炮五平二，將4平5，傌五進七，士6進5，俥九進一，士5退4，俥九平六，紅勝；又如改走包8平6，俥九進一，將4進1，炮五平八，包6平5（如將4進1，傌五進七，將4退1，俥九退一，紅勝），俥九退一，將4退1，傌五進七，將4平5，俥九進一，士5退4，俥九平六，紅勝。

④如改走士5進6，俥九平四，紅勝定。

第 20 局 （紅先勝）

1.傌二進三　包5平6①	2.俥二進五　將5進1
3.傌三退四　將5進1②	4.俥二平五　將5平6③
5.傌四進二　包6平7④	6.炮一退二　包7進1
7.俥五平四　將6平5	8.傌二進一　將5退1
9.炮一進一　包7平8	
10.炮一平二　包8平6	
11.俥四退二　卒6平5	
12.傌一退三	

注：①如改走將5平6，俥二進五，將6進1，炮一退一，將6進1，俥二退二，紅勝。

②如改走包6進1，俥二退一，將5進1（如將5退1，傌四進六，將5平6，俥二進一，紅勝），炮一退二，包6退2，

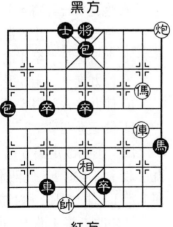

黑方

紅方

俥二退一，包6進2，俥二平四，將5退1，俥四進二，將5進1，傌四進三，將5退1，炮一進一，紅勝。

③如改走包6平5，炮一退二，馬9退8，傌四退二，將5平6，傌二進三，將6退1，俥五平四，紅勝。

④如改走包6平9，俥五平六，將6平5，傌二進三，包9進1，俥六平五，紅勝。

第 21 局 （紅先勝）

1. 傌二進三	包6平7	2. 俥二進五	將6進1①
3. 炮一退一	包7退1②	4. 俥二退一	將6進1
5. 俥二退二	將6退1③	6. 炮一退一	包7進1
7. 俥二平四	士5進6	8. 俥四進一	將6平5
9. 俥四進二	將5平4	10. 俥四退三	士4進5
11. 俥四平六	士5進4	12. 俥六退三	將4退1
13. 俥六進四	包7平4		
14. 俥六進一	將4平5		
15. 俥六進一			

注：①如改走象5退7，俥二平三，將6進1，俥三退一，將6進1，炮一平二，紅勝定。

②如改走將6進1，俥二退三，象5退7，俥二平四，將6平5，傌三退四，包7進2，俥四平二，將5平6，傌四進六，將6平5（如將6退1，俥三平

黑方

紅方

象棋殘局薈萃

四，士 5 進 6，俥四進一，紅勝），俥三進一，士 5 進 6，俥三平四，紅勝。

　　③如改走象 5 進 3，炮一退一，將 6 退 1，俥二進二，包 7 進 1，俥二平三，將 6 退 1，俥三平五，紅勝。

第 22 局　（紅先勝）

1. 炮一進三　　將 5 進 1①　　2. 俥五平四　　將 5 平 4②
3. 俥四平九　　馬 1 退 2③　　4. 俥九平八　　將 4 平 5
5. 俥八進二　　將 5 退 1　　　6. 俥八平四　　卒 5 平 6
7. 俥四退四　　士 4 退 5　　　8. 俥四進四④　　包 3 平 5
9. 傌七進五　　卒 4 平 5⑤　　10. 俥四進一　　將 5 進 1
11. 俥四退一

　　注：①如改走士 4 退 5，俥五進一，包 3 平 5，俥五退三，卒 4 平 5，俥五進四，紅勝。

　　②如改走象 5 進 3，俥四進二，將 5 退 1，俥四進一，將 5 進 1，俥四退一，將 5 進 1，傌七進六，紅勝。

　　③如改走士 4 退 5，炮一退一，士 5 進 6（如士 5 進 4，俥九進二，紅勝），俥九平六，紅勝。

　　④如改走傌七進五，包 3 退 6，傌五進七，象 5 退 3，紅方無法勝。

黑方

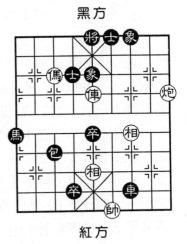

紅方

⑤如改走象5進3，傌五退七，卒4平5，俥四進一，紅勝。

第 23 局 （紅先勝）

紅方

1. 炮七平五　士5進4①
2. 傌七退六　將5平4②
3. 傌六進八　馬9退8③
4. 炮五平六　將4平5
5. 傌八進六　將5進1
6. 俥九進二　將5進1
7. 傌六進七　將5平6
8. 傌七退八　馬8進6
9. 炮六平五　將6平5
10. 傌八退六　士6進5
11. 俥九平五　將5平4
12. 炮五平六

注：①如改走象7退5，俥九進三，紅勝定；又如改走士5退4，俥九進二，紅勝定。

②如改走將5進1，俥九進二，將5退1，傌六進五，士6進5，俥九進一，將5平6，俥九平七，將6進1，傌五退三，將6進1，俥七平二，紅勝定。

③如改走車7平8，炮五平六，將4平5，傌八進六，將5進1，傌六進七，將5退1，傌七退六，將5進1，傌六退四，將5退1，俥九進三，紅勝；又如改走象3進1，炮五平六，將4平5，傌八進六，將5進1，傌六退四，將5退1，俥九進一，士6進5，俥九進二，士5退4，俥九平六，再傌四進六，紅勝。

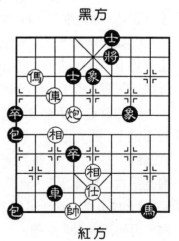

黑方

第 **24** 局 （紅先勝）

1. 俥七平六　士5進4
2. 車六進一　將4平5
3. 俥六退二　將5平6
4. 炮六平四　士6退5
5. 俥六平四　士5進6
6. 俥四平三　士6退5
7. 俥三平四　士5進6
8. 傌七進六　將6平5①
9. 炮四平五　馬6退5②　10. 俥四進二‧將5退1
11. 俥四平五　將5平6　12. 俥五平四

紅方

注：①如改走將6退1，俥四進二，將6平5，炮四平五，馬6退5（如象5退3，傌六退五，馬6退5，傌五進七，紅勝），俥四平五，將5平6，俥五平四，紅勝。

②如改走象5退3，俥四平五，象3進5，俥五進二，紅勝。

黑方

第 **25** 局 （紅先勝）

1. 俥七平四　將6平5
2. 炮六平五　象5退7
3. 傌八進七　將5進1①

紅方

4. 俥四平二	士6進5	5. 炮五進三	士4退5②
6. 俥二平五	將5平6	7. 傌七退五	將6退1③
8. 傌五進七	將6進1	9. 俥五平四	將6平5
10. 俥四平三	將5平6	11. 傌七退五	將6退1④
12. 俥三進二	將6退1⑤	13. 傌五退三	後包平2
14. 俥三平五			

注：①如改走將5退1，俥四進二，後包平2，傌七退六，將5平4，炮五平六，紅勝；又如改走將5平4，炮五平六，士4退5，俥四平六，士5進4，俥六進一，紅勝。

②如改走將5平6，傌七退六，將6平5，傌六退五，將5退1，俥二進二，將5退1（如將5進1，俥二平六，紅勝定），傌五進四，將5平6，俥二平五，紅勝定。

③如改走象7進9，傌五退六，紅勝定。

④如改走將6平5，俥三平五，將5平4，傌五進七，將4退1，俥五平六，紅勝。

⑤如改走將6進1，傌五退六，紅連照勝。

第 26 局 （紅先勝）

1. 傌一進三	將5平4
2. 炮五平六	包6退1①
3. 傌三退四	將4平5②
4. 炮六平五	將5平4③
5. 傌四進五	將4平5④
6. 俥二進三	包6退1

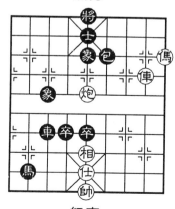

黑方

紅方

象棋殘局薈萃

7. 傌五退三　象5退7④　　　8. 俥二平三　將5平4

9. 傌三進四　卒5進1　　　10. 傌四退五　將4進1

11. 俥三平六

注：①如改走將4進1，俥二平六，士5進4，俥六平八，士4退5，傌三退四，卒5進1，俥八進二，將4退1，傌四進六，紅勝。

②如改走將4進1，傌四進六，將4進1，俥二平六，紅勝；又如改走士5退6，俥二進二，卒5進1（如將4平5，俥二平四，士6進5，俥四平五，將5平6，炮六平四，紅勝），傌四進六，包6平4，俥二平六，將4平5，俥六平四，紅勝。

③如改走包6進1，俥二進三，包6退2，傌四進六，將5平4，炮五平六，紅勝。

④如改走象3退1，俥二平六，將4平5，傌五退七，象5進7，俥六進三，紅勝。

⑤如改走將5平4，俥二平四，將4進1，俥四退三，卒5進1，俥四平六，紅勝。

第 27 局 　（紅先勝）

1. 傌六退五　將6平5①

2. 炮四平五　馬8退6②

3. 俥六平五　將5平4

4. 傌五進七　象5退3③

5. 俥五平四　車7進2

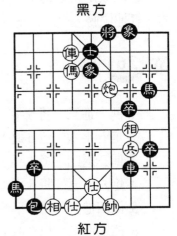

黑方

紅方

6. 帥四進一　包2退1　　　7. 仕五進四　車7平5

8. 相七進五　車5平9　　　9. 俥四進一　馬6退5

10. 俥四平五　將4平5　　　11. 傌七進五

注：①如改走將6進1，傌五進三，將6退1，俥六平五，象5進3（如馬1進3，俥五平四，將6平5，炮四平五，將5平4，傌三進五，紅勝），俥五平六，將6平5（如馬8退7，俥六進一，馬7退5，傌三進二，將6進1，俥六退一，紅勝），炮四平五，車7進2，帥四進一，包2退1，仕五進六，車7平5，相七進五，紅勝定；又如改走馬8退7，俥六平五，馬7進6（如馬1進3，傌五進四，馬7進6，傌四進二，紅勝），傌五進三，車7進2，帥四進一，包2退1，仕五進六，車7平6，帥四退一，包2平8，俥五平四，將6平5，俥四退二，紅多子勝定。

②如改走馬1進3，俥六平五，將5平4，俥五進一，將4進1，傌五進七，將4進1，俥五平六，紅勝。

③如改走象5進3，俥五平七，象3退1，俥七平四，象1退3（如車7平5，傌七進五，紅勝），俥四進一，馬6退5，俥四平五，將4平5，傌七進五，紅勝。

第 28 局 　（紅先勝）

1. 俥一進三　將5進1　　　2. 炮九退一　將5進1①

3. 傌六退五　車3進1②　　4. 帥六進一　馬4進6③

5. 傌五進七　將5退1　　　6. 傌七進八　將5進1

7. 俥一平六　馬6進5　　　8. 俥六平五　將5平6

9. 傌八進六　將6退1　　　10. 俥五退四　將6退1

11. 俥五平二　　將 6 平 5
12. 傌六退七　　將 5 平 6
13. 炮九進一　　象 3 進 5④
14. 傌七進六　　象 5 退 3
15. 俥二進四

注：①如改走馬 4 進 2，俥一平五，將 5 平 4，傌六進八，紅勝。

②如改走士 4 進 5，傌五進三，將 5 平 4，俥一退四，紅勝定；又如改走卒 2 進 1，俥一平五，士 4 進 5，俥五退一，紅勝。

③如改走馬 4 進 5，傌五進七，將 5 退 1（如將 5 平 6，俥一退二，將 6 退 1，傌七進六，士 4 進 5，傌六退五，將 6 退 1，俥一進二，紅勝），傌七進八，馬 5 退 4，俥一平六，將 5 平 6，俥六退一，將 6 進 1，俥六平二，紅勝定；又如改走馬 4 退 6，俥一退二，將 5 退 1，俥一進一，將 5 進 1（如將 5 退 1，傌五進六，紅勝），傌五進七，將 5 平 6（如將 5 平 4，俥一平八，紅勝定），俥一退二，將 6 退 1，傌七進六，士 4 進 5，俥一平四，紅勝。

④如改走將 6 進 1，俥二平四，紅勝。

第 29 局　（紅先勝）

1. 俥二進三　　士 5 退 6①	2. 俥二退一　　士 6 進 5
3. 傌五進三　　馬 5 退 7②	4. 俥二平三　　士 5 進 6

5. 傌三進一　士4退5

6. 俥三平四　將5平4③

7. 傌一進三　將4進1④

8. 傌三退四　將4進1

9. 俥四平五　車3退2

10. 炮一平二　車3平8

11. 炮二退二　車8退2

12. 傌四退五

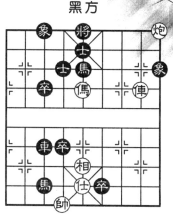

注：①如改走象9退7，俥二平三，士5退6，傌五進三，將5平4（如馬5退7，俥三退一，士6進5，俥三進一，士5退6，俥三平四，紅勝），俥三平四，將4進1，俥四退一，士4退5，傌三進四，將4進1，炮一退二，馬5進6，俥四退一，馬6退5，俥四平五，紅勝。

②如改走士5進6，傌三進二，馬5退6，俥二平四，馬3退5（如士4退5，俥二退一，馬6進8，俥四進一，將5平6，傌一進二，紅勝），俥二退一，馬6進8，傌一進二，馬8退6，俥二退三，馬6進8，傌三進四，紅勝。

③如改走馬3退5，傌一進三，士5退6，俥四進一，將5進1，俥四平五，將5平4（如將5平6，傌三退二，紅勝），俥五平六，紅勝。

④如改走士5退6，俥四進一，將4進1，俥四平六，紅勝。

第 30 局　（紅先勝）

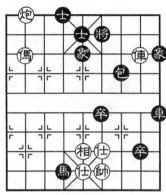

黑方

紅方

1. 俥二進一　將 6 進 1
2. 傌八退六　包 7 平 5
3. 俥二退二　將 6 退 1
4. 車二平五　士 5 進 4①
5. 俥五平四　將 6 平 5
6. 俥四平二　象 5 退 3
7. 俥二進二　將 5 退 1②
8. 俥二平六　車 9 進 3③
9. 帥四退一　車 9 進 1　　10. 帥四進一　卒 8 平 7④
11. 傌六進四　將 5 平 6　　12. 傌四進二　將 6 平 5
13. 俥六進一　將 5 進 1　　14. 俥六平五　將 5 平 6
15. 傌二退三　將 6 進 1　　16. 俥五平四

　　注：①如改走士 5 進 6，俥五進一，士 4 進 5（如士 6 退 5，俥五平二，紅勝定），炮八退四，將 6 退 1（黑方另有二種著法—如車 9 退 1，炮八平四，車 9 平 6，傌六退四，得車，紅勝定；二如車 9 退 2，炮八平四，車 9 平 6，俥五進一，將 6 退 1，傌六進四，車 6 進 1，傌四進二，紅勝），炮八平四，紅也可勝。

　　②如改走將 5 進 1，炮八退二，士 4 退 5，俥二退一，士 5 進 6，俥二平四，紅勝。

　　③如改走將 5 平 6，俥六進一，將 6 進 1，俥六退一，士 4 退 5，俥六平五，紅勝；又如改走車 9 退 2，傌六進四，將 5 平 6，傌四進二，將 6 平 5，俥六進一，將 5 進

1，傌二退一，紅勝定。

④如改走車9平7，俥六退一，將5進1，俥六進二，將5進1，傌六進七，將5退1，炮八退一，紅勝。

黑方

紅方

第31局　（紅先勝）

1. 傌四進三	將5平6		
2. 俥九退二	將6進1①		
3. 炮三平二	士5進6		
4. 俥九平四②	後炮退2③	5. 炮二進二	將6退1
6. 俥四平一	象5退7	7. 俥一進三	象3進5
8. 傌三退五	將6進1④	9. 俥一平三	將6平5⑤
10. 傌五進七	將5平6	11. 俥三退一	將6退1
12. 傌七退五	士6退5⑥	13. 俥三進一	將6進1
14. 傌五退三	將6進1⑦	15. 俥三退一	後炮退1
16. 俥三退一	將6退1	17. 俥三平一	將6退1
18. 俥一進二			

注：①如改走士5進6，炮三平四，士6退5，炮四退一，將6進1，俥九平四，士5進6，俥四進一，將6平5，俥四進一，將5退1，俥四平六，將5平6，俥六進一，將6進1，傌三退四，紅勝。

②如改走炮二進二，將6退1，俥九平一（如俥九平四，士4進5，黑勝定），象5退7，俥一進三，後包平7，解殺還殺，紅劣黑勝。

象棋殘局薈萃

③如改走士4進5，俥四退一，士5進4，炮二進二，將6退1，俥四進二，紅勝。

④如改走士4進5，俥一平三，將6進1，炮二退二，士5進4，俥三退一，紅勝；又如改走將6平5，俥一平三，將5進1，傌五進七，以下紅勝參考正著法。

⑤如改走士6退5，傌五退三，將6進1，俥三退一，後包退1，俥三退一，將6退1，俥三平一，將6退1，俥一進二，紅勝。

⑥如改走將6平5，炮二退二，士6退5（如後包退2，炮二平五，士4進5，傌五進七，將5平6，炮五平四，紅勝），俥三進一，士5退6，炮二平五，士4進5，傌五進七，紅勝。

⑦如改走後包平7，俥三退二，俥3進1，帥六進一，卒1平2，俥三進一，將6進1，俥三平四，紅勝。

第 32 局 （紅先勝）

黑方

紅方

1.俥八平二	士5退6①
2.傌八進七	將4進1②
3.俥二進二	士4退5
4.傌七退五	將4退1③
5.炮五平一	象3進5
6.炮一進四	將4進1④
7.傌五進三	將4進1⑤
8.俥二退二	象5退7⑥
9.俥二平六	將4平5

10. 傌三退四　將5平6　　11. 俥六平四　將6平5

12. 傌四退六　士5進6⑦　　13. 俥四平五　將5平4

14. 傌六進七　包1平4　　15. 炮一退二　象7進9

16. 俥五進一

注：①如改走象3進5，傌八進七，將4進1，炮五平六，紅勝；又如改走士5進6，傌八進七，將4平5（如將4進1，俥二進二，士4退5，傌七退五，將4進1，俥二退五，紅勝定），傌七退六，將5平4（如將5平6，俥二進一，將6進1，俥二平四，將6平5，俥四進一，將5退1，傌六進五，士4退5，俥四進一，紅勝），傌六退八，將4平5（如馬2退3，俥二進三，將4進1，傌八進七，將4平5，俥二退一，將5退1，傌七進五，士4退5，俥二進一，紅勝），傌八進七，將5平6，俥二進一，將6進1（如士4退5，俥二進二，將6進1，炮五平四，紅勝），俥二平四，將6平5，俥四平五，紅勝。

②如改走將4平5，俥二平五，士6進5，炮五進三，象3進5，俥五進一，象1進3，俥五退一，象3退5，俥五進一，馬2退3，炮五平三，士4退5，俥五進一，紅勝。

③如改走將4進1，俥二退一，象3進5，俥二平五，將4退1，俥五進一，將4退1，俥五平六，紅勝。

④如改走象5退7，俥二平五，馬2退3，傌五進七，紅勝。

⑤如改走馬2退3，傌三進四，將4進1，炮一退二，象5進7，俥二退一，士5進6，俥二平四，象7退5，俥四平五，紅勝；又如改走象5退7，傌三進四，將4退1

（如將4進1，俥二平五，紅勝定），傌四退三，象7進5（如士5退6，俥二平四，馬2退3，俥四進一，將4進1，俥四平六，紅勝），傌三進五，將4進1，傌五退三，將4退1（如將4進1，傌三進四，紅勝定），俥二平四，車7平8，傌三進二，紅勝。

⑥如改走將4退1，俥四平六，士5進4，傌三進四，將4平5，俥六進一，紅勝定。

⑦如改走包1平4，傌六進七，包4退4，俥四平六，士5進6，俥六進二，紅勝。

第 33 局 （紅先勝）

1.傌九進七	將5平6	2.炮五平四	包6平7
3.炮四退一	將6進1	4.俥六平四	後包平6①
5.俥四平七	包6平7	6.俥七平四	後包平6
7.傌七退六	士5進4		
8.俥四進一	將6平5		
9.俥四平二	象5退3②		
10.俥二進一	將5進1		
11.炮四平七	包7平6		
12.炮七進二	士4退5		
13.俥二退一	包6退4		
14.炮七平四	士5進4③		
15.炮四退四	將5退1		
16.俥二進一	將5進1		
17.傌六退四			

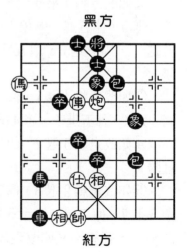

黑方

紅方

注：①如改走士 5 進 6，傌七退六，將 6 退 1，俥四進一，將 6 平 5，俥四進二，將 5 平 6，傌六進四，紅勝。

②如改走將 5 平 4，俥二進一，士 4 進 5，炮四平六，將 4 退 1，傌六進四，紅勝。

③如改走將 5 平 4，炮四退二，象 7 退 5（如將 4 退 1，傌六進八，紅勝），炮四平六，紅勝。

第 34 局 （紅先勝）

1. 傌七進八	將 4 退 1	2. 俥二進三	象 5 退 7
3. 俥二平三	士 5 退 6	4. 俥三平四	包 5 退 4
5. 炮九進三	包 1 退 9	6. 傌八退七	將 4 進 1
7. 俥四平五	將 4 進 1	8. 傌七退六	將 4 退 1①
9. 俥五平九	將 4 平 5②	10. 傌六進七	將 5 平 6③
11. 傌七退五	將 6 平 5	12. 傌五進三	將 5 平 4
13. 俥九退四	將 4 退 1		
14. 俥九平六	將 4 平 5		
15. 俥六平五	將 5 平 4		
16. 傌三退五	將 4 平 5④		
17. 傌五進六	將 5 平 4		
18. 傌六退四	卒 4 平 5		
19. 俥五平六			

黑方

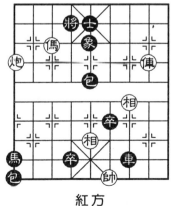

紅方

注：①如改走包 1 進 1，俥五退一，紅勝定。

②如改走卒 4 平 5，俥九退一，將 4 退 1（如將 4 進 1，傌

象棋殘局薈萃

177

六進四，將4平5，俥九退一，紅勝），傌六進七，將4平5，俥九進一，紅勝。

③如改走將5進1，俥九平五，將5平6（如將5平4，傌七退六，將4退1，傌六退八，卒4平5，傌八進七，將4進1，俥五平六，紅勝），俥五平四（如傌七進六，車7平6，帥四進一，卒6進1，帥四退一，卒6進1，帥四平五，卒6平5，黑勝），將6平5，俥四退一，卒4平5，傌七進六，將5平4，傌六退八，將4平5，傌八退七，將5平4，俥四平六，紅勝。

④如改走卒4平5，傌五進七，將4進1，俥五平六，紅勝。

第 35 局 （紅先勝）

1. 傌四進二　將6進1
2. 俥七退一　象5退7
3. 傌二進三　將6退1
4. 傌三退二　將6進1①
5. 炮八退二　士4退5
6. 傌二退四　將6退1②
7. 炮八進一　士5進6③
8. 俥七進二　士6退5④
9. 傌四進二　將6進1
10. 俥七退一　士5進4
11. 俥七平六　象3進5
12. 炮八平一　卒6進1
13. 炮一退一

黑方

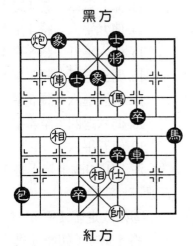

紅方

注：①如改走將6平5，俥七進二，將5進1，炮八退
二，士4退5，俥二退四，將5平6（如士5進6，俥四退
六，將5平4，俥六進七，紅勝），俥四進六，象3進5，
俥六退五，將6退1，俥五進三，紅勝。

②如改走卒6進1，俥四進六，象3進5，俥七平四，
紅勝。

③如改走將6進1，俥四退六，紅勝定；又如改走士5
退4，俥四進六，象3進5（如將6平5，俥七進二，將5
進1，俥七平六，紅勝定），俥七平四，將6平5，俥六退
八，將5平4，俥八進七，將4進1，俥四平六，紅勝。

④如改走士6進5，俥四進二，將6退1，俥七進一，
士5退4，俥七平六，紅勝。

第 36 局 （紅先勝）

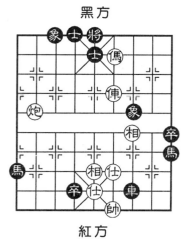

黑方

紅方

1. 炮八平五　士5進6①
2. 俥四退六　將5進1
3. 俥六退七　將5平6②
4. 俥七進五　象3進5
5. 俥四平一　士6退5
6. 俥一進二　將6進1
7. 炮五平八　象7退9③
8. 俥一退一　將6退1
9. 俥一進一　將6進1④
10. 炮八進二　象5退7
11. 俥一平四　將6平5

象棋殘局薈萃

12. 傌五進七　士5進4　　13. 傌七退六

注：①黑另有三種著法均屬紅勝㈠將5平6，傌四退五，將6平5，俥四平一，象3進5，傌五進三，紅勝定；㈡士5進4，傌四退六，將5進1，傌六退七，將5平4（如將5退1，俥四進二，紅勝定），傌七進五，將4進1，俥四退二，紅勝定；㈢象3進5，俥四平一，將5平6，傌四退三，象5退7，傌三進二，將6進1，俥一平四，士5進6，傌二退四，將6平5，傌四退六，將5退1，俥四進二，紅勝定。

②如改走馬9進7，傌七進五，象3進5，傌五進七，將5平6，傌七進六，將6退1，俥四進一，紅勝；又如改走將5退1，俥四平一，將5平6（如馬9進7，俥一進三，將5進1，傌七進五，象7退5，傌五進七，將5平6，傌七進六，紅勝），俥一進三，將6進1，傌七進五，象3進5，俥一退一，將6退1，傌五進三，紅勝。

③如改走馬9進7，炮八進二，象5退7（如士5進4，傌五退三，紅勝），俥一平四，將6平5，傌五進七，士5進4，傌七退六，紅勝。

④如改走將6退1，傌五進三，將6平5，炮八進四，象5退3，俥一平五，紅勝。

第 ③⑦ 局　（紅先勝）

1. 炮一進三　士5退6　　2. 俥四進四　將5進1
3. 俥四退六　將5平4　　4. 俥四平六　馬3進4
5. 帥五平六　士4進5　　6. 炮一退一　將4退1①

7. 傌三退五　卒2平3②

8. 俥六進四　將4平5

9. 傌五進三　車8進4

10. 帥六進一　卒3進1

11. 帥六進一　車8平4

12. 帥六平五　車4平9③

13. 俥六進一　卒5進1

14. 傌三退四　將5平6

15. 俥六進一　將6進1

16. 傌四進二　車9退8

17. 俥六退一

注：①如改走士5退6，俥六進四，將4平5，傌三退四，車8平9，俥六進一，將5進1，傌四進二，車9退4，傌二退三，將5平6，俥六退一，紅勝。

②如改走車8退3，俥六平九，將4平5，傌五進三，車8進7，帥六進一，將5平6，俥九進六，將6進1（如馬4退5，傌三退四，紅也可勝），俥九退一，將6退1，傌三退四，車8平9，傌四進二，將6平5，俥九進一，馬4退3，俥九平七，紅勝；又如改走將4平5，傌五進三，卒2平3（如馬4退2，俥六進五，車8平9，傌三退四，將5平6，傌四進二，將6平5，俥六平五，紅勝），炮一進一，車8退5，俥六進四，將5平6，傌三退二，車8進2，俥六平二，紅勝。

③如改走車4平8，俥六進一，卒5進1（如將5平6，傌三退四，紅可勝），炮一進一，車8退9，傌三退四，紅勝。

黑方

第 38 局 （紅先勝）

1. 炮五平四　　車5平6①
2. 炮四進二　　後卒平5②
3. 炮四平八　　象3退1③
4. 炮八進二　　象1退3④
5. 傌四進五　　將6進1⑤
6. 傌五退四　　車3退6⑥
7. 俥六進二　　將6進1⑦
8. 傌四進六　　將6平5⑧
9. 傌六退五　　車3進1　　10. 傌五進七　　將5平6
11. 傌七退五　　將6平5　　12. 傌五進三　　將5平6
13. 俥六平四

紅方

注：①如改走士5進6，傌四進六，士6退5，俥六平四，士5進6，俥四進一，紅勝。

②如改走士5進6，俥六進三，將6進1，俥六平五，士6退5，俥五退一，將6退1，傌四退二，紅勝定；又如改走將6平5，炮四平八，士5進4（如士5進6，炮八進二，將5進1，俥六進二，將5進1，傌四退六，紅勝），傌四進六，將5進1，俥六退四，將5平6，傌四進二，將6平5，傌二進三，將5退1，俥六進三，紅勝。

③如改走卒6平5，炮八進二，將6進1，傌四進二，將6進1，傌二進三，將6退1，俥六平四，士5進6，俥四進一，紅勝。

④如改走車3退8，傌四進五，將6進1（如車3平

2，傌五退三，將6平5，俥六平五，士4進5，俥五進二，紅勝），傌五進七，象1退3，俥六平四，將6平5，俥四退五，紅勝定。

⑤如改走卒6平5，傌五退三，將6進1，俥六平四，紅勝。

⑥如改走卒6平5，傌四進二，將6進1，傌二進三，將6退1，俥六平四，紅勝。

⑦如改走士4進5，俥六平五，將6進1，傌四進二，車3平4，帥六平五，車4進6，傌二進三，紅勝；又如改走將6退1，俥六進一，將6進1，俥六平四，紅勝。

⑧如改走車3平4，俥六退一，紅多子勝定。

第 39 局　（紅先勝）

1. 傌九進七　　馬4退2
2. 傌七退六　　將5進1①
3. 俥七平五　　象7退5②
4. 俥五平二　　將5平4③
5. 傌六進八　　包9平3④
6. 俥二平七　　將4平5
7. 俥七進二　　馬2進4
8. 炮九退一　　將5退1
9. 俥七進一⑤　將5進1
10. 傌八退六　　馬4進2⑥
11. 俥七退一　　馬2退4
12. 俥七退三　　馬4進2

黑方

紅方

13. 俥七進三　馬 2 退 4　　14. 俥七平六　將 5 退 1

15. 俥六平四　將 5 平 4　　16. 俥四進一　將 4 進 1

17. 傌六進八

注：①如改走馬 2 進 4，俥七平五，象 7 退 5，俥五進一，士 6 進 5，炮九退一，包 9 平 6（如包 9 平 3，俥五進一，將 5 平 4，傌六進八，包 3 退 3，炮九平七，紅勝定），俥五進一，將 5 平 6，俥五平六，將 6 平 5，俥六平四，將 5 平 4，俥四進一，將 4 進 1，傌六進八，紅勝。

②如改走將 5 平 4，傌六進八，紅勝定。

③如改走象 5 退 7，俥二進二，將 5 進 1，傌六進八，包 9 平 4，炮九退一，包 4 退 3（如包 4 退 2，俥二退二，紅勝定），炮九平六，卒 4 平 5（如馬 2 進 4，俥二平六，卒 4 平 5，傌八退七，紅勝），傌八退七，將 5 平 4，俥二退一，象 7 進 5，俥二平五，紅勝。

④如改走包 9 平 1，炮九平四，將 4 平 5，俥二進二，將 5 退 1，炮四平八，卒 4 平 5，傌八退六，將 5 平 4，傌六進七，紅勝。

⑤如改走俥七平六，包 3 退 3，俥六平七，卒 4 平 5，俥七平四，卒 5 平 6，俥四退七，車 7 進 1，黑勝。

⑥如改走包 3 退 3，俥七退一，象 5 進 3，俥七平六，將 5 進 1（如將 5 退 1，傌六進八，紅勝定），炮九平八，卒 4 平 5，炮八退一，紅勝。

第 40 局 （紅先勝）

1. 俥三進一　馬 4 退 5①　　2. 俥三退三　馬 5 進 7②

3. 傌六進七　馬7進6③

4. 俥三平四　士5進4④

5. 炮一退五　將4進1

6. 炮一平六　將4平5⑤

7. 俥四平三　將5平6

8. 炮六平四　士6退5

9. 俥三進二　將6退1

10. 俥三退一　將6進1

11. 傌七退六　士5退4

12. 俥三進一　將6退1

13. 傌六進四

黑方

紅方

注：①如改走士5退6，俥三平四，馬4退5（如將4進1，俥四平五，馬4退2，傌六進八，將4進1，炮一退二，車6平7，傌八退七，將4退1，傌七進八，將4進1，俥五退二，紅勝），炮一退五，士6退5，炮一平六，士5進4，傌六退八，士4退5，傌八進七，將4進1，俥四平五，車6平8，俥五退一，將4進1，傌七退六，紅勝。

②如改走將4進1，傌六進八，將4進1，俥三平六，紅勝；又如改走象5退7，傌六進四，車6平8；俥三平六，士5進4，俥六進一，紅勝。

③如改走將4進1，炮一退一，紅勝定；又如改走士5進4，炮一退五，馬7進6（如將4進1，炮一平六，士4退5，俥三平六，士5進4，俥六進一，將4平5，俥六進一，將5退1，俥六平四，將5平4，俥四進一，將4進1，傌七退六，紅勝），炮一平六，士4退5（如馬6進4，

象棋殘局薈萃

185

俥三平六，將4進1，俥六進一，將4平5，俥六進一，將5退1，俥六平四，紅勝），俥三平四，將4進1，俥四平六，士5進4，俥六進一，將4平5，俥六進一，將5退1，俥六平四，將5平4，俥四進一，將4進1，傌七退六，紅勝。

④如改走將4進1，炮一平八，士5進4，俥四平六，士6退5，俥六平九，將4退1（如車6平8，炮八退一，將4退1，俥九進三，象5退3，俥九平七，紅勝），炮八退五，士5進6，炮八平六，士4退5，俥九平六，士5進4，俥六進一，紅勝。

⑤如改走士4退5，俥四平六，士5進4，俥六進一，將4平5，俥六進一，將5退1，俥六平四，將5平4，俥四進一，將4進1，傌七退六，紅勝。

第 41 局 （紅先勝）

1. 炮五退一	將5平4①
2. 炮五平九	將4平5②
3. 炮九進四	象3進1③
4. 傌六進八	象5進3④
5. 傌八進七	士5退4
6. 傌七退六	將5進1
7. 俥八進二	將5進1
8. 傌六退五	士4進5
9. 炮九平五	士5進4
10. 傌五進三	將5平6

黑方

紅方

11. 俥八平四

注：①如改走將5平6，俥八退二，馬8進6，俥八平四，將6平5，傌六進四，將5平6，炮五平四，紅勝。

②如改走象3進1，炮九平六，將4平5，炮六平五，將5平4，傌六退八，士5進6（如馬8進6，俥八進三，象1退3，傌八進七，將4平5，俥八平七，紅勝），俥八進二，象5退3，俥八平五，士6退5，傌八進七，將4進1，炮五平六，紅勝；又如改走士5進6，炮九進四，象3進1，傌六進八，馬8進6，傌八進七，將4進1，俥八進二，紅勝。

③如改走士5退4，傌六進四，將5平6，炮九退五，將6進1，炮九平四，將6進1，俥八平四，紅勝。

④如改走將5平6，俥八平四，將6平5，俥四進二，將5平4（如馬8進6，傌八進七，士5退4，傌七退六，紅勝），傌八進七，將4進1，俥四平五，紅勝。

第 42 局 （紅先勝）

黑方

紅方

187

1. 傌八進七	士5退4
2. 傌七退六	將5進1
3. 俥四平七	車7進1
4. 帥四進一	象5退3①
5. 俥七進二	馬6退4②
6. 傌六退四	將5平6③
7. 俥七平六	將6進1④
8. 傌四進六	馬8退6

9. 炮九平八　　馬6退5　　　10. 炮八退二　　馬5退3⑤
11. 傌六退七　　馬3進2　　　12. 傌七進六　　馬2退3
13. 俥六平二　　將6平5　　　14. 俥二退一　　將5退1
15. 傌六退四　　將5平6　　　16. 俥二平四　　將6平5
17. 俥四平七　　將5平6　　　18. 炮八退二　　將6退1⑥
19. 炮八平四　　將6平5　　　20. 傌四進三　　將5進1
21. 俥七進一

注：①如改走將5平4，傌六進八，將4平5，俥七進二，紅勝；又如改走將5平6，俥七平一，馬8退6（如士4進5，俥一進二，將6退1，俥一平五，卒8進1，傌六進七，馬6退5，俥五進一，將6進1，俥五平四，紅勝），俥一進二，後馬退8，俥一平二，將6進1，傌六退五，馬6退5，傌五進三，象5退3，俥二退一，馬5退7，俥二平三，將6退1，俥三進一，將6進1，俥三平四，紅勝。

②如改走將5進1，傌六進八，馬6進5（如士4進5，傌八退七，將5平4，俥七平五，紅勝定），俥七退一，將5退1，炮九退一，將5退1，俥七進二，卒8進1，俥七平六，紅勝。

③如改走將5退1，俥七平六，將5平6，俥六進一，將6進1，俥六平四，紅勝。

④如改走士4進5，俥六平五，將6進1，傌四進二，象3進5，俥五平四，紅勝。

⑤如改走象3退5，俥六進一，將6退1（如馬5退7，俥六退一，紅勝定），俥六退一，將6退1（如將6進1，俥六平二，紅勝定），炮八進二，象3進1，俥六平七，紅勝定。

⑥如改走士4進5，傌四進二，將6退1，俥七進二，士5退4，俥七平六，紅勝。

第 43 局 （紅先勝）

紅方

1. 傌四進二　將6平5①
2. 俥七進一　士5退4
3. 傌二退四　將5平6
4. 俥七平六　將6進1
5. 傌四進二　將6平5②
6. 傌二退一　將5平6③　　7. 俥六退一　將6退1④
8. 傌一進二　將6平5　　9. 傌二退四　將5平6
10. 炮八退六　卒8平7　11. 炮八平四　後卒平6
12. 俥六進一　將6進1　13. 俥六平五　卒6進1
14. 傌四進二　士4退5　15. 傌二退三　將6進1
16. 俥五退一　卒2進1　17. 俥五平四

注：①如改走將6進1，炮八平一，紅勝定。

②如改走車4退1，俥六退一，士4退5，炮八平一，紅勝定；又如改走卒2進1，俥六退一，士4退5，傌二退三，將6進1，炮八退二，象5進7（如士5進4，俥六平四，紅勝），俥六退一，象7退5，俥六平五，紅勝。

③如改走象5進7，傌一進三，將5進1，俥六平五，將5平6，俥五平四，將6平5，傌四退一，士4退5，俥四平五，將5平6，炮八平二，紅勝定；又如改走象5退7，傌一進三，將5進1，俥六平五，將5平6，俥五平四，

將 6 平 5，俥四退一，士 4 退 5，俥四平五，將 5 平 6，傌三退四，卒 2 進 1，傌四進二，紅勝。

④如改走士 4 退 5，傌一進二，卒 2 進 1，傌二退三，將 6 進 1，炮八退二，象 5 進 7，俥六退一，象 7 退 5，俥六平五，紅勝。

第 44 局 （紅先勝）

1. 傌六進四	將 5 平 6	2. 傌四進二	將 6 平 5
3. 俥六進一	將 5 進 1	4. 俥六平五	將 5 平 6
5. 俥五平三	將 6 平 5	6. 俥三退一	將 5 進 1
7. 俥三退一	將 5 退 1	8. 傌二進四	象 3 進 1①
9. 俥三平五	將 5 平 6	10. 傌四退六	包 8 退 1②
11. 炮八退一	士 4 退 5	12. 俥五平七	包 8 退 1③
13. 俥七平二	包 8 平 3	14. 俥二進一	將 6 進 1④
15. 俥二平五	包 3 進 1		
16. 傌六退七	車 9 退 5		
17. 俥五退一			

黑方

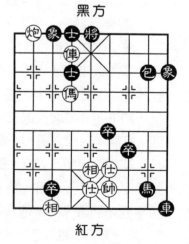

紅方

注：①如改走將 5 平 6，傌四退六，將 6 平 5（如士 4 退 5，俥三進一，將 6 進 1，俥三平五，包 8 退 1，俥五平四，將 6 平 5，傌六退七，將 5 平 4，俥四平六，紅勝），俥三進一，將 5 進 1，炮八退二，士 4 退 5，傌六退七，將 5 平 6（如將 5

象棋輕鬆學 **3**

象棋中局薈萃

190

平4，俥三退一，士5進6，俥三平四，象3進5，俥四平五，紅勝），俥三平五，包8平2（如車9退5，傌七進五，紅勝），傌七退五，紅勝。

②如改走士4退5，俥五平二，象9退7，俥二進一，將6進1，俥二平五，車9平7，俥五退二，將6退1，炮八退一，紅勝。

③如改走將6退1，俥七進二，將6進1，傌六退五，將6進1，俥七退二，士5進4，俥七平六，紅勝。

④如改走將6退1，俥二平五，包3進1，傌六退五，卒7平6，傌五進三，紅勝。

第 45 局 （紅先勝）

1.傌五進七	將4退1	2.傌七進八	將4平5
3.炮九進七	士5退4	4.俥五進一	將5平6①
5.傌八退六	將6進1		
6.俥五平一	將6平5②		
7.傌六退四	將5平6		
8.傌四進二	將6平5③		
9.傌二進三	將5平4④		
10.傌三退四	將4平5⑤		
11.傌四退六	將5平4		
12.俥一平五	車7平3		
13.傌六進八	車3退6		
14.俥五平七	將4平5		
15.俥七進二	馬9進7		

黑方

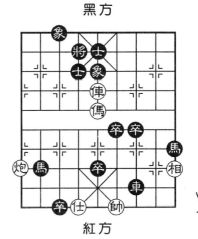

紅方

16. 帥四平五　將5平6　　17. 俥七平六　馬2進4
18. 俥六退一　將6進1　　19. 炮九退二

注：①如改走士4退5，傌八退六，將5平6，俥五進一，紅勝定。

②如改走象3進5，俥一進一，將6進1，傌六退五，紅勝。

③如改走將6進1，傌二進三，將6退1，俥一平四，紅勝。

④如改走將5退1，俥一平六，將5平6，俥六進二，將6進1，俥六退一，紅勝。

⑤如改走將4進1，傌四退五，將4退1，俥一進一，士4進5，傌五進七，將4進1，俥一退一，士5進6，俥一平四，象3進5，俥四平五，紅勝。

第 46 局　（紅先勝）

1. 傌四進二　將6平5
2. 傌二進三　將5退1①
3. 傌三退四　將5進1
4. 俥一平五　將5平6
5. 傌四進六　象3退1②
6. 傌六退五　將6進1③
7. 俥五平一　將6平5
8. 俥一退二　將5退1
9. 傌五進三　將5平6④
10. 俥一進二　將6進1⑤

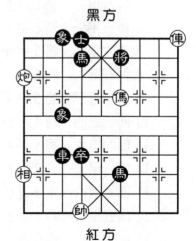

黑方

紅方

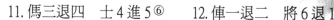

11. 傌三退四　士4進5⑥　　12. 俥一退二　將6退1

13. 俥一進一　將6進1⑦　　14. 傌四進六　6平5

15. 俥一退一　士5進6　　　16. 俥一平四

注：①如改走將5平6，俥一退一，將6退1，炮九平二，將6平5，炮二進二，馬4退6，傌三退四，紅勝。

②如改走車3平1，傌六退五，將6進1（如象3退5，傌五進三，士4進5，俥五退一，紅勝），俥五平二，將6平5，傌五進七，車1退4，俥二退二，紅勝；又如改走車3平2，炮九進一，士4進5（如車2退5，傌六退五，將6進1，傌五退三，紅勝），俥五退一，將6進1，俥五進一，紅勝。

③如改走象3進5，傌五進三，士4進5，俥五退一，將6進1，傌三退一，紅勝定。

④如改走將5平4，傌三進四，將4平5，俥一進一，將5退1，傌四退三，士4進5，俥一進一，士5退6，俥一平四，紅勝。

⑤如改走士4進5，傌三進二，將6退1，傌二退一，將6進1，傌一退三，將6進1，俥一退二，紅勝。

⑥如改走車3退5，俥一退二，將6退1，俥一進一，將6退1（如將6進1，傌四進六，將6平5，俥一退一，紅勝），傌四進三，車3平7，俥一平三，卒4進1，俥三平五，紅勝。

⑦如改走將6退1，傌四進三，將6平5，俥一進一，士5退6，俥一平四，紅勝。

第 47 局 （紅先勝）

黑方

紅方

1. 炮一退一　　馬 8 退 6
2. 俥六平四　　將 5 平 4
3. 俥四進三　　士 4 進 5
4. 俥四退三　　將 4 退 1①
5. 俥四平六　　士 5 進 4②
6. 炮一退二　　將 4 進 1③
7. 炮一平六　　將 4 平 5④
8. 俥六平七　　將 5 平 6
9. 俥七平四　　將 6 平 5
10. 傌三退四　　將 5 退 1⑤
11. 俥四平七　　士 4 退 5⑥
12. 炮六平五　　將 5 平 4
13. 俥七平六　　將 4 平 5
14. 傌四進三

注：①如改走卒 1 平 2，俥四平六，馬 3 退 4，俥六進二，將 4 進 1，傌三退四，紅勝。

②如改走馬 3 退 4，炮一退二，將 4 進 1（如卒 4 平 5，炮一平六，馬 4 退 3，傌三退四，馬 3 進 2，炮六平五，馬 2 退 4，俥六進三，將 4 平 5，俥六進一，紅勝），炮一平六，馬 4 進 2（如馬 4 退 2，炮六退三，士 5 進 4，傌三退四，將 4 退 1，俥六平七，將 4 平 5，傌四進三，將 5 進 1，俥七進三，紅勝），炮六平七，士 5 進 4，傌三退四，將 4 退 1，俥六進二，將 4 平 5，俥六退四，士 6 進 5，傌四進三，將 5 平 6，俥六平四，士 5 進 6，傌四進四，紅勝。

③如改走卒 4 平 5，炮一平六，士 4 退 5，炮六平七，士 5 進 4，俥六進二，紅勝。

④如改走士4退5，炮六退三，馬3退4（如士5進4，
俥六平七，士4退5，俥七平六，士5進4，傌三退四，將4
退1，俥六平七，將4平5，傌四進三，將5進1，俥七進
三，紅勝），炮六進四，車5進1（如士5進4，俥六進
二，將4平5，俥六進一，紅勝），帥六平五，卒1平2
（如士5進4，俥六退四，捉卒，紅多子勝定），帥五平
六，卒6平5，炮六平八，士5進4，俥六進二，將4平5，
俥六進一，紅勝。

⑤如改走將5平6，傌四退二，將6平5，傌二進三，
將5退1，俥四進四，紅勝。

⑥如改走士6進5，傌四進三，將5平6，俥七平四，
士5進6，俥四進二，紅勝。

第 48 局 （紅先勝）

1. 俥五平四	將6平5
2. 俥四平二	將5平4①
3. 傌六進八	將4平5
4. 俥二進二	將5退1②
5. 傌八退六	士4進5③
6. 俥二進一	士5退6④
7. 傌六進四	將5平4
8. 俥二平四	將4進1
9. 傌四進二	馬9退7
10. 俥四退一	將4退1
11. 俥四平三	卒6平5

黑方

紅方

12. 俥三平六　　將4平5　　13. 傌二退四　　將5平6

14. 俥六進一　　將6進1　　15. 傌四進二

注：①如改走卒6平5，俥二進二，將5退1（如馬9退7，俥二平三，將5退1，傌六進四，將5平6，俥三平四，將6平5，俥四平六，將5平6，俥六進一，將6進1，傌四進二，紅勝），傌六進四，將5平6，俥二進一，象5退7（如將6進1，傌四進二，馬9退7，傌二退三，將6進1，俥二退二，紅勝），俥二平三，將6進1，傌四進二，馬9退7，俥三退一，將6退1，俥三平五，紅勝；又如改走象5退7，俥二進二，將5退1（如將5進1，俥二平四，馬9退7，俥四退一，紅勝），傌六進四，將5平6，炮一進一，象7進5（如馬9退8，炮一退三，象7進5，炮一平四，馬8進6，俥二進一，紅勝），俥二平一，馬9退7，俥一平三，卒6平5，傌四進三，紅勝。

②如改走馬9退7，傌八退六（如俥二平三，將5退1，傌八退六，士4進5，俥三平二，象7退9，紅方無法可勝），將5平4（如將5平6，俥二平三，將6退1，傌六進四，士4進5，傌四進二，將6平5，炮一進一，將5平4，俥三進一，將4進1，俥三平八，卒6平5，傌三進四，士5退6，傌八退一，紅勝），俥二平三，士4進5（如士4退5，炮一退四，紅勝定），傌六進八，將4退1，俥三平二，將4平5（如象5退7，炮一進一，士5退6，俥二平四，將4平5，傌八進七，將5平4，俥四進一，將4進1，俥四退一，紅勝），俥二進一，士5退6，傌八退六，象5退7，俥二平三，卒6平5，傌六進四，將5進1，傌四進二，將5進1，俥三退二，紅勝。

③如改走馬 9 進 7，俥六進四，將 5 平 6，俥二進一，
象 5 退 7，俥二平三，將 6 進 1，俥四進二，紅勝。

④如改走象 5 退 7，俥二平三，士 5 退 6，俥六進四，
將 5 進 1，俥四進二，馬 9 退 7，俥三退一，將 5 退 1，炮一
進一，士 6 進 5，俥三平四（也可俥三進一，連照紅勝），
將 5 平 4，俥二進四，紅勝。

第 49 局 （紅先勝）

1. 俥八進一	將 5 退 1	2. 俥一退三	將 5 平 4①
3. 俥八進一	將 4 進 1	4. 炮一進一	士 4 退 5②
5. 俥三進五	士 5 退 6	6. 俥五退四	象 7 進 5③
7. 俥四進二	士 6 進 5	8. 俥二退三	士 5 進 6④
9. 俥三進四	士 6 退 5	10. 俥八退一	將 4 退 1
11. 炮一平五	卒 5 平 6⑤	12. 俥四退五	將 4 平 5⑥
13. 俥八進一	象 5 退 3⑦		

14. 俥八平七　將 5 進 1
15. 俥五進三　將 5 平 4
16. 俥七退四　將 4 退 1
17. 俥七平六　將 4 平 5
18. 俥六平五　將 5 平 4
19. 俥三退五　將 4 平 5
20. 俥五進六　將 5 平 4
21. 俥六退四　卒 6 進 1
22. 俥五進四

注：①如改走將 5 平 6，俥

黑方

紅方

象棋殘局薈萃

197

八進一，將6進1，炮一進一，紅勝。

②如改走士6退5，傌三退五，士5進6，俥八退一，紅勝。

③如改走將4平5，俥八平五，將5平6，傌四進二，紅勝。

④如改走士5退6，俥八退一，將4退1，傌三進五，將4平5，俥八進一，將5進1，傌五進三，紅勝。

⑤如改走象5進3，炮五退三，將4平5，傌四退六，將5平6，俥八平四，紅勝。

⑥如改走卒6進1，傌五進七，將4平5，俥八進一，象5退3，俥八平七，紅勝。

⑦如改走將5進1，俥八平六，將5退7，傌五進三，將5進1，俥六平七，將5平6，傌三退四，將6退1，俥七退一，將6進1（如將6退1，傌四進三，將6平5，俥七進一，紅勝），傌四進六，將6平5，俥七退一，紅勝。

第 50 局　（紅先勝）

黑方

紅方

1. 俥六進一　　將4平5
2. 傌四進二　　士5退6
3. 傌二退三　　士6進5
4. 俥六進一　　馬5退7①
5. 俥六平五　　將5平4
6. 俥五平三　　車3平5②
7. 俥三進一　　將4進1
8. 傌三進四　　車5退6③

象棋中局薈萃

198

9. 俥三退一　將4進1④　　10. 俥三退一　將4退1⑤
11. 炮一平五　將4平5⑥　　12. 俥三進一　將5退1
13. 傌四退三　將5平4⑦　　14. 傌三退五　將4平5
15. 傌五進七　將5平6　　　16. 俥三進一　將6進1
17. 相五進七　象3進5　　　18. 俥三退三　將6退1
19. 俥三平四　將6平5　　　20. 俥四進一　卒3進1
21. 俥四平五　將5平6　　　22. 俥五平四

注：①如改走士5進4，傌三進二，馬5退6，俥六平四，卒3平4，傌二退三，馬6進8，傌三進四，紅勝。

②如改走車3平6，俥三進一，將4進1，俥三平六，將4退1，傌三進四，紅勝；又如改走車3平8，俥三進一，將4進1，傌三進四，將4退1，俥三退一，車8退6，傌四退五，紅勝。

③如改走將4進1，俥三退二，象3進5，炮一退二，卒3平4，俥三平五，紅勝。

④如改走將4退1，俥三平五，卒3平4，俥五進一，將4進1，俥五退二，紅勝。

⑤如改走象3進5，俥三退一，將4退1，俥三平六，將4平5，傌四退三，將5平6，俥六平四，紅勝。

⑥如改走卒3平4，炮五退三，將4退1（如將4平5，俥三進一，將5退1，傌四退五，紅勝），俥三平六，再傌後炮殺，紅勝。

⑦如改走象3進5，俥三平五，將5平4，傌三退五，卒3平4，傌五進七，紅勝。

四、傌炮類

象棋輕鬆學 3

象棋中局薈萃

第 1 局　（紅先勝）

黑方

紅方

1. 傌六進五　將6平5①
2. 傌五進七　將5進1
3. 傌四進六　將5平4
4. 帥六平五　士4進5②
5. 炮二退五　將4退1
6. 炮二平六　士5進4
7. 傌六進八　士4退5
8. 傌八退七　後炮退5
9. 炮六進二　將4進1　　10. 前傌進九　卒3平4
11. 傌九退八　將4退1　　12. 傌七進六

注：① 如改走士4進5，傌四進三，將6平5，傌五進七，紅勝。

② 如改走前包平8，傌六進八，將4進1，傌七退八，紅勝。

第 2 局　（紅先勝）

1. 傌四進三　將6進1①　　2. 傌三退五　將6退1
3. 傌九進八　馬8退9②　　4. 傌八進七　士5退4
5. 傌五進六　將6平5③　　6. 傌七退六　將5進1
7. 後傌退四　將5平6④　　8. 炮九退一　士4進5
9. 傌四進五　馬9退7⑤　　10. 傌五退四　馬7退5
11. 傌四進五　將6退1　　12. 傌五進三　將6平5

13.傌三退四　將5平4

14.炮九退二　後包平7

15.炮九平六

注：①如改走將6平5，傌

九進八，將5平4（如卒2平

3，傌八進七，士5退4，傌七退

六，紅勝），傌八進七，將4進

1，傌三退五，紅勝。

　②如改走將6平5，傌八進

七，士5退4，傌五進三，卒2

平3，傌七退六，紅勝。

　③如改走將6進1，傌七退六，將6平5，後傌退四，

以下紅勝參考正著法。

　④如改走將5進1，傌四進三，將5退1，炮九退一，

紅勝。

　⑤如改走將6退1，傌五進三，將6平5，傌三退四，

將5平4，炮九退二，紅勝定；又如改走後包平3，傌五退

六，包3退5，後傌進七，馬9退7，傌六退五，將6進1，

傌五退三，紅勝。

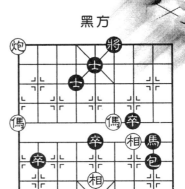

黑方

紅方

第 3 局　（紅先勝）

1.傌八進七	將4退1①	2.傌七進八	將4進1
3.炮五平九	象3退1	4.傌三進五	士5退6②
5.傌五進四	將4平5	6.傌四退六	將5退1③
7.傌八退六	將5進1④	8.前傌退四	將5進1⑤

9. 傌四進三　將5平4
10. 炮九退一　象1進3
11. 炮九平一　馬2退3
12. 相五進七　卒7平6
13. 炮一平六

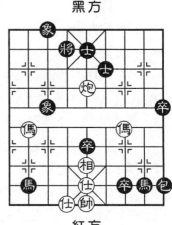

黑方

紅方

注：① 如改走將4進1，傌三進五，卒7平6，炮五平四，紅勝。

② 如改走士5進4，傌五進四，將4平5，傌四進三，將5平4（如一、將5退1，傌八退六，將5平6，傌三退四，紅勝定；二、將5平6，傌八進六，將6退1，炮九平二，紅勝定），炮九平二，士4退5，傌八退七，將4退1（如將4進1，傌三退二，卒7平6，傌二退四，紅勝），炮二進三，士5退6，傌三退四，士6進5，傌七進八，紅勝。

③ 如改走將5平4，炮九退一，馬2退3（如士6進5，傌六進八，紅勝），相五進七，象1進3，炮九進三，紅勝；又如改走將5進1，傌八進六，將5平4，炮九退一，象1進3，炮九平一，馬2退3，相五進七，卒7平6，炮一平六，紅勝。

④ 如改走將5平4，後傌進四，紅勝定。

⑤ 如改走將5平4，傌六進八，將4退1，傌四進六，卒7平6，炮九平六，紅勝；又如改走將5退1，傌六進七，將5平4，炮九平六，將4進1，傌七退八，卒7平6，傌八進六，紅勝。

第 **4** 局 （紅先勝）

紅方

1. 傌五進七　將 4 平 5
2. 傌九進七　將 5 平 4
3. 前傌進九　將 4 平 5
4. 傌九退七　將 5 平 4
5. 前傌退五　將 4 平 5
6. 傌五進三　馬 7 退 5
7. 帥四平五　馬 5 進 3
8. 帥五平四　士 5 進 4
9. 炮四平九　將 5 進 1　　10. 傌三退四　將 5 退 1①
11. 傌四進六　將 5 進 1　　12. 傌六退四　將 5 平 6
13. 傌四進五　將 6 進 1　　14. 傌五退六　將 6 退 1
15. 傌七進五

注：① 如改走將 5 平 4，傌七進八，將 4 退 1，炮九進一，紅勝；又如改走將 5 進 1，傌七進六，將 5 平 6，炮九退一，象 7 進 5，傌四進六，紅勝定。

第 **5** 局 （紅先勝）

1. 傌二進三　將 6 進 1　　2. 傌五進六　馬 4 退 5
3. 傌三進二　將 6 退 1　　4. 炮五平一　象 7 退 9
5. 傌二退三　將 6 進 1　　6. 傌三退四　將 6 退 1①
7. 炮一平四　將 6 平 5　　8. 傌六退七　將 5 進 1
9. 傌四進三　將 5 平 6　　10. 傌七退六　車 1 進 1

11. 帥六進一　卒 6 平 5
12. 仕四進五　馬 5 進 4
13. 傌三進二　將 6 退 1
14. 傌六進四

注：① 如改走車 1 退 4，炮一平四，車 1 平 6，炮四進二，紅多子勝定；又如改走馬 5 進 4，炮一平四，馬 4 進 6，傌四進三，馬 6 進 5，傌三進二，紅勝。

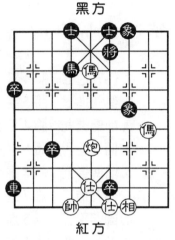

黑方

紅方

第 6 局 （紅先勝）

1. 傌五退四　車 8 進 1	2. 帥四進一　馬 4 進 6①
3. 傌四進六　將 6 平 5	4. 傌六退五　將 5 平 4②

5. 傌五進四　將 4 退 1③

6. 傌三進四　士 4 進 5④

7. 前傌退五　將 4 退 1⑤

8. 炮五平六　前卒平 7⑥

9. 傌五退六　士 5 進 4

10. 傌六進四　將 4 平 5

11. 前傌進三　將 5 進 1

12. 傌四進三　將 5 平 6

13. 後傌退五　將 6 進 1

14. 傌三退二　將 6 平 5

15. 炮六平五

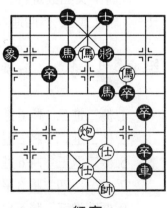

黑方

紅方

注：①如改走馬4進5，炮五平四，馬5進6，傌四進六，紅勝。

②如改走將5平6，傌三進二，將6退1，傌五進四，卒7進1（如士6進5，傌四進二，紅勝），炮五進二，前卒平7，炮五平四，紅勝。

③如改走將4平5，傌三進二，卒7進1（如士6進5，傌四退六，將5平4，炮五平六，紅勝），傌二進四，將5平6，炮五進二，前卒平7，炮五平四，紅勝。

④如改走前卒平7，前傌退五，將4進1，傌五退六，將4平5，傌六進七，將5平6，炮五平四，紅勝；又如改走車8平3，前傌退五，將4進1，傌五退四，將4退1（如將4平5，後傌退六，將5平6，炮五平四，紅勝），後傌進六，士4進5（如車3退4，炮五平六，車3平4，傌六進五，車4進1，傌五退七，紅勝），炮五平六，士5進4，傌六進五，士4退5，傌四進六，將4進1，傌五退六，紅勝。

⑤如改走將4進1，傌五退六，將4退1（如將4平5，傌六進七，將5平6，炮五平四，紅勝），炮五平六，士5進4，傌六進七，紅勝。

⑥如改走將4平5，傌四進三，將5平4，傌五退六，士5進4，傌六進四，士4進5，傌四進六，士5進4，傌六進四，士4退5，傌三退四，士5進6，傌四進六，紅勝；又如改走士5進6，傌五進七，將4平5（如將4進1，傌四退六，紅勝），傌四進六，將5進1，傌六退五，將5平4，傌五進四，將4進1，傌四退六，將4平5，傌七進六，紅勝。

黑方

紅方

第 7 局 （紅先勝）

1. 後傌進四　將5平6①
2. 傌四進二　將6平5
3. 傌五進三　將5平4②
4. 傌二退一　士5進6③
5. 炮五平六　士4退5
6. 傌三退四　將4進1④
7. 傌一退三　卒6平5⑤
8. 傌四退六　士5進4
9. 傌三進五　將4退1　　10. 傌六進八　將4平5
11. 傌八進六　將5平6　　12. 傌五進三

注：①如改走將5平4，炮五進二，象7退5，炮五平六，紅勝。

②如改走將5平6，傌三退四，將6進1，傌四進二，紅勝。

③如改走士5退6，炮五平六，士4退5，傌三退四，將4進1（如將4平5，炮六平五，士5進6，傌四進六，將5進1，傌一退三，將5平4，傌三進五，將4退1，炮五平六，紅勝），傌一退三，卒6平5，傌三進五，將4進1（如將4退1，傌五進七，將4進1，傌四進六，將4進1，傌七退六，紅勝），傌五進七，將4平5，傌七退六，將5平6，炮六平四，紅勝。

④如改走將4平5，炮六平五，士5進4，傌四進六，將5進1，傌一退三，將5平4，傌三進五，將4退1，炮五

平六，紅勝。

⑤如改走士5退4，傌三進四，將4平5，前傌退六，
將5退1，傌六進七，將5平6，炮六平四，紅勝。

第 8 局 （紅先勝）

1. 炮八進五　將6進1
2. 傌五退三　將6進1
3. 傌一進三　包5平7①
4. 炮八退二　士4退5
5. 後傌退五　包7進1
6. 炮八平三　卒3進1②
7. 帥六進一　卒2平3
8. 傌五進六　將6退1
9. 炮三平七　將6退1
10. 炮七進二

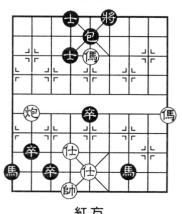

黑方

紅方

注：① 如改走包5平4，後
傌退五，卒3進1，帥六進一，卒2進1，炮八退二，士4
退5，傌五進六，紅勝；如改走包5平9，炮八退二，士4
退5，後傌退五，包9進2，傌五進七，卒3進1，帥六進
一，卒2進1，傌七進六，紅勝；如改走卒3進1，帥六進
1，卒2進1，前傌退一，將6退1（如將6平5，炮八退
二，紅勝），傌一進二，紅勝。

② 如改走士5退6，炮三平一，卒2進1，傌五進六，
紅勝。

黑方

紅方

第 9 局 （紅先勝）

1. 傌四進五　將6退1
2. 傌五進六　將6退1①
3. 傌三進五　象7進5
4. 傌五退七　包7平5②
5. 仕六退五　卒6平5
6. 傌七退五　將6進1
7. 傌五進六　將6平5
8. 後傌進八　將5退1
9. 炮九進一　將5退1　　10. 傌六退七　將5平6
11. 傌八進六　將6進1　　12. 炮九退二

注：① 如改走將6進1，傌三進五，將6平5，傌六退五，包7進1，前傌退七，紅勝。

② 如改走象5進3，炮九進一，象3退5（如象3退1，炮九平六，紅勝定），傌七退五，將6進1，傌五進六，將6平5，後傌退四，將5平4，傌六退八，包7進1，炮九退一，紅勝。

第 10 局 （紅先勝）

1. 傌八進六　　將6退1　　2. 後傌進四　　後馬退8①
3. 炮六平四　　馬8進6　　4. 炮四平五　　卒6平5
5. 仕四退五②　馬9進7　　6. 帥五平六　　馬6退7
7. 炮五進二　　包9退7　　8. 炮五平四　　包9平6

9. 傌六退四　　將 6 平 5
10. 前傌進六　　將 5 進 1
11. 傌六退七

注：① 如改走後卒進 1，炮
六進二，紅勝定。

　② 如改走帥五平六，馬 6
退 7，炮五進二，包 9 平 6，仕
四退五，包 6 退 5，以下紅無法
可勝。

第 11 局 （紅先勝）

1. 傌六進四　將 5 進 1
2. 傌八退六　將 5 進 1
3. 傌六退四　將 5 退 1①
4. 前傌進三　將 5 退 1②
5. 炮六平二　士 4 進 5③
6. 傌四進三　馬 7 退 5④
7. 炮二進五　士 5 退 6
8. 前傌退四　將 5 進 1
9. 傌四退六　將 5 平 4⑤
10. 傌三退五　將 4 進 1
11. 炮二退四　卒 7 進 1
12. 炮二平九　車 3 平 5⑥
13. 傌五進四　車 5 退 7
14. 炮九平六　將 4 平 5
15. 傌四退三

注：① 如改走將 5 平 4，炮
六進一，卒 6 平 5，前傌退六，

黑方

紅方

象棋殘局精粹

紅勝。

②如改走將5平4，炮六進一，士4進5（如將4進1，傌三退四，卒6平5，前傌退六，紅勝）。傌四進六，士5進4，傌六進八，紅勝。

③如改走將5平6，傌四進五，士4進5（如將6進1，傌五退三，將6退1，炮二進五，紅勝）。炮二進五，將6進1，傌五退三，紅勝。

④如改走車3平5，炮二進五，士5退6，前傌退四，將5進1，傌四退三，將5平6，後傌進五，車5退5，傌三退五，以下紅方傌炮配合先消滅黑卒再擒黑將。

⑤如改走將5平6，傌三退五，將6進1，傌五進三，將6退1，炮二平一，紅勝定。

⑥如一、卒6平5，傌五進四，士6進5（如改走將4平5，傌四退三，將5平4，炮九平六，紅勝），炮九平六，將4平5，傌四退三，紅勝；二、將4平5，傌五進三，士4進5（如將5平4，炮九平六，將4平5，傌三進四，紅勝），傌三退四，將5平4，炮九平六，紅勝；三、士6進5，炮九平六，將4平5，傌五退四，卒6平5，傌四進三，紅勝。

第 12 局 （紅先勝）

1. 傌六退八	將4退1①	2. 炮二進五	士5進6
3. 炮二平一	象3退5②	4. 傌一進二	士6退5
5. 傌二退三	士5進6	6. 傌三進四	士6退5
7. 傌八退七	將4退1	8. 炮一平五	馬2進3③

黑方

紅方

9. 帥六進一　卒 5 平 4

10. 炮五平九　將 4 平 5

11. 傌四退六　將 5 平 6④

12. 傌七進六　將 6 平 5

13. 前傌退四　將 5 平 6

14. 傌四進二　將 6 進 1

15. 傌六進八

注：① 如改走將 4 平 5，傌八退七，將 5 平 4（如將 5 平 6，傌一進二，將 6 退 1，炮二平一，紅勝定），炮二進四，馬 2 進 3，帥六進一，卒 5 進 1，傌一進三，士 5 進 6，傌三進四，士 6 退 5，傌七退五，紅勝。

② 如改走將 4 平 5，傌一進二，將 5 退 1（如將 5 進 1，傌八退七，將 5 平 4，傌二進四，紅勝定），傌二退四，將 5 進 1，傌四進二，將 5 退 1，傌八退六，將 5 平 4，傌二進四（如傌二退四，前包平 2，黑勝定），象 3 退 5，傌四退五，將 4 進 1，傌六進八，紅勝定。

③ 如改走將 4 平 5，炮五退五，將 5 平 6，傌四退三，象 5 進 3，傌七進六，將 6 平 5，傌三進五，紅勝。

④ 如改走將 5 平 4，傌七進八，紅勝。

第 局 （紅先勝）

1. 傌二進四　將 4 退 1　2. 傌四退五　將 4 進 1①

3. 炮七平六　士 4 退 5　4. 傌五退六　士 5 進 4

象棋殘局精粹

213

5. 傌六退八　士 4 退 5

6. 傌八進七　將 4 退 1

7. 傌七進八　將 4 平 5

8. 炮六平五　士 5 進 6

9. 傌八退六　將 5 進 1

10. 傌六退五　將 5 平 6

11. 傌三進二　將 6 退 1

12. 炮五平四　將 6 平 5

13. 傌五進四　將 5 進 1

14. 傌四退六　將 5 進 1②

15. 傌六進七　將 5 平 6③

黑方

紅方

16. 炮四退三　卒 5 平 6　　17. 帥六平五　卒 6 進 1

18. 帥五進一　卒 3 平 4　　19. 帥五進一　包 9 退 2

20. 仕四退五　包 9 退 6④　　21. 傌七退六

注：①如改走將 4 平 5，炮七平五，士 4 退 5，傌五進七，紅勝。

②如改走將 5 退 1，傌六進七，將 5 進 1（如將 5 平 6，傌七退五，將 6 平 5，炮四平五，紅勝），傌二退三，將 5 平 6，傌三退五，將 6 退 1（如將 6 進 1，傌七進五，將 6 平 5，炮四平五，紅勝），傌七退五，將 6 平 5（如將 6 進 1，前傌退三，將 6 退 1，傌三進二，將 6 平 5，炮四平五，紅勝），前傌進三，將 5 平 6，傌五進六，將 6 進 1，傌三退四，紅勝。

③如改走將 5 退 1，傌二退三，以下紅勝著法參考注②。

④如改走包 9 退 4，傌七進五，紅勝。

第 **14** 局 （紅先勝）

黑方

紅方

1. 前傌進三　將6進1
2. 炮一退一　象7進5①
3. 傌三退二　將6退1
4. 傌五進三　士5進4②
5. 傌二進三　將6退1③
6. 前傌退五　將6平5④
7. 傌三進二⑤　士4進5⑥
8. 炮一進一　士5退6
9. 傌五進四　將5進1　10. 傌四退三　將5平4
11. 傌三退五　將4平5　12. 傌二退三　將5退1
13. 傌五進四　士4退5　14. 傌三進四　將5平6
15. 傌四進二

注：①如改走象7進9，傌三退二，將6平5，傌二退四，將5平6（如將5平4，傌五退七，紅勝），炮一退四，馬1進2，炮一平四，紅勝。

②如改走馬1進2，傌三進二，將6退1，炮一進一，象5退7，前傌退三，將6進1，傌三退五，紅勝；又如改走士5進6，傌二進三，將6退1，前傌退五，將6進1（如將6平5，傌五進七，將5進1，傌三進四，紅勝定），傌三進四，將6平5，傌五進七，紅勝定。

③如改走將6進1，後傌退四，紅勝定。

④如改走將6進1，傌五進六，將6進1，炮一退一，紅勝。

⑤如改走傌五進四，車3進1，帥六進一，車3平8，炮一進一，車8退9，傌三進二，包1平9，炮一退九，將5平6，以下形成傌炮仕相全對黑方馬雙卒雙士的局勢，紅難以取勝。

⑥如改走馬1進2，傌五進三，將5平6，炮一進一，紅勝。

第 15 局 （紅先勝）

1. 傌三退二	將6平5	2. 傌二退四	將5平4①
3. 傌五退七	將4退1	4. 傌七進八	將4進1
5. 炮一退一	象7進5	6. 傌四進六	象5退7②
7. 傌八退七	將4平5	8. 傌六退四	將5平6
9. 炮一退四	將6退1	10. 炮一平四	士5進6
11. 傌四進六	士6退5	12. 傌七退五	馬8退7
13. 傌五進四	馬7退6		
14. 傌六退四	士5進6		
15. 後傌進六	將6退1		
16. 傌四進六	士6退5		
17. 後傌進四			

注：①如改走將5平6，傌五退三，將6退1，傌三進二，將6進1，傌二進三，將6退1，傌四進五，士5退6（如士5進6，傌五進六，紅勝），炮一退一，卒6平5，傌三退二，將

黑方

紅方

6平5，傌五進三，紅勝。

②如改走士5退6，傌八退七，將4退1，炮一退四，士4進5，炮一平六，士5進4，傌六退五，士4退5（如將4平5，傌五進四，將5退1，傌七進六，紅勝），傌七進六，將4進1，傌五進六，紅勝；又如改走士5進6，炮一平九，象5退3，傌八退七，將4平5，傌六進七，紅勝。

第 16 局　（紅先勝）

1. 傌二退四　將4進1　　2. 傌六進七　包6平3①
3. 傌四退五　將4進1　　4. 傌五進七　馬2退3②
5. 相五進七　卒3平4③　　6. 後傌退五　將4退1
7. 傌七退五　將4進1　　8. 前傌進三　將4退1
9. 傌五進七　將4進1　　10. 炮一退二　士5進6
11. 傌三進四　士6退5　　12. 傌七退五

注：①如改走將4進1，炮一退二，包6進1，傌四退二，包6退1，傌二退四，紅勝。

②如改走卒3平4，後傌退五，將4退1，傌七退五，將4進1，前傌進三，將4退1，傌五進七，將4進1，炮一退二，士5進6，傌三進四，士6退5，傌七進八，紅勝。

③如改走士5退4，前傌進六，象1退3，炮一退二，士6

黑方

紅方

象棋殘局精粹

進 5，傌六退五，士 5 進 6，傌五進四，象 3 進 5，傌七退五，紅勝；又如改走象 1 進 3，後傌退五，將 4 退 1，傌七進八，紅勝。

第 17 局 　（紅先勝）

黑方

紅方

1. 傌六退四	將 5 進 1
2. 傌四退五	將 5 平 4
3. 傌五進七	將 4 進 1

4. 傌三進四	馬 3 進 4	5. 帥四平五	馬 4 退 6
6. 帥五進一	馬 6 退 7	7. 炮八平一	包 2 平 3
8. 炮一平三	士 4 進 5	9. 炮三進一	象 5 退 3①
10. 傌四退二	卒 4 進 1	11. 傌二退四	象 7 退 5
12. 傌四退五			

注：① 如改走象 5 退 7，傌四退五，士 5 進 6，傌五進六，象 7 退 5，傌六退八，紅勝；又如改走士 5 進 6，炮三退三，卒 4 進 1，傌七退五，紅勝。

第 18 局 　（紅先勝）

1. 後傌進四	將 4 退 1①	2. 傌二退四	將 4 平 5
3. 後傌退六	將 5 進 1	4. 傌四退三	將 5 平 4
5. 傌六進四	車 7 平 8	6. 炮一進四	車 8 退 7
7. 傌三進四	將 4 平 5	8. 前傌退二	前卒平 5②

9. 傌二退三　將 5 退 1

10. 傌四退六　將 5 進 1

11. 傌六退四　將 5 退 1③

12. 傌四進三　將 5 平 4

13. 後傌進四　將 4 平 5

14. 傌四退六　將 5 平 4

15. 傌六進八

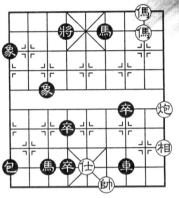

黑方

紅方

注：①如改走將 4 進 1，傌二退四，將 4 平 5，後傌進六，將 5 退 1，傌六退七，將 5 退 1，炮一進五，紅勝；又如改走將 4 平 5，傌二退三，將 5 退 1，炮一進五，馬 6 退 8，傌三進二，象 3 退 5（如車 7 平 8，傌四退三，紅勝），傌四退五，將 5 進 1，傌二退三，將 5 平 4，傌五進四，將 4 進 1，炮一退二，紅勝。

②如改走象 1 退 3，傌二進四，將 5 退 1（如將 5 進 1，紅也可勝），後傌退六，將 5 進 1，傌六進七，將 5 退 1，炮一進一，紅勝。

③如改走將 5 進 1，傌四進三，將 5 平 4，後傌退五，紅勝。

第 19 局　（紅先勝）

1. 炮八進五　將 6 進 1	2. 傌四進三　將 6 進 1
3. 炮八退二　士 5 進 4	4. 傌三進二　將 6 退 1
5. 炮八平五　將 6 平 5①	6. 炮五平一　車 1 退 7②

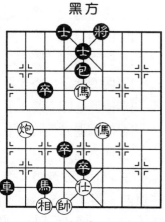

黑方

紅方

7. 炮一退二　將 5 退 1③
8. 炮一平五　車 1 平 5④
9. 傌二退四　將 5 平 6
10. 炮五平四　車 5 平 6
11. 傌五進四　將 6 平 5
12. 前傌退二　將 5 進 1
13. 傌二進三　將 5 進 1
14. 炮四平三　卒 5 進 1
15. 炮三進二

注：①如改走卒 5 平 4，炮
五平一，將 6 平 5，傌五進三，
將 5 退 1，傌二退四，將 5 進 1，傌四退五，將 5 平 6，傌五進六，紅勝。

②如改走將 5 退 1，傌二退四，將 5 平 6（如將 5 進 1，傌四進三，將 5 退 1，炮一進二，紅勝），傌五進三，將 6 進 1，傌四退三，卒 5 進 1，後傌進五，紅勝。

③如改走車 1 進 3，傌五進三，將 5 退 1，傌二退四，將 5 進 1，傌四退五，將 5 平 6，傌五進六，將 6 進 1，炮一進二，紅勝。

④如改走士 4 進 5，傌二退四，將 5 平 4，炮五平六，車 1 平 4，傌五進七，紅勝。

第 20 局　（紅先勝）

1. 傌五退三　將 6 進 1　2. 傌三進二　將 6 平 5
3. 傌六進七　將 5 平 4　4. 傌七進八　將 4 平 5①

220

5. 傌二退三　將5平6
6. 炮八進一　車3進1
7. 帥六進一　馬2退1②
8. 炮八平七　象9退7③
9. 傌八退六　象7進5
10. 傌六進五　象5退7
11. 傌五退三　前馬退3
12. 前傌退五　士5進4
13. 傌五進六　士4退5
14. 傌三進二

黑方

紅方

注：①如改走將4退1，炮
八平九，紅勝定。

②如改走象9退7，傌八退六，象7進5，傌六進五，
象5退7，傌五退三，馬2退1，炮八平七，前馬退3，前傌
退五，士5進4，傌五進六，士4退5，傌三進二，紅勝。

③如改走後馬退3，傌八退
七，馬1退3，傌七進五，士5
進4，傌五進六，士4退5，傌
三進二，紅勝。

第 21 局 （紅先勝）

1. 傌二進四　　將5平4
2. 炮一平六①　卒4進1
3. 帥五平四　　卒4平5②
4. 帥四平五　　車1進4

黑方

紅方

5. 帥五進一　　馬2進3③　　6. 炮六退五④　　車1退1
7. 帥五退一　　卒5進1⑤　　8. 傌七退六　　馬3退4
9. 炮六進一　　車1進1　　10. 帥五進一　　卒5進1
11. 帥五進一　　車1平5　　12. 帥五平四⑥　　車5平6
13. 帥四平五　　車6退7　　14. 傌六進四

注：①如改走傌七退六，卒4進1，帥五平四（如帥五進一，車1進3，帥五進一，卒5進1，帥五平四，馬2進4，帥四退一，馬4退3，帥四退一，馬3進5，黑勝），卒4平5，帥四平五（如帥四進一，車1進3，帥四進一，馬2退4，帥四平五，車1退1，黑勝），車1進4，帥五進一，馬2進3，帥五平四（如帥五平六，車1退5，解殺還殺黑勝定），馬3退4，帥四平五（如帥四進一，車1平6，帥四平五，卒5進1，帥五退一，車6退1，黑勝），車1退1，帥五進一，卒5進1，帥五平六，車1退4，解殺還殺黑勝定。

②如改走馬2進4，帥四進一，馬4退5，帥四平五，車1進3，帥五進一，馬5退3，傌七退六，馬3退4，傌四退六，車1平4，後傌進四，車4退4，傌六進八，紅勝。

③如改走馬2退3，傌七退六，馬3退4，傌四退六，車1平4，後傌進四，車4退5，傌六進八，紅勝。

④如改走帥五平四，馬3退4，帥四平五，車1退1，帥五進一，卒5進1，帥五平六，車1退4，解殺還殺黑勝定。

⑤如改走車1平6，炮六進六，馬3退4，帥五平六，馬4退3，傌七退六，馬3退4，傌六進八，紅勝。

⑥紅也可走炮六平五，車5退1，帥五退一，紅勝定。

第 22 局 （紅先勝）

1. 傌七進八　馬 4 退 3
2. 傌三退五　將 4 退 1
3. 炮一平九　士 5 進 6 ①
4. 傌五進七　將 4 進 1
5. 傌七退六　將 4 平 5 ②
6. 傌八進七　將 5 平 6 ③
7. 傌七退六　將 6 平 5 ④
8. 前傌進七　將 5 平 6
9. 傌六進四　士 6 退 5　　10. 炮九退四　將 6 退 1 ⑤
11. 傌七退五　馬 8 退 6 ⑥　12. 傌五退三　將 6 平 5
13. 傌四進六　將 5 平 4　　14. 炮九進一　將 4 進 1
15. 傌六進八　卒 6 進 1　　16. 炮九進二

注：①如一、馬 8 退 6，傌五進七，將 4 平 5，傌八進七，士 5 退 4，前傌退六，將 5 進 1，傌六退四，將 5 平 6，傌七進六，將 6 進 1，傌四進六，馬 6 退 5，炮九退二，馬 5 退 3，前傌退七，卒 6 進 1，傌七進六，紅勝；二、卒 6 進 1，傌五進七，將 4 平 5，傌八進七，士 5 退 4，前傌退六，將 5 進 1，傌六退五，將 5 平 6，傌五進三，將 6 進 1，炮九退二，紅勝；三、士 5 退 6，傌五進七，將 4 進 1，傌七退六，將 4 平 5，傌八進七，將 5 平 6，傌七退六，將 6 平 5，後傌進四，將 5 平 4，傌六進八，卒 6 進 1，炮九退一，紅勝。

②如改走將 4 退 1，傌八進七，將 4 進 1，傌六退八，

卒 6 進 1，傌八進七，紅勝。

③如改走將 5 平 4，傌六退八，卒 6 進 1，傌八進七，紅勝。

④如改走將 6 退 1，後傌進七，卒 6 進 1，傌七進六，紅勝。

⑤如改走卒 6 進 1，炮九平四，士 5 進 6，傌四進六，紅勝；又如改走士 5 進 6，傌四進六，將 6 退 1，炮九進四，紅勝。

⑥如改走卒 6 進 1，傌五退三，將 6 平 5，傌四進六，將 5 平 4，炮九平六，紅勝；又如改走將 6 平 5，傌五進七，將 5 平 4，傌四進六，馬 8 退 6，傌六進八，將 4 平 5，炮九進四，紅勝。

第 23 局 （紅先勝）

1. 傌四進三	包 4 退 5	
2. 後傌進四	馬 4 進 3①	
3. 傌四退五	將 5 平 4	
4. 傌五進七	將 4 進 1	
5. 傌七進八	將 4 退 1	
6. 炮九進一	象 5 退 3	
7. 傌八退七	將 4 進 1	
8. 傌七退五	將 4 進 1	
9. 傌五退七	將 4 退 1	
10. 傌七進八	將 4 進 1	
11. 傌八進七	將 4 退 1	

黑方

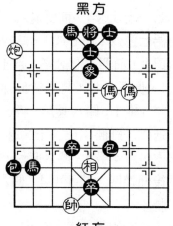

紅方

卒 6 進 1，傌八進七，紅勝。

③如改走將 5 平 4，傌六退八，卒 6 進 1，傌八進七，紅勝。

④如改走將 6 退 1，後傌進七，卒 6 進 1，傌七進六，紅勝。

⑤如改走卒 6 進 1，炮九平四，士 5 進 6，傌四進六，紅勝；又如改走士 5 進 6，傌四進六，將 6 退 1，炮九進四，紅勝。

⑥如改走卒 6 進 1，傌五退三，將 6 平 5，傌四進六，將 5 平 4，炮九平六，紅勝；又如改走將 6 平 5，傌五進七，將 5 平 4，傌四進六，馬 8 退 6，傌六進八，將 4 平 5，炮九進四，紅勝。

第 23 局 （紅先勝）

1. 傌四進三　包 4 退 5
2. 後傌進四　馬 4 進 3①
3. 傌四退五　將 5 平 4
4. 傌五進七　將 4 進 1
5. 傌七進八　將 4 退 1
6. 炮九進一　象 5 退 3
7. 傌八退七　將 4 進 1
8. 傌七退五　將 4 進 1
9. 傌五退七　將 4 退 1
10. 傌七進八　將 4 進 1
11. 傌八進七　將 4 退 1

黑方

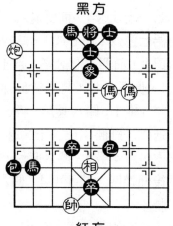

紅方

12. 俥七退八　將4退1　　13. 俥三退五　包1退5②
14. 俥五退七　將4平5　　15. 俥七進九　卒4進1
16. 俥八進七　士5退4　　17. 俥九進七　將5進1
18. 炮九退一

注：①如改走士5進6，俥四退六，將5進1，俥六進
八，紅勝；又如改走馬4進2，俥四退五，將5平4，俥五
進七，紅勝。

②如改走馬2退1，炮九平八，將4平5（如卒4進1，
俥八進七，將4進1，俥五退七，紅勝），俥八進七，士5
退4，俥五進七，將5進1，炮八退一，紅勝。

第 24 局　（紅先勝）

1. 俥八進七　將5平6　　2. 後俥進五　將6退1
3. 俥五進三　將6退1　　4. 俥三進二　將6進1
5. 炮六平一　馬4進6
6. 俥七退五　士5退6①
7. 炮一進二　馬6退7
8. 俥五進三　將6進1②
9. 俥三退四　將6平5
10. 俥四退六　將5平4
11. 俥二退四　包6平8
12. 炮一退一　包8退4
13. 俥六進四　將4平5
14. 後俥進二　將5退1③
15. 俥四退六　將5平4④

黑方

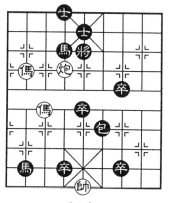

紅方

象棋殘局精粹

16. 傌二退四　士 4 進 5　　　17. 傌六進八　將 4 退 1

18. 炮一進二

注：①如改走士 5 進 4，炮一進二，馬 6 退 7，傌五進三，將 6 進 1（如將 6 平 5，傌三退四，將 5 進 1，傌四退六，紅勝），傌三退二，將 6 平 5，後傌退四，紅勝。

②如改走將 6 平 5，傌二退三，包 6 退 5，後傌進四，將 5 平 4，傌四退五，將 4 進 1，傌五退七，紅勝。

③如改走前卒平 6，傌二退四，將 5 退 1，前傌退六，將 5 平 6，傌四進二，紅勝；又如改走卒 4 進 1，帥五進一，前卒平 6，帥五平四，以下紅多子也勝。

④如改走將 5 退 1，炮一進二，士 6 進 5，傌二進三，士 5 退 6，傌三退四，紅勝。

第 25 局 （紅先勝）

1. 炮九進四　將 6 進 1

2. 傌二進三　將 6 進 1

3. 傌三退五　將 6 退 1

4. 傌五進三　將 6 進 1

5. 炮九退二　馬 3 退 2

6. 傌八退六　馬 2 退 3

7. 傌六退五　馬 3 進 5

8. 傌三進二　將 6 平 5①

9. 傌五進七　將 5 平 4

10. 傌二退三　包 1 平 3

11. 相五退七　卒 6 進 1

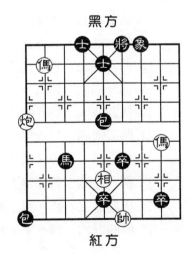

黑方

紅方

12. 傌七進八　將4退1

13. 炮九進一

注：①如改走將6退1，炮九平一，馬5退7，炮一進一，馬7退9，傌五進三，紅勝。

第 26 局 （紅先勝）

黑方

紅方

1. 傌四進三　將5退1①

2. 傌二退四　將5進1

3. 傌四退五　將5平6

4. 傌五進三　將6進1②

5. 前傌進四　象9退7

6. 傌三進二　將6退1

7. 炮五平一　將6平5

8. 傌四退三　將5退1

9. 傌二退四　將5進1

10. 傌四進三　將5平6③

11. 後傌退五　象3退5

12. 傌五退四　卒6平5

13. 仕五進四　卒4進1

14. 傌四進三　將6退1

15. 炮一進五

注：①如改走將5平6，傌二退三，以下紅勝參考正著法。

②如改走士4進5，前傌退五，將6退1，傌三進二，將6平5，傌二退四，將5平4，炮五平六，紅勝；又如改走象3退5，前傌進二，將6進1，傌三進二，紅勝。

③如改走將5平4，炮一進四，卒4平5，前傌是五，紅勝。

象棋殘局精粹

227

第 27 局 （紅先勝）

黑方

紅方

1. 傌二進四　將4平5
2. 炮八平五　象5進3
3. 炮五退一　後卒平6①
4. 後傌退五　象3退5
5. 傌五進三　將5平6
6. 傌四退二　象5進3
7. 傌二退三　將6進1②
8. 前傌進四　象9退7
9. 傌四進六　士4退5　　　10. 傌六退八　馬8退7
11. 炮五平四　卒4平5　　　12. 傌八退六

注：①如改走將5退1，後傌退六，將5進1，傌六退四，將5退1，前傌退五，紅勝。

②如改走士4退5，前傌退五，將6退1，傌三進二，將6平5，傌二退四，將5平4，傌五進七，紅勝。

第 28 局 （紅先勝）

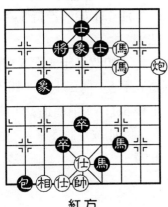

黑方

紅方

1. 後傌退五　將4退1
2. 傌五進七　將4退1
3. 傌七進八　將4進1①
4. 炮一進二　士5進4

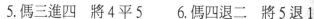

5. 傌三進四　將4平5　　　6. 傌四退二　將5退1

7. 傌八退六　將5平4　　　8. 傌二退四　將4進1②

9. 傌六進八　將4平5　　　10. 傌四進二　將5退1

11. 傌八退六　將5平4　　　12. 傌二退三　包2退8

13. 傌六進八　將4平5　　　14. 傌八退六　將5平4

15. 傌三進四

注：①如改走將4平5，炮一平五，卒5進1，傌八退六，將5平4，炮五平六，紅勝。

②如改走卒5進1，傌六進八，將4進1，傌四進二，紅勝。

第 29 局 （紅先勝）

1. 炮八進七　士5退4①　　　2. 傌一退三　士4退5

3. 傌六進七　將4進1　　　4. 傌七退五　將4退1

5. 傌三退五　將4進1

6. 前傌進四　將4退1

7. 傌五進七　將4進1

8. 傌七進八　將4平5

9. 傌四退三　將5平6

10. 傌八退七　馬1退3

11. 傌三進二　將6退1

12. 炮八退一　士5進4

13. 傌七進六　士4進5②

14. 傌二退三　將6退1

15. 炮八進一

黑方

紅方

象棋殘局精粹

　　注：①如改走士5進6，傌六進五，將4平5，傌一進三，將5進1，炮八退二，士4退5，傌五進七，士5進4，傌七退六，紅勝。

　　②如改走士4退5，傌六退五，紅勝。

第 30 局　（紅先勝）

黑方

紅方

1. 傌二進三　　將5平4
2. 炮一平六　　士4退5
3. 後傌進五　　將4進1
4. 傌五進七　　將4退1
5. 傌七進八　　將4進1
6. 傌三退四　　士5進6
7. 相五進七　　將4平5①
8. 傌八退六　　將5平6
9. 炮六平五　　士6退5　　10. 傌四進二　　將6進1
11. 炮五平四　　士5進4　　12. 炮四退一　　馬9退8
13. 傌二退四

　　注：①如改走馬9退8，傌八退六，將4平5，傌六進七，將5退1（如將5平6，傌四進二，紅勝），傌四進六，紅勝。

第 31 局　（紅先勝）

1. 傌八進七　　將4退1　　2. 傌七進八　　將4平5①
3. 傌四進三　　將5進1　　4. 炮六平九　　車8進1

5. 帥四進一	將5平6
6. 傌三退四	士6進5②
7. 炮九平四③	士5進6
8. 傌四進二	將6平5
9. 傌二進三	將5退1
10. 傌八退六	將5平4
11. 傌三退四	象7退5
12. 傌六進八	將4進1
13. 炮四平九	馬9退7
14. 炮九進五	

黑方

紅方

注：①如改走將4進1，炮六平九，紅勝定。

②如一、士4退5，傌八退六，士5進4，炮九平四，紅勝；二、卒8平7，傌八退六，將6進1，炮九進四，紅勝；三、包7進2，傌八進六，將6進1，炮九平四，紅勝。

③如改走傌八退六，將6退1，炮九平四，士5進6，傌四進二，士6退5，傌二進三，卒8平7，炮四進二，車8退8，傌三退四，車8平6，傌六進四，士5進6，以下形成傌炮仕相全對黑馬雙卒單士象局勢，紅取勝困難。

第 32 局 （紅先勝）

1. 炮九進二	將6進1	2. 傌二進三	將6進1
3. 傌三進二	將6退1①	4. 炮九退一	士5進6②
5. 傌七進六	將6平5	6. 傌六退八	將5退1

象棋殘局精粹

231

黑方

紅方

7. 傌二退四　　將5平6

8. 傌八退六　　車9平8

9. 傌四進六　　將6平5

10. 前傌進八　　將5進1

11. 傌六退四　　將5進1

12. 炮九退一　　包3平4③

13. 傌八退七　　包4退5

14. 傌四進六　　將5退1④

15. 傌六退四　　將5退1⑤

16. 炮九進二　　象7進5

17. 傌四進三　　將5平6

18. 傌三退五　　將6進1

19. 傌五進六　　將6進1

20. 炮九退二

注：①如改走將6平5，傌七退六，包4進4，炮九退二，紅勝。

②如改走士5退6，傌七進六，將6平5，傌六退八，將5進1（如將5退1，傌二退四，紅勝），傌二退三，將5平6，傌八進六，車9平8，傌三退五，紅勝。

③如改走將5平6，傌八退六，將6退1，炮九進一，紅勝。

④如改走將5平6，傌七進六，象7進5，後傌退五，紅勝。

⑤如改走將5平6，傌七進六，將6進1，傌四進六，象7進5，後傌退五，紅勝。

第 33 局 （紅先勝）

黑方

1. 傌三進五　包9退1①
2. 前傌進三　將5平6
3. 炮五平四　將6進1
4. 傌五進六　象7退5②
5. 傌六退五　象5退3
6. 傌三退四　士5進6
7. 傌五進四　包9進1③
8. 前傌退六　包9平6
9. 傌六進四　將6平5　　10. 前傌退六　將5退1
11. 傌四退三　將5平4　　12. 炮四平六

紅方

注：①如改走將5平6，炮五平四，包9退1（如將6進1，後傌進四，將6進1，傌五退四，紅勝），前傌進三，紅勝著法參考正著法；又如改走將5平4，前傌進三，士5進6，炮五平六，士4退5，傌五進六，紅勝。

②如改走將6退1，傌六退五，將6進1，傌三退四，紅勝著法參考正著法。

③如改走將6退1，後傌進六，包9平6，炮四進四，象7退5，炮四平一，卒5進1，傌四進二，紅勝。

第 34 局 （紅先勝）

1. 傌八退七　將4平5　　2. 傌六退四　將5平6
3. 傌四進二　將6退1①　　4. 傌七進五　將6退1

象棋殘局精粹

233

5. 傌五進三　　將6進1②

6. 傌二進三　　將6退1③

7. 炮一進一　　將6進1④

8. 後傌退五　　將6進1

9. 傌三退二　　將6平5

10. 傌二退四　　將5平6

11. 傌五退三　　將6退1

12. 傌三進二　　將6進1

13. 傌二進三　　將6退1

14. 傌三退二　　將6退1

15. 傌四進五　　將6平5⑤

16. 傌二進三　　士5退6

17. 傌五進三　　將5進1

18. 炮一退一

紅方

注：①如改走將6平5，傌二進三，將5平6，傌七退五，紅勝定。

②如改走將6平5，炮一進一，象7進5（如象7進9，傌二進三，將5平6，前傌退一，將6平5，傌三進四，將5平6，傌一進二，紅勝），傌二進三，將5平6，前傌退五，將6進1，傌五退三，以下黑方有三種著法均為紅勝；（一）、士5進4，後傌進一，馬1進2，傌一進二，將6進1，炮一退二，紅勝；（二）、士5進6，前馬進一，將6平5，傌一進三，紅勝；（三）、馬1進2，前傌進一，將6進1，傌一進三，紅勝。

③如改走將6進1，後傌退四，紅勝定。

④如改走象7進5，或象7進9，紅勝著法參考注②。

第 35 局　（紅先勝）

1. 傌二進三　將 5 平 6	2. 傌三退一　將 6 平 5①
3. 傌一進三　將 5 平 6	4. 炮一退五　士 5 進 4
5. 炮一平四　士 6 退 5	6. 傌五退六　將 6 進 1②
7. 傌六進四　士 5 進 6	8. 傌四進五　士 6 退 5③
9. 傌三退四　士 5 進 6	10. 傌四進六　將 6 平 5
11. 炮四平五　將 5 平 4④	12. 傌五進四　將 4 平 5
13. 傌六退七　將 5 退 1⑤	14. 傌四退五　士 6 退 5
15. 傌七進六　將 5 平 6	16. 炮五平四　包 3 退 3
17. 傌五退四　包 3 平 6	18. 傌六退四　卒 5 進 1
19. 前馬進六　士 5 進 6	20. 傌四進三

注：①如改走卒 5 進 1，傌一進二，象 5 退 7，傌二退三，紅勝。

②如改走包 3 平 2，傌六進四，士 5 進 6，傌四進六，士 6 退 5，傌六進四，紅勝。

③如改走將 6 平 5，炮四平二，將 5 平 4，傌五進四，將 4 退 1，炮二進五，紅勝。

④如改走將 5 平 6，傌五進六，將 6 退 1（如將 6 平 5，後

黑方

紅方

俥退五，象3退5，俥五進三，象5進3，俥三進五，紅
勝），炮五平四，士6退5，前俥退四，士5進6，俥四進
二，士6退5，俥二是三，紅勝。

⑤如改走將5平6，俥四退二，卒5進1，俥七進五，
紅勝。

第 36 局　（紅先勝）

1. 俥一進二	馬4進5	2. 俥二進三	將5平6
3. 前俥退五	將6進1	4. 俥三進二	將6進1①
5. 俥五退四	馬5退4	6. 俥四進六	將6平5
7. 俥二退一	士5進6②	8. 俥一退三	將5退1
9. 俥三退五	將5平6	10. 俥五進六	將6平5③
11. 前俥退四	將5退1④	12. 俥六進四	將5進1
13. 前俥退六	將5退1	14. 俥六進七	將5平6
15. 炮五平四			

注：①如改走將6退1，炮
五平一，將6平5，俥五進七，
將5平6，炮一進五，紅勝。

②如改走馬4進2，俥一退
三，將5平4，俥三退五，將4
退1，俥六進八，紅勝；又如改
走士5退6，俥一退三，將5退
1，俥三退五，將5平6，俥五進
六，將6平5，前俥退四，將5
進1，俥四進三，將5平4，炮

黑方

紅方

五平六，紅勝。

　　③如改走將6退1，炮五平四，士6退5，後傌進四，
紅勝。

　　④如改走將5平6，炮五平四，將6退1，傌四進六，
士6退5，後傌進四，紅勝；又如改走將5進1，炮五退
一，士6退5，傌六進七，將5平6，炮五平四，紅勝。

第 37 局 （紅先勝）

1. 傌二進四　將4平5	2. 傌四退六　將5平4①
3. 炮四平六　卒5平4	4. 傌六進八　將4平5
5. 後傌進七　將5退1	6. 傌八退七　將5平6
7. 炮六平四　士6退5	8. 後傌退五　將6退1
9. 傌五進三　將6進1	10. 傌三退四　士5進6
11. 傌四退六　將6平5②	12. 傌七退六　將5平4③
13. 後傌進五　將4進1	
14. 炮四平六　將4平5	
15. 傌六進七　將5平4	
16. 傌五退六	

注：①如改走將5退1，傌
六進七，將5進1，傌七進六，
將5退1，傌八退七，紅勝。

　　②如改走士6退5，傌六進
五，將6退1，傌五退四，士5
進6，傌七退五，將6進1，傌
四進三，將6平5，炮四平五，

黑方

紅方

紅勝。

③如改走將 5 進 1，後傌進四，將 5 平 4，炮四平六，紅勝。

第 38 局 （紅先勝）

1.傌一進三	將 4 退 1	2.傌三退五	將 4 平 5①
3.傌六進四	將 5 退 1②	4.傌四進三	將 5 平 4
5.傌五進七	將 4 進 1	6.炮二進一	將 4 進 1
7.傌三進五	將 4 退 1③	8.傌五退四	將 4 進 1
9.炮二退一	包 7 退 7	10.帥六平五	馬 2 退 1④
11.傌四進五	將 4 退 1	12.傌七進八	將 4 退 1
13.炮二進二	包 7 退 2	14.傌五退六	包 7 平 2
15.傌六進四	將 4 進 1	16.炮二退一	

注：①如改走將 4 退 1，傌六進五，將 4 平 5，前傌進三，將 5 平 4（如將 5 平 6，傌五進六，將 6 進 1，炮二進一，紅勝），傌五進七，將 4 進 1，炮二進一，將 4 進 1，傌三進五，將 4 平 5（將 4 退 1，傌五退四，將 4 進 1，紅勝參考正著法），傌七進六，將 5 退 1，傌五退三，紅勝；又如改走將 4 進 1，傌六進八，將 4 平 5，傌五進三，紅勝。

②如改走將 5 進 1，傌四進

黑方

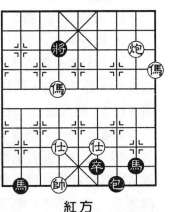

紅方

三，將5平4（如將5平6，傌五進六，將6退1，炮二進一，紅勝），傌三進五，將4平5，後傌進三，紅勝。

③如改走將4平5，傌七退六，將5退1，傌五退三，紅勝。

④如改走馬8進6，傌七進八，紅勝定。

第 39 局　（紅先勝）

1. 傌六進五　將6平5	2. 傌二進四　車1進1
3. 相五退七　車1平3	4. 帥六進一　士5進4①
5. 傌五進三　將5退1	6. 炮一退一　將5退1
7. 傌四退六　將5進1	8. 傌三進四　將5進1
9. 傌四進六　將5退1	10. 後傌退四　將5退1
11. 傌六退五　卒3平4	12. 帥六進一　車3退8
13. 傌五進七　將5平6	14. 傌七退五　將6進1
15. 傌四進三　將6進1	
16. 傌五進六　卒6平5	
17. 傌三退二	

注：①如改走士5進6，炮一退一，士6退5，傌四退三，紅勝；又如改走士5退6，傌五進三，將5退1（如將5平6，傌四進六，紅勝定），炮一退一，將5退1，傌四退六，將5進1，傌六退四，將5進1，傌四進三，將5平6，後傌退五，

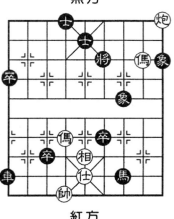

黑方

紅方

象棋殘局精粹

紅勝。

第 40 局 （紅先勝）

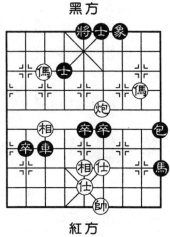

1. 傌二進三　將5進1
2. 傌三退四　將5退1①
3. 傌四進六　將5進1
4. 傌六退四　將5平4
5. 傌七進八　將4退1
6. 炮四平九　象7進5
7. 炮九進四　象5退3
8. 傌八退七　將4進1　　9. 傌七退五　將4進1
10. 傌五退六　將4平5　　11. 傌六進七　將5平6
12. 傌七退五　將6平5②　13. 傌四退六　將5退1
14. 傌六進七　將5平4③　15. 炮九平八④　士6進5⑤
16. 傌七退五　將4進1　　17. 前傌進三　將4退1
18. 傌五進七　將4進1　　19. 傌三退二　車3平8
20. 傌二進四

注：①如改走將5平4，炮四平六，士4退5，傌七進
八，將4退1，傌四進六，紅勝。

②如改走將6退1，傌五進三，將6進1，傌四進六，
車3平8，傌六退五，紅勝。

③如改走將5進1，炮九平八，車3平4，炮八退二，
車4退4，傌五進六，將5退1，傌六退五，將5平4，傌五
進四，紅勝；又如改走將5平6，傌五進三，將6進1，傌
七進六，車3平8，傌三退五，紅勝。

④如改走傌五進四，將4進1，炮九平八，象3進5，黑勝。

⑤如改走車3平8，傌五進四，將4進1，炮八退二，紅勝。

第 41 局　（紅先勝）

1. 傌四進六	士5進4	2. 傌八退六	將4平5①
3. 前傌進八	將5平6②	4. 傌八進六	將6退1
5. 炮六平四	將6平5	6. 後傌進四	將5進1
7. 傌四進三	將5退1	8. 傌三退四	將5進1
9. 傌四退六	將5退1	10. 前傌退五	馬9退7
11. 傌五進三	將5平6	12. 傌六進四	

注：①如改走士6退5，前傌退四，士5進4，傌四進六，將4平5，前傌退四，將5退1，傌六進四，將5進1（如將5平6，後傌進六，紅勝定），前傌退二，將5平4（如將5退1，傌二進三，將5平4，傌四進六，紅勝），傌二退四，卒6平5，後傌進六，紅勝。

②如改走將5退1，傌六進四，將5進1，傌四退六，將5平6，傌八退六，以下紅勝參考注①。

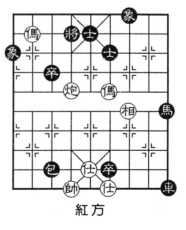

黑方

紅方

第 42 局 （紅先勝）

黑方

紅方

1. 炮一進五　士5退6
2. 傌二退四　將5進1
3. 傌四進三　將5退1①
4. 前傌退四　將5進1
5. 傌四退三　將5平6
6. 後傌進二　卒5平4②
7. 傌三退四　將6平5
8. 傌四進六　將5平4
9. 傌六進八　將4平5　10. 傌二退四　將5平6
11. 傌八退六　士6進5　12. 傌四進二　將6退1
13. 傌六進五　車3平5　14. 傌五進三

注：①如改走將5平6，前傌退二，以下紅勝參考正著法。

②如（一）、將6進1，炮一退二，將6退1（如象5退7，傌二進三，將6退1，後傌退五，將6平5，傌五進七，將5平6，傌三退二，紅勝），傌三退五，將6平5，傌五進七，將5退1，炮一進二，象5退7，傌二進三，車3平5，傌三退四，紅勝；（二）、象5進7，傌二退三，車3平5，後傌進五，將6進1，炮一退二，紅勝；（三）、士6進5，傌三進二，將6進1，炮一退二，紅勝，（四）、車3平5，傌三退二，將6平5，後傌進四，紅勝；（五）、象5進3，傌三退二，將6平5，後傌進四，將5進1，炮一退二，紅勝。

第 43 局 （紅先勝）

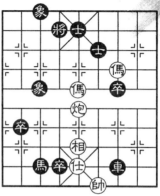

黑方

紅方

1. 傌五進七　將 4 退 1
2. 傌七進八　將 4 進 1
3. 炮五平九　象 3 退 1
4. 傌三退五　士 5 進 4①
5. 傌五進四　將 4 平 5
6. 傌四進三　將 5 平 4②
7. 傌八退七　將 4 退 1
8. 傌三退四　象 3 進 5
9. 炮九平六　士 4 退 5　　10. 傌四退五　將 4 平 5
11. 傌七進九　士 5 進 4③　12. 傌九進七　將 5 進 1
13. 炮六平八　將 5 平 4　　14. 傌五進七　將 4 退 1
15. 前傌退五　將 4 平 5④　16. 炮八平五　士 4 退 5
17. 傌七進八　卒 4 平 5　　18. 傌五進三

注：①如改走士 5 退 6，傌五進四，將 4 平 5，傌四退六，將 5 退 1，傌八退六，將 5 進 1（如將 5 平 4，後傌進四，紅勝定），前傌退四，將 5 退 1，傌四進三，將 5 平 4，炮九平六，紅勝。

②如改走將 5 退 1，傌八退六，將 5 平 4，炮九平六，紅勝。

③如改走士 5 進 6，傌九進七，將 5 進 1，傌七退六，將 5 平 6（如將 5 退 1，傌五進四，將 5 平 6，炮六平四，紅勝），炮六平四，士 6 退 5，傌六進四，紅勝。

④如改走士 4 退 5，傌七進八，將 4 進 1，傌五退七，

紅勝。

第 44 局 （紅先勝）

1. 傌八退六	將5進1①
2. 傌六進七	將5退1②
3. 炮一進二	士6進5
4. 傌三進一	將5平4③
5. 傌一進三	士5退6
6. 傌七退六	將4進1④
7. 傌三退四	將4平5
8. 炮一退五	卒5進1
9. 傌六退五	馬2退3⑤
10. 傌四退六	將5退1
11. 傌五進四	將5平4
12. 炮一進五	士6進5
13. 傌六進五	卒7進1
14. 帥四進一	馬3退5
15. 帥四進一	馬5退7
16. 帥四平五	包1平5
17. 傌五退七	

注：①如改走將5平4，傌三進四，紅勝定。

②如改走將5平4，傌三進四，將4退1，炮一進二，紅勝。

③如改走將5平6，傌一進三，將6進1，傌三退二，將6退1，傌七退五，紅勝定。

④如改走卒4平5，傌三退四，士6進5，傌六進八，紅勝。

⑤如改走卒4平5，傌四退六，將5退1，傌五進四，將5平4，炮一平六，紅勝；又如改走將5平6，炮一平四，將6平

黑方

紅方

5，傌四退六，將5退1，傌五
進四，將5平4，炮四平六，紅
勝。

第 45 局 （紅先勝）

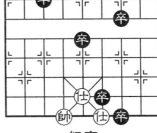

黑方

紅方

1. 傌五退六　將6退1
2. 傌三退四　車7平8
3. 炮八退四　卒3進1
4. 炮八平三　包3進1①
5. 炮三平四　包3平6
6. 傌四進二　炮六平七　　7. 傌六退四　將6平5
8. 傌四進三　將5進1　　　9. 傌三退四　將5退1
10. 傌二退四　將5進1　　11. 前傌退六　將5進1
12. 傌六進七

注：①如改走車8退5，炮三平四，車8平6，傌四進
二，紅勝。

第 46 局 （紅先勝）

1. 傌一進二　將6平5　　　2. 傌二退四　將5平4
3. 傌九進八　將4進1　　　4. 傌四退五　包9進1
5. 仕四進五　卒6進1　　　6. 帥五平四　馬8進7
7. 帥四進一　馬6進5①　　8. 相七退五　馬5退4
9. 炮五平九　包9平1　　　10. 相九進七②　卒4平5
11. 仕六退五　包1退1　　　12. 仕五進四　馬7進8

象棋殘局精粹

245

13. 帥四平五　　馬4退3

14. 炮九進二　　馬3退1

15. 傌五進七

注：①如改走馬7退5，帥四進一（如相七退五，馬6進7，帥四進一，馬7進8，帥四退一，包9退1，黑勝），馬5退4，炮五平九，包9平1，相九退七，馬4退3，炮九進二，馬3退1，傌五進七，紅勝。

②如改走相九退七，卒4平5，仕六退五，包1退1，仕五進四，包1平3，紅方無法可勝。

第 47 局　（紅先勝）

1. 炮四平六　　士4退5

2. 傌二退四　　包2退4

3. 後傌進六　　包2平4

4. 傌六進四　　包4平5

5. 後傌退六　　士5進4

6. 傌六進五　　將4平5

7. 炮六平五　　將5平6①

8. 傌五進六　　將6平5

9. 傌四退五　　將5平4②

10. 傌六退四　　士4退5③

黑方

紅方

11. 傌五進七　將4退1④　　12. 傌七進八　將4進1

13. 傌四退五　象3退5　　14. 傌五退六　馬3退4

15. 傌六進七

注：①如改走將5平4，傌五進四，將4平5（如將4退1，炮五平六，士4退5，前傌退六，士5進4，傌六進八，士4退5，傌八退七，紅勝），後傌退五，象3退5，傌五進七，象5進7，傌四退五，紅勝。

②如改走象3退5，傌五進七，象5進3，傌六退五，紅勝。

③如改走馬3退4，傌五進七，將4平5，傌四退五，象3退5，傌五進三，紅勝。

④如改走將4進1，傌四退二，馬3退4，傌二退四，紅勝。

第48局　（紅先勝）

1. 傌八進七　將5平6

2. 炮八平四　士6退5

3. 傌二退四　士5進6

4. 傌四退二　士6退5

5. 傌七退六　將6平5①

6. 傌二進三　士5進6

7. 傌六進四　將5進1

8. 傌四退五　將5平6②

9. 傌三退二　士4進5③

10. 傌五進四　將6進1

黑方

紅方

11. 傌二進四

注：①如改走將 6 進 1，傌六進四，將 6 進 1，傌二進四，紅勝。

②如改走將 5 平 4，傌五進七，將 4 進 1，傌三進四，紅勝定。

③如改走將 6 平 5，傌二進四，將 5 退 1，傌五進六，紅勝；又如改走象 5 進 7，傌五進六，象 7 退 5（如將 6 退 1，傌六退四，紅勝）傌二進四，紅勝。

第 49 局　（紅先勝）

1. 炮六退五	馬 6 進 8①	2. 傌七退六	將 5 平 6②
3. 炮六平四	馬 8 進 6	4. 帥六平五	車 2 退 3
5. 傌四進二	馬 6 退 8③	6. 傌六進四	馬 8 進 6
7. 傌二退三	將 6 退 1	8. 傌四進六	馬 6 退 5
9. 傌三進二	將 6 平 5		
10. 傌二退四	將 5 平 4		
11. 炮四平六	馬 5 進 4		
12. 傌四退六	車 2 平 5④		
13. 帥五平四	車 5 平 4		
14. 前傌退五	將 4 平 5⑤		
15. 傌六進七	將 5 平 4		
16. 傌五進四	將 4 進 1		
17. 傌七退六	車 4 退 1		
18. 傌四退五	將 4 退 1⑥		
19. 傌五退六	將 4 平 5⑦		

黑方

紅方

20. 前傌進七　將5進1⑧　　21. 傌六進五　後卒平6
22. 傌五進三　將5平4⑨　　23. 傌七退九　將4退1
24. 帥四平五　卒7平6　　　25. 傌九退七　後卒平5
26. 相七進五　將4平5　　　27. 帥五平六　卒2進1
28. 傌七進五　卒2平3　　　29. 傌五進七

注：①如改走馬6退8，傌七退六，將5進1，傌四退五，馬8進6，傌六退四，將5退1，炮六平五，馬6進5，傌四進三，將5退1，傌三退五，將5平6，前傌進六，將6進1，傌五進三，將6平5，傌六退五，紅勝。

②如改走將5進1，傌四進五，車2退3，傌五退七，紅勝。

③如改走馬6進8，傌二退三，將6退1，傌六進四，馬8進6（如馬8退6，紅勝參考正著法）傌四進二，紅勝。

④如改走車2平4，前傌退七，車4退1，傌七進八，將4進1，傌六進八，紅勝。

⑤如改走車4退1，傌五退六，以下紅勝參考正著法。

⑥如改走將4進1，傌五退六，後卒平6（如將4平5，後傌進四，將5平4，帥四平五，後卒平6，傌四退六，卒6進1，後傌進七，卒7進1，傌七進八，將4退1，傌六進八，紅勝），帥四平五，卒7平6，後傌進七，後卒平5，相七進五，將4平5，傌七進六，卒2進1，前傌進四，將5平4，傌六進八，卒2進1，傌八進七，紅勝。

⑦如改走後卒平6，帥四平五，卒6平5（如卒6進1，後傌進七，卒7進1，傌七進八，將4進1，傌六進八，紅勝），相七進五，將4平5，前傌進七，將5進1，傌六進

四，卒7平6，傌四進三，將5平4，相五進三，卒2進1，傌七退九，卒2平3，傌九退七，將4退1，傌七進八，將4進1，傌三進四，紅勝。

⑧如改走將5平4，傌六進五，後卒平6，傌五進四，將4進1，傌七退六，卒2進1，帥四平五，卒6平5，相七進五，卒7平6，相五進七，卒2平3，傌六進八，紅勝。

⑨如改走將5平6，傌七退五，卒6進1，帥四平五，卒7進1，傌五進六，將6進1，傌三退四，紅勝定。

第 50 局　（紅先勝）

1. 傌一進二	將6進1	2. 傌三退四	馬5退4
3. 傌四進六	將6平5	4. 傌二退一	士5進6①
5. 傌一退三	將5退1	6. 傌三退五	象3進5②
7. 傌五進六	將5平6③	8. 炮五平四	士6退5④

9. 後傌退四　士5進6
10. 傌四進五　將6平5
11. 炮四平五　將5平6⑤
12. 傌五進六　將6平5⑥
13. 後傌退七　將5退1⑦
14. 傌六退五　士6退5
15. 傌七進六　將5平6
16. 炮五平四　卒8平7
17. 傌五退四　士5進6
18. 傌四進三

注：①如改走馬4進2，傌

黑方

紅方

一退三，將5平4，傌三退五，將4退1，傌六進八，紅勝；又如改走士5退6，傌一進三，將5退1，傌三退四，將5進1（如將5退1，傌四進六，將5進1，前傌退四，將5進1，傌四進三，將5平4，炮五平六，紅勝），傌六退七，將5平6，傌四進六，卒8平7，傌七進五，紅勝。

　　②如改走將5平6，傌五進六，將6平5（如象3進5，紅勝參考正著法），前傌退八，將5平6（如將5退1，傌八進七，將5平6，炮五平四，士6退5，傌六進四，紅勝），炮五平四，士6退5，傌八退六，卒8平7，後傌進四，士5進6，傌四進二，紅勝。

　　③如改走將5平4，前傌進八，卒8平7（如士4進5，傌六進八，紅勝），炮五平六，紅勝；又如改走象5進7，前傌退八，將5平6（如將5退1，傌八進七，將5平6，炮五平四，士6退5，傌六進四，紅勝）炮五平四，士6退5，傌八退六，卒8平7，後傌進四，士5進6，傌四進二，紅勝。

　　④如改走將6平5，前傌退八，將5退1，傌八進七，紅勝。

　　⑤如改走將5平4，傌六退七，卒8平7（如士4進5，傌五退七，將4退1，前傌進八，將4進1，傌七進八，紅勝），傌五進四，將4平5，傌七進五，紅勝。

　　⑥如改走將6退1，炮五平四，士6退5，前傌退四，士5進6，傌四進二，士6退5，傌二退三，紅勝。

　　⑦如改走將5平4，傌六退八，卒8平7，傌七進五，紅勝。

第 **51** 局 （紅先勝）

黑方

紅方

1. 炮八進二　將 5 進 1
2. 傌九進七　將 5 平 4
3. 傌七退五　將 4 平 5
4. 傌五進三　將 5 平 4
5. 傌三進四　將 4 平 5①
6. 炮八退一　將 5 退 1
7. 傌四退五　士 4 進 5②
8. 炮九平五　馬 9 退 7③
9. 相五進三　包 9 退 6④
10. 炮五退三　包 9 平 5
11. 傌五進七　將 5 平 4
12. 炮八退四　將 4 進 1
13. 炮八平六　包 5 退 1
14. 傌七退六　包 5 平 4
15. 傌六進八　包 4 平 3
16. 傌八進七　卒 3 平 4
17. 炮五平六

注：①如改走將 4 進 1，炮八退二，紅勝定。

②如改走前卒平 6，炮八進一，將 5 進 1（如士 4 進 5，炮九進一，紅勝），傌五進七，紅勝。

③如改走將 5 平 4，炮五平七，將 4 平 5，炮七退二，將 5 進 1，傌五進七，紅勝。

④如改走包 9 退 8，炮八平一，將 5 進 1，傌五進三，紅勝；又如改走卒 7 平 6，帥四進一，包 9 平 5，帥四平五，前卒進 1，帥五退一，紅勝定。

第 **52** 局 （紅先勝）

黑方

紅方

1. 傌八進六	士4進5
2. 炮八進二	士5進4①
3. 傌六進四	將5進1
4. 炮八退一	將5進1
5. 傌四進二②	士4退5③
6. 傌二退三	將5平4
7. 傌三退五	將4平5
8. 傌五進七	將5平4
9. 炮八退一	卒7進1
10. 炮九退一	

注：①如改走將5平4，傌六進八，卒7進1，炮九進一，紅勝。

②如改走傌四退五，馬7退6，以下紅方難以取勝。

③如改走馬7退6，傌二退三，將5平6，炮八退一，士4退5，炮九退一，紅勝。

第 **53** 局 （紅先勝）

1. 傌九進八	將4平5①	2. 傌八退六	將5平4
3. 炮四退三	士6進5	4. 炮四平六	士5進4
5. 傌六進八	將4平5	6. 炮六平五	象5進3
7. 炮二退三	將5退1	8. 傌八進九	將5進1②
9. 傌九退七	將5平4	10. 炮二平六	將4平5

11. 傌七退五　將5進1

12. 炮六平五

注：①如改走將4進1，炮四退一，象5進3，炮二退二，紅勝。

②如改走馬9進8，傌九退七，將5進1，傌七退五，將5平4，炮二平六，士4退5，炮五平六，紅勝。

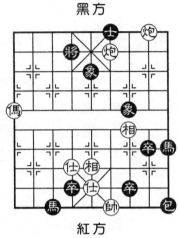

黑方

紅方

第 54 局 （紅先勝）

1. 傌五進七　將4平5	2. 傌七進八　士5退4
3. 炮四平七　將5進1①	4. 傌八退七　將5平4
5. 炮九退一　將4進1	6. 炮九退一　將4退1

7. 傌七退五　將4平5

8. 炮七退三　象9進7②

9. 炮七平五　象7退5

10. 傌五進三　將5平4

11. 傌三進四　將4進1

12. 炮五平八　象5進3

13. 炮九平七　馬9進7

14. 炮八進二

注：①如改走馬9進7，傌八退七，士4進5，炮七進一，紅勝。

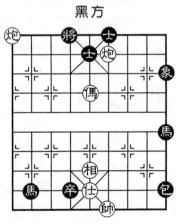

黑方

紅方

②如改走將 5 退 1，炮九進
二，士 4 進 5，炮七進四，紅
勝。

第 55 局 （紅先勝）

黑方

紅方

1. 傌四退六　將 5 進 1
2. 傌六進七　將 5 平 4①
3. 傌七退八　將 4 平 5
4. 傌八退六　將 5 平 4②
5. 炮七退一　將 4 進 1③
6. 炮九退二　馬 7 退 5　　7. 炮七平六　將 4 平 5
8. 傌六進七　將 5 平 4　　9. 炮九退四　馬 2 退 3④
10. 炮九平六　馬 3 退 4　　11. 傌七退六　將 4 平 5
12. 後炮平五

注：①如改走將 5 進 1，炮九退二，後包平 8，炮七進
一，紅勝。

②如改走將 5 進 1，炮九退二，將 5 平 4，炮七進一，
將 4 退 1，炮七退二，士 6 進 5（如將 4 退 1，炮七平六，將
4 平 5，傌六進七，將 5 平 4，炮九平六，紅勝），傌六進
八，將 4 退 1，炮七進四，後包平 8，炮九進二，紅勝。

③如改走士 6 進 5，傌六進八，將 4 退 1，炮七進四，
紅勝。

④如改走卒 5 進 1，炮六退三，後包平 8，炮九平六，
紅勝。

第 56 局　（紅先勝）

黑方

紅方

1. 傌四進三　將5平4
2. 炮二平六　士4退5
3. 炮九退二　將4進1
4. 傌三退四　士5進6
5. 傌四退六　將4平5
6. 傌六進七　將5平4①
7. 傌七退五　將4退1②
8. 傌五退七　將4進1③
9. 傌七進八　將4平5④

10. 傌八進七　將5平6
11. 炮九進一　車7進1
12. 帥六進一　車7平3
13. 炮六平八　車3退9
14. 炮八進四

注：①如改走將5退1，炮六進五，車7進一，帥六進一，卒2進1，炮九進二，紅勝。

②如改走將4進1，炮六平八，車7進1，帥六進一，卒2平3，炮八進三，紅勝。

③如改走將4平5，傌七進六，將5進1，傌六進七，將5平6，炮九進一，車7進1，帥六進一，車7平3，炮六平八，車3退9，炮八進四，紅勝。

④如改走將4退1，傌八退六，將4平5，傌六進七，將5進1，炮九進一，紅勝。

第 57 局 （紅先勝）

黑方

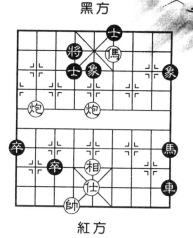

紅方

1. 炮五退一	象 5 進 3
2. 傌四退五	象 3 退 5①
3. 傌五進三	象 5 進 3②
4. 炮八進一	將 4 退 1
5. 傌三退五	車 9 進 1③
6. 帥六進一	卒 3 進 1
7. 帥六進一	車 9 平 2
8. 炮八平六	士 4 退 5
9. 傌五進六	士 5 進 4
10. 傌六退四	士 4 退 5
11. 炮五平六	

注：①如改走將 4 退 1，炮八進一，卒 3 進 1（如象 3 退 5，傌五進七，將 4 進 1，炮八平六，士 4 退 5，炮五平六，紅勝），炮八平六，士 4 退 5，傌五進六，士 5 進 4，傌六退四，士 4 退 5，炮五平六，紅勝。

②如改走將 4 退 1，炮八平六，士 4 退 5，傌三退四，車 9 進 1，帥六進一，卒 3 進 1，帥六進一，車 9 平 2，傌四進六，士 5 進 4（如將 4 平 5，傌六進七，將 5 平 4，炮五平六，紅勝），傌六進四，士 4 退 5，炮五平六，紅勝。

③如改走象 3 退 5，傌五進七，將 4 進 1，炮八平六，士 4 退 5，炮五平六，紅勝。

象棋殘局精粹

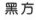

第 **58** 局 （紅先勝）

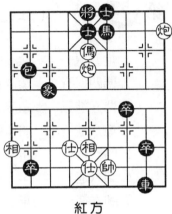

黑方

1. 炮一平三　將5平4
2. 傌五退七　士5進6
3. 炮三進一　士6進5
4. 傌七進八　將4進1
5. 炮三平九　包2平3
6. 傌八退七　將4進1①
7. 傌七進八　將4平5
8. 炮九退六　卒7平6
9. 炮九平五　卒6平5
10. 前炮平三　卒5進1
11. 炮三進一

紅方

注：①如改走將4退1，傌七進八，將4進1，炮九退一，紅勝。

第 **59** 局 （紅先勝）

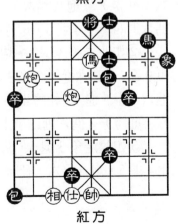

黑方

1. 炮八平五　士6進5
2. 傌五進七　將5平6
3. 炮六進一　馬8進7①
4. 炮六平四　馬7退6
5. 炮四進二　卒6平5②
6. 炮五平四　士5進4
7. 前炮平二　士6退5

紅方

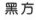
象棋輕鬆學 **3**

象棋殘局精粹

8. 炮二退四　卒7進1　　9. 炮二進一　象9進7

10. 炮二平九　卒5進1　　11. 帥五平四　卒4進1

12. 炮九平四

注：①如改走士5進4，炮六平四，士6退5，炮五退一，卒6進1，炮五平四，紅勝。

②如改走卒4進1，帥五進一，卒6平5，帥五進一，以下紅多子勝定。

第 60 局　（紅先勝）

1. 炮九平六　將4平5

2. 傌八進七　將5退1

3. 傌七退六　將5進1

4. 後炮平五　象5退7①

5. 炮六平五　將5平4

6. 後炮平八　將4平5②

7. 傌六進七　將5平4

8. 炮五平六　馬2退3

9. 炮六退三　卒7進1

10. 炮八平六

黑方

紅方

注：①如改走將5平6，炮六平四，士6退5，炮五平四，紅勝。

②如改走將4進1，炮五平六，馬2退3，炮六退三，卒7進1，炮八平六，紅勝。

第 61 局 （紅先勝）

黑方

紅方

1. 傌五退三①	士6進5
2. 傌三進四	將5平6
3. 炮二平四	前馬退6
4. 傌四進二	將6平5
5. 炮五進一	馬6退8
6. 炮四平五	馬8退7
7. 仕四退五	卒7進1
8. 帥四進一	卒4平5
9. 帥四進一	車3退1
10. 相七進五	車3平5
11. 前炮退四	卒3平4
12. 後炮進五	馬7進5
13. 炮五進二	卒4平5
14. 傌二退四	將5平6
15. 炮五平四	

注：①如改走炮二平五，卒7平6，帥四平五，卒4進1，帥五平六，車3平4，帥六平五，卒6進1，帥五平四，車4進1，黑勝。

第 62 局 （紅先勝）

黑方

紅方

1. 傌五進三	將6進1
2. 炮九退一	士5退4①
3. 炮八進四	將6進1

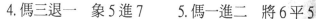

4. 傌三退一　象5進7　　　5. 傌一進二　將6平5

6. 傌二退三　將5平6　　　7. 炮八退一　士4退5②

8. 傌三退五　將6平5　　　9. 炮九退四　卒4平5

10. 炮九平五　馬4退5　　11. 傌五進六

注：①如改走將6進1，傌三退四，包1進1，炮八平四，紅勝。

②如改走象7退5，傌三進二，將6退1，炮八進一，紅勝。

第 63 局 （紅先勝）

1. 炮三平二　將6進1　　　2. 炮一退一　將6進1

3. 傌三退四　象5進7　　　4. 炮一退四　將6退1

5. 炮一平四　士5進6　　　6. 炮二退二　卒3進1①

7. 傌四進五　將6平5　　　8. 炮四平五　將5平4

9. 炮五進一　士4退5

10. 炮五平六　士5退4②

11. 傌五進七　將4平5

12. 炮二平八　將5平6

13. 炮……

14. 炮八平四

注：①如改走卒2進1，傌四進五，將6平5，炮二平五，將5平4，炮四平六，士4退5，炮五平六，紅勝。

②如改走將4進1，傌五退

黑方

紅方

象棋殘局精粹

四，卒2進1，炮二平六，紅勝。

第 64 局 　（紅先勝）

1. 傌二退四　　　包9退5①
2. 炮二退三　　　士5進6
3. 傌四進六　　　包9平4
4. 炮二平六　　　將4進1
5. 後炮進二　　　將4平5
6. 後炮平五②　　象5退7③
7. 傌六進七　　　將5退1
8. 炮六平五　　　將5平4　　　9. 後炮平六　　將4平5
10. 炮六平八　　　將5平4　　11. 炮五平六　　卒2進1
12. 傌七退六

紅方

注：①如改走包9退4，炮二退三，將4平5，傌四進三，將5平4，炮二平六，紅勝；又如改走將4平5，傌四進三，將5平4，炮二退三，象5進7，炮二進一，卒6進1，仕五退四，車3退1，帥六退一，包9平4，仕六退五，車3進1，帥六進一，卒2平3，炮二平六，紅勝。

②如改走前炮平五，象5進3，紅方無法取勝。

③如改走將5平6，炮六平四，士6退5，炮五平四，紅勝。

第 65 局 　（紅先勝）

1. 傌一進二　將6平5　　　2. 傌二退三　將5平4

3. 傌三退五　將4退1

4. 炮四平六　士5進6

5. 傌五進四　將4平5

6. 傌四退六　將5進1

7. 傌六進七　將5平4

8. 炮八退六　卒2平3

9. 炮八平六　前卒平4

10. 前炮平五　卒4平5

11. 炮六進四　後炮平8

12. 炮五平六

黑方

紅方

注：①如改走將5平6，傌
三退五，將6退1，炮八平四，紅勝。

第 66 局 （紅先勝）

1. 炮九進三　將5進1

2. 傌七退六　將5平6

3. 炮八平四　士6退5

4. 炮九退一　卒7進1

5. 炮九平七　象5進7①

6. 傌六退五　將6進1②

7. 傌五進四　卒7平6

8. 傌四進六　卒6平5

9. 炮七退一　象7退5

10. 傌六退五　將6退1

11. 傌五進三　將6退1

黑方

紅方

象棋殘局精粹

263

12. 炮七進二

注：①如（一）、卒2平3，傌六退四，卒7平6，傌四退二，卒6平5，傌二進三，將6進1（如將6退1，炮七進一，紅勝），傌三退四，紅勝；（二）、卒7進1，炮四進二，卒2平3，傌六退四，紅勝；（三）、將6退1，傌六進四，卒7平6，傌四進二，將6平5，炮七進一，紅勝；（四）、象9進7，傌六退五，將6退1（如將6進1，炮四進三，紅勝定），炮七進一，將6進1，傌五進四，士5進6，傌四進二，將6平5，傌二進三，紅勝。

②如改走卒2平3，傌五進四，卒7平6，傌四進二，紅勝；又如改走將6退1，炮七進一，將6進1，傌五進四。卒7平6，傌四進二，紅勝。

第 67 局 （紅先勝）

1. 炮六平四　將6進1
2. 炮二進一　將6退1
3. 傌三進二　將6退1①
4. 炮二平一　象3進5②
5. 炮四進三　將6平5
6. 炮一進二　士5退6
7. 傌二退三　士6進5
8. 炮四進一　象5退7
9. 炮四退四　象7進9③
10. 炮四平五　士5進6
11. 炮一退三　將5進1

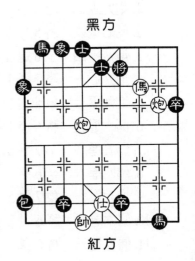

黑方

紅方

12. 傌三進四　馬2進3④　　13. 炮一平五　將5平6

14. 前炮平四　將6平5　　15. 傌四退六　馬3進4

16. 傌六退五　馬4退5　　17. 傌五進七

注：①如改走將6進1，炮四平三，卒6平5，炮三進二，紅勝。

②如改走將6平5，炮一進二，士5退6，傌二退三，士6進5，炮四進四，紅勝。

③如改走士5退6，炮四平三，卒6平5，炮三進四，紅勝；又如改走象7進5，炮四平五，卒6平5，傌三進二，紅勝。

④如改走包1退5，炮一平五，將5平6，後炮平四，將6平5，傌四退五，將5進1，炮四平五，紅勝；又如改走，將5退1，傌四退五，士6退5，傌五進三，將5平6，炮五平四，卒6平5，炮九平六，紅勝。

第 68 局　（紅先勝）

1. 炮九進三　象3進5

2. 傌五進七　將4進1

3. 傌七進八　將4進1

4. 炮八進一　象5退3

5. 炮九平七　將4退1

6. 炮七退一　將4退1

7. 炮七平九　象7退5①

8. 炮八平一　包9平8

9. 炮一平二　士5進6②

黑方

紅方

10. 炮二進二　士6進5　　11. 炮九進一　象5退3

12. 炮二平七　將4進1　　13. 炮七退二　將4進1

14. 炮九退二

注：①如改走將4平5，炮九進一，士5退4，傌八退七，士4進5，炮八進二，紅勝。

②如改走將4平5，炮二進二，象5退7，仕五進六，卒3平4，炮九進一，紅勝。

第 69 局 （紅先勝）

1. 炮九進三　象3進5　　2. 傌五進七　將4進1

3. 傌七進八　將4進1　　4. 炮八進一　象5退3

5. 炮九平七　將4退1　　6. 炮七平二　將4進1

7. 炮二退一　將4平5①　　8. 傌八退七　士5進4

9. 傌七退六　將5退1　　10. 傌六進四　將5平6②

11. 炮二退四　士4退5

12. 炮二平四　士5進6

13. 傌四進六　將6平5

14. 傌六進七　將5平4

15. 炮四平六　卒3進1

16. 炮六進一　卒4平5

17. 炮八平六

注：①如改走士5退4，炮二平九，將4平5，傌八退七，紅勝。

②如改走將5退1，炮二進

黑方

紅方

一，士6進5，傌四進三，將5平4，炮二退三，士5進6，炮二平六，士4退5，炮八平六，紅勝；又如改走將5平4，炮八退一，將4退1，炮八平六，士4退5（如將4平5，傌四進三，紅勝）傌四進六，紅勝。

第 70 局　（紅先勝）

1. 炮九進三	象3進5		2. 傌五進七	將4進1
3. 傌七進八	將4進1		4. 炮八進一	象5退3
5. 炮九平七	將4退1		6. 炮七退一	將4退1
7. 炮八平九	象7退5①		8. 炮七平六	將4平5
9. 炮九進二	士5退4		10. 傌八退七	士4進5
11. 炮六進一	象5退3		12. 炮六退三	象3進1②
13. 炮九退五	卒3進1		14. 炮九退二	卒3平4
15. 炮九平五	士5進4③		16. 炮五進三	將5進1
17. 傌七進六	將5退1④			
18. 傌六退五	士4退5			
19. 傌五進三	將5平4			
20. 炮五平六				

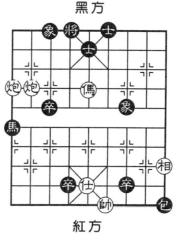

黑方

紅方

注：①如改走將4平5，炮九進二，士5退4，傌八退七，士4進5，炮七進一，紅勝。

②如改走士5退4，炮六平七，卒4平5，炮七進三，紅勝；又如改走象3進5，炮六平五，卒4平5，傌七進八，紅

勝。

③如改走後卒平 5，炮六平二，卒 4 平 5，炮二進三，紅勝。

④如改走前卒平 5，傌六退五，將 5 進 1，炮六平五，紅勝。

第 71 局 　（紅先勝）

1. 傌二退四	將 5 平 4①	2. 傌四退五	將 4 平 5②
3. 傌五進六	將 5 退 1	4. 炮二進四	象 5 退 7③
5. 炮六平三	將 5 平 4	6. 炮三進六	將 4 進 1
7. 炮二退六	將 4 進 1④	8. 炮二平六	將 4 平 5
9. 傌六退四	將 5 退 1⑤	10. 傌四進三	將 5 平 4⑥
11. 炮三退四	將 4 退 1⑦	12. 傌三進四	象 3 退 5⑧
13. 傌四退五	將 4 進 1	14. 傌五進四	將 4 平 5
15. 炮六平五	卒 8 進 1		
16. 炮三平五			

注：①如改走將 5 退 1，炮二進一，卒 8 進 1，傌四進三，將 5 平 4，炮二平六，紅勝。

②如改走士 6 進 5，炮二進一，將 4 退 1，傌五進六，士 5 進 4（如將 4 平 5，傌六進七，將 5 平 4，炮二平六，紅勝），傌六進四，士 4 退 5，炮二平六，紅勝。

黑方

紅方

③如改走士6進5，傌六進七，將5平4，炮二退三，卒8進1，炮二平六，紅勝。

④如改走士6進5，傌六進八，將4進1，炮二進四，卒8進1，炮三退二，紅勝。

⑤如改走將5平4，炮三退二，將4退1，傌四進六，紅勝。

⑥如改走將5進1，炮三平二，將5平4（如士6進5，傌三退四，將5平4，炮二退三，紅勝定），炮二退二，將4退1，傌三進四，將4平5，炮六平五，卒8進1，炮二平五，紅勝。

⑦如改走將4進1，傌三進四，卒8進1，炮三平六，紅勝。

⑧如改走將4平5，炮六平五，卒8進1（如將5進1，炮三平五，紅勝），傌四退五，紅勝。

第 72 局 （紅先勝）

1. 炮二平八	士5進4①
2. 傌五進六	將5進1
3. 傌六退四	將5平6②
4. 炮八退一	將6進1③
5. 炮九退二	馬8進7④
6. 傌四進六	象7進5
7. 傌六退五	將6退1
8. 傌五進三	將6平5
9. 炮八平五	象5進7

黑方

紅方

10. 炮九平五

注：①如改走士5進6，傌五進六，將5進1，傌六進七，將5平6（如將5進1，炮八進一，馬8進7，炮九退二，紅勝），炮八進二，馬8進7，炮九退一，紅勝。

②如改走將5進1，炮九退二，將5平6，傌四進六，象7進5，傌六退五，將6退1，傌五進三，將6平5，炮八平五，象5進7，炮九平五，紅勝。

③如改走士6進5，傌四進二，將6進1，炮八進二，馬8進7，炮九退二，紅勝。

④如改走卒5平4，傌四進六，象7進5，傌六進五，將6退1，炮九進一，將6平5，傌五退七，紅勝。

第 73 局　（紅先勝）

1. 炮九平三　　士6進5①
2. 炮三平四　　士5進6
3. 傌四進二　　將6平5
4. 傌二進三　　將5進1②
5. 炮八平二　　士6退5
6. 炮二進一　　士5退6
7. 傌三退一　　士6進5③
8. 炮四平三　　將5平6
9. 傌一進三　　將6退1
10. 炮三平四　　士5退6
11. 炮二退三　　卒5平4④
12. 傌三退二　　將6平5

黑方

紅方

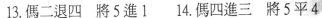

13. 傌二退四　將5進1　14. 傌四進三　將5平4

15. 炮二平六　將4退1　16. 傌三退四　卒6平5

17. 炮四平六

注：①如改走將6進1，炮三平四，將6平5，傌四進三，將5退1，炮八平二，卒6平5，炮二進二，紅勝。

②如改走將5退1，炮八平二，士6退5，炮四平五，將5平6（如士5退6，炮二平五，紅勝），炮二平四，卒6平5，傌三退四，紅勝。

③如改走將5退1，傌一退三，將5平6（如將5退1，炮二進二，士6進5，炮四進四，紅勝），炮二退一，將6進1，炮四退一，卒6平5，傌三退四，紅勝。

④如改走卒6平5，傌三退二，將6平5，傌二退四，將5進1，傌四進三，將5平6，炮二平四，紅勝。

第 74 局　（紅先勝）

1. 傌九進七　將5平6

2. 炮六平四　包5平6

3. 傌七退六　將6平5

4. 炮八平四　士5進4①

5. 傌六進四　將5進1

6. 後炮平五　象5進3

7. 傌四進三　將5退1

8. 炮四平二　將5平6②

9. 炮五平四　馬8退7

10. 傌三退四　後馬退6

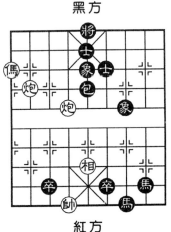

黑方

紅方

象棋殘局精粹

271

11. 炮二平四

注：①如改走將 5 平 4，後炮平六，士 5 進 4（如將 4 平 5，傌六進七，將 5 平 4，炮四平六，紅勝），傌六進四，士 4 退 5，炮四平六，紅勝。

②如改走將 5 平 4，傌三退四，卒 6 平 5，炮二平六，士 4 退 5，炮五平六，紅勝。

第 75 局 （紅先勝）

1. 炮九平六	將 4 退 1	2. 傌四進六	包 5 平 4
3. 傌六進七	將 4 平 5	4. 炮六平五	將 5 平 6
5. 傌七進六	將 6 退 1	6. 前炮平四	士 6 退 5①
7. 傌六退四	包 4 平 6②	8. 傌四進二	包 6 平 5
9. 炮四平一	包 5 平 9	10. 傌二退三	將 6 進 1
11. 炮五平四	馬 9 退 8	12. 傌三退二	將 6 退 1③
13. 傌二進四	將 6 平 5④		
14. 傌四進三	將 5 平 4		
15. 炮四平六	卒 3 平 4		
16. 炮一平六			

注：①如改走將 6 平 5，傌六退五，士 6 退 5，傌五進三，將 5 平 4，炮四平六，包 4 平 5，炮五平六，紅勝。

②如改走士 5 進 6，傌四退六，士 6 退 5，炮五平四，紅勝。

黑方

紅方

③如改走士5進4，偽二進三，將6進1，偽三退四，紅勝。

④如改走包9平6，偽四進六，包6平5，炮一平四，紅勝。

第 76 局　（紅先勝）

1. 炮五平六	士4退5	2. 偽八進六	士5進4
3. 偽六進四	士4退5	4. 炮一進五	車8退6
5. 偽四退五	將4進1	6. 偽五進七	將4退1
7. 偽七退五	將4進1	8. 炮一退一	車8進1①
9. 偽五進四	將4退1	10. 炮一進一②	車8退1
11. 偽四退六	士5進4③	12. 偽六進八	士4退5
13. 偽八退七	將4進1	14. 炮一退一	車8進1
15. 偽七退五	將4退1	16. 炮一進一	車8退1
17. 偽五進四	將4進1		
18. 炮一退一	車8進1		
19. 偽四退六			

注：①如改走士5進6，偽五進四，將4進1，偽四退六，紅勝。

②如改走偽四進二，卒3進1，黑勝定。

③如改走將4平5，偽六進七，將5平4，偽七退八，將4進1，炮一退一，車8進1，偽

黑方

紅方

象棋殘局精粹

八退六，紅勝。

第 77 局 （紅先勝）

1. 傌八進六　象 3 退 5　　2. 傌六退五　將 6 退 1
3. 傌五進三　將 6 退 1①　4. 傌三進二　將 6 進 1②
5. 炮七平一　將 6 平 5　　6. 炮一進一　將 5 退 1
7. 傌二退四　將 5 進 1　　8. 炮八平二　象 5 退 3
9. 傌四進三　將 5 平 6③　10. 炮二進五　將 6 退 1
11. 炮一進一　將 6 進 1　12. 傌三退二　將 6 平 5
13. 傌二退四　將 5 平 6④　14. 炮一退五　卒 7 進 1⑤
15. 炮一進一　將 6 進 1⑥　16. 炮一平四　將 6 平 5
17. 傌四進三　將 5 平 6　　18. 炮二退二　車 3 進 1
19. 帥六進一　馬 1 進 2　　20. 炮二平四

注：①如改走將 6 平 5，炮八平五，象 5 進 3，炮七平
五，紅勝。

②如改走將 6 平 5，炮八平
五，士 4 進 5，傌二退四，將 5
平 6，炮五平四，紅勝。

③如改走將 5 進 1，炮二進
四，車 3 進 1，帥六進一，包 1
退 1，炮一退一，紅勝。

④如改走將 5 進 1，炮一退
二，將 5 平 6，傌四進二，紅
勝。

⑤如改走將 6 退 1，炮一平

黑方

紅方

四，將6平5，傌四進三，將5平6，炮二退二，卒7進1，
炮四進一，車3進1，帥六進一，馬1進2，炮二平四，紅
勝定。

　　⑥如改走士4進5，傌四進二，將6退1，炮二進一，
車3進1，帥六進一，馬1進2，炮一進四，紅勝。

第 78 局 （紅先勝）

黑方

紅方

1. 傌二進三　將6退1
2. 傌三進二　將6平5
3. 炮四平三　士5進4
4. 炮三進三　將5進1
5. 炮一退一　將5退1
6. 傌二退四　將5平6
7. 炮三退三　後包進1
8. 炮三平四　後包平6
9. 炮四進二　卒5平4①
10. 帥六平五　後卒平5
11. 炮四退六　卒5平6
12. 傌四退二　卒6平5
13. 炮四進三　將6進1　　14. 傌二進三　將6退1
15. 炮一退二　馬1進2　　16. 炮一平四

　　注：①如改走將6平5，炮四平二，將5平6，炮二退
二，將6進1，傌四進二，紅勝。

第 79 局　（紅先勝）

1. 炮五平六　士5進4
2. 傌六進八　將4平5
3. 炮六平五　象5退3
4. 傌八進七　將5退1
5. 炮五平九　將5平4
6. 炮二退三　士4退5
7. 炮九進五　將4進1
8. 傌七退八　將4退1
9. 炮二平七　車7平5
10. 炮七進三

注：①如改走將5平4，炮五平六，士4退5，炮二退三，卒3進1，炮六進一，士5退4，傌七退八，將4平5，傌八退六，將5進1，傌六進七，將5退1，炮二平八，將5平4，傌七退六，紅勝；又如改走將5進1，炮二退三，馬9退7，炮二平五，紅勝。

第 80 局　（紅先勝）

1. 炮二平五　象5退3	2. 傌五進七　士5進6①
3. 炮六平五　將5平4	4. 後炮平九②　象3進1
5. 傌七進五　將4進1③	6. 傌五進四　將4平5④
7. 炮九平五　將5平6	8. 傌四退二　象1退3⑤
9. 傌二退三　將6退1	10. 後炮平四　將6平5⑥

11. 俥三進五　　士6退5
12. 俥五進三　　將5平4
13. 炮五平六　　卒4平5
14. 炮四平六

注：①如改走士5進4，炮六平五，將5平4，後炮平六，將4平5，俥七進五，士4退5，俥五進三，將5平4，炮五平六，紅勝。

②紅方平炮，暗藏俥七進八，將4平5，炮九平五殺。

③如改走士6進5，炮九平六，卒4平5，炮五平六，將4平5，俥五進七，將5平6，前炮平四，紅勝。

④如改走將4退1，炮九平二，將4平5，俥四退五，士6退5，俥五進三，將5平4，炮二平六，卒4平5，炮五平六，紅勝。

⑤如改走卒4平5，俥二退三，將6退1，俥三進五，將6進1，前炮平四，士6退5，炮五平四，紅勝。

⑥如改走士6退5，俥三進二，將6進1，炮五平四，紅勝。

黑方

紅方

第 81 局　（紅先勝）

1. 俥九進八　將4平5　　2. 炮九進一　馬2進4
3. 炮七進二　馬4退2　　4. 俥八退六　將5平4
5. 炮七退五　馬2進4①　6. 炮七平八　馬4進2

黑方

紅方

7. 炮八平六　　馬2退4
8. 傌六進八　　將4平5
9. 炮九平七　　卒7進1②
10. 傌八進六

注：①如改走馬2進3，炮
七平六，馬3進4，傌六進七，
紅勝；又如改走將4進1，傌六
進八，卒7進1，炮九退一，紅
勝。

②如改走馬4進5，炮六進
五，紅勝。

第 82 局 （紅先勝）

1. 炮三進二	士5退6①	2. 炮五平一	將4平5

3. 炮一進二　　將5進1
4. 傌八退七　　將5平6
5. 炮三退四　　士6進5②
6. 傌七退五　　將6退1
7. 傌五進三　　將6退1③
8. 炮三平五　　士5進6④
9. 炮一退三　　將6平5⑤
10. 炮一平五　　將5平6
11. 傌三進五　　士4進5⑥
12. 傌五進七　　馬8退7
13. 後炮平三　　士5進4

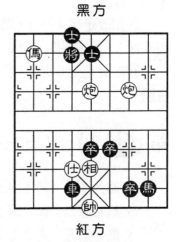

黑方

紅方

14. 炮五平四　士6退5　　15.炮三平四

注：①如改走士5進4，炮五平一，將4平5，炮一進二，將5進1（如將5退1，傌八退六，將5平6，炮三進一，卒7平6，炮一進一，紅勝），傌八進六，將5平6，炮三退一，卒7平6，炮一退一，紅勝；又如改走士5進6，炮五平一，將4平5，炮一進三，將5進1，傌八退七，將5平4，炮三退一，士6退5，炮一退一，紅勝。

②如改走將6退1，傌七進六，將6平5（如士6進5，傌六退五，將6退1，炮三進五，卒7平6，炮一進一，紅勝），傌六退五，將5進1（如將5退1，炮一進一，士6進5，炮三進五，紅勝），炮一退一，卒7平6，傌五進三，紅勝。

③如改走將6進1，炮一退一，卒7平6（如士5退6，炮三平二，卒7平6，炮二進三，紅勝），傌三進二，將6平5，炮三進三，紅勝。

④如改走士5進4，炮一退三，將6平5（如卒7平6，傌三進二，將6進1，炮一進三，紅勝），傌三進五，士4進5，傌五進三，將5平6，炮一平四，卒7平6，炮五平四，紅勝。

⑤如改走卒7平6，傌三進二，將6平5，炮一平五，紅勝。

⑥如改走將6進1，前炮平四，士6退5，炮五平四，紅勝；又如改走士6退5，前炮平四，卒7平6，炮五平四，將6平5，傌五進三，紅勝。

黑方

紅方

第 83 局　　（紅先勝）

1. 傌四進三	將5平4
2. 後炮平六	士4退5
3. 傌三退四	包1退4①
4. 炮二平九	將4平5②
5. 傌四進三	將5平4
6. 炮九退一	將4進1
7. 傌三退四	士5進6
8. 傌四退五	將4平5
9. 傌五進六	將5平6③

10. 炮六平四　士6退5

11. 傌六進四

注：①如改走將4平5，炮二進一，象5退7，傌四進六，紅勝。

②如改走將4進1，炮九退一，士5進6，傌四退五，將4平5，傌五進六，將5平6（如將5退1，傌六進七，將5平4，炮九平六，紅勝），炮六平四，士6退5，傌六進四，紅勝。

③如改走將5退1，傌六進七，將5進1，炮九進一，紅勝。

第 84 局　　（紅先勝）

1. 傌四進五	將4進1	2. 傌五退三	將4平5①
3. 炮六平二	士5退4②	4. 傌三進五	將5退1
5. 炮一退二	象1退3③	6. 炮一平五	象3進5
7. 傌五進三	將5平4④	8. 傌三進四	將4進1

9. 炮二進一　象 5 進 7

10. 炮五進二

注：①如改走象 1 退 3，傌
三進四，象 3 進 5，傌四退五，
將 4 退 1，傌五進六，紅勝；又
如改走將 4 退 1，炮六平二，士
5 進 6（如士 5 進 4 或士 5 退 4，
紅勝參考正著法和注②），傌三
進五，將 4 平 5，炮二進二，馬
1 進 3，傌五進四，將 5 退 1，炮
一進二，士 6 進 5，炮二進一，紅勝。

②如改走士 5 進 4，傌三進五，將 5 退 1，炮一退二，
象 1 退 3（如將 5 退 1，炮二進三，士 6 進 5，炮一進四，紅
勝），炮一平五，象 3 進 5，傌五進三，將 5 平 4（如將 5
平 6，炮二平四，馬 1 進 3，炮五平四，紅勝），炮二平
六，士 4 退 5，炮五平六，紅勝。

③如改走將 5 進 1，炮二進一，馬 1 進 3，傌五進三，
紅勝；又如改走將 5 退 1，炮二進三，士 6 進 5，炮一進
四，紅勝。

④如改走將 5 平 6，炮五平四，馬 1 進 3，炮二平四，
紅勝。

第 85 局 （紅先勝）

1. 炮二進二　將 6 退 1

2. 傌四進二　象 5 進 7①

3. 傌二進三　將 6 進 1

4. 炮五平四　馬 4 進 6

5. 傌三退二　　將6退1

6. 傌二退四　　士5進4②

7. 傌四進六　　士6退5

8. 傌六退四　　士5進6③

9. 傌四進二　　士6退5

10. 傌二進三　　將6進1

11. 炮二退三　　士5退6

12. 傌三退二　　將6進1

13. 傌二退四　　將6平5

14. 傌四進三　　將5平6

15. 炮二平四

（position diagram - black side top, red side bottom）

黑方

紅方

注：①如改走士5退4，炮五平四，士6退5，傌二退四，士5進6，炮二退三，將6進1（如卒6平5，傌四進六，士6退5，炮二平四，紅勝），傌四進六，將6平5，炮四平五，象5進7（如將5平4，炮二平六，將4進1，炮五平六，紅勝），傌六退五，象7退5，炮二平五，將5平6（如象5進7，傌五進三，紅勝），後炮平四，士6退5，炮五平四，紅勝。

②如改走將6平5，傌四進二，卒6平5，炮四平五，將5平6，傌二進三，將6進1，炮五平四，紅勝。

③如改走將6平5，傌四進三，將5平6，炮二退三，卒6平5，炮二平四，紅勝。

第86局　（紅先勝）

1. 傌四進二　　將6平5　　　　2. 傌二進四　　將5退1

3. 傌四退六　將5進1

4. 炮四平二　將5平6①

5. 傌六退五　象5進3②

6. 傌五進三　將6平5

7. 傌三進二　將5退1③

8. 傌二退四　將5進1

9. 傌四進三　將5平6

10. 炮二進四　將6退1

11. 炮一進一　將6進1

12. 傌三退二　將6平5

13. 傌二退四　將5平6④

14. 炮一退七　將6進1⑤

15. 炮一平四　將6平5

16. 傌四進三　將5平6

17. 炮二退五　卒6平5

18. 炮二平四

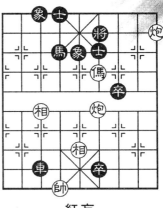

黑方

紅方

注：①如改走象5進3，炮二進四，將5進1，傌六退五，士6退5，傌五進三，將5平6，炮二退一，卒6平5，炮一退一，紅勝；又如改走象5退7，炮二進四，將5進1，傌六退八，士6退5，傌八進七，將5平6，傌七退六，將6平5，傌六退四，將5平6，炮二退六，將6退1（如車3退2，炮二平四，車3平6，傌四進六，將6平5，傌六進七，紅勝），炮二平四，士5進6，傌四進六，士6退5，炮一退五，士5進4，傌六退四，將6平5，傌四進三，將5退1（如一、將5平6，炮一進五，卒6平5，炮四進六，紅勝；二、將5進1，炮一平二，卒6平5，炮二進四，紅勝），炮一進六，象7進9，炮四平二，卒6平5，炮二進七，紅勝。

②如改走士6退5，傌五進三，將6退1，炮二進五，卒6平5，炮一進一，紅勝；又如改走將6平5，炮二進四，將5退1，傌五進四，將5平6，炮二退二，將6進1，傌四進二，紅勝。

③如改走將5進1，炮二進三，士6退5，炮一退一，紅勝。

④如改走將5進1，炮一退二，卒6平5，炮二退一，紅勝。

⑤如改走車3退2，炮一平四，車3平6，傌四進三，紅勝。又如改走士4進5，傌四進二，將6退1，炮二進一，卒6平5，炮一進七，紅勝。

第 87 局　（紅先勝）

1. 傌六進八　將4平5	2. 炮二進三　馬1退2
3. 傌八退六　將5平4	
4. 炮二平六　馬2退4	
5. 傌六進七　馬4退3①	
6. 炮九平六　馬3進4②	
7. 前炮平八　馬4退3③	
8. 炮八進二　將4進1	
9. 炮八退一　馬3進2④	
10. 傌七退八　將4退1	
11. 傌八退六　士5進4	
12. 傌六進四　士4退5	
13. 炮八平六　士5進4	

黑方

紅方

14. 前炮平三　士4退5　　15. 炮三退四　士5進6

16. 炮三平六

注：①如改走士5進4，炮九進二，將4進1，炮九退三，卒3進1，傌七退八，將4退1，傌八退六，馬9進7，傌六進四，士4退5，炮九平六，紅勝。

②如改走將4平5，前炮平八，將5平6（如將5平4，炮八進二，紅勝參考正著法），炮六平四，將6平5，炮八進二，紅勝。

③如改走馬4進6，炮六平九，馬9進7，炮八進二，將4進1，傌七退八，將4退1，炮九進四，紅勝。

④如改走將4進1，炮八退四，馬9進7，炮八平六，紅勝；又如改走將4退1，炮六平九，馬3進4，炮九進四，將4進1，傌七退八，將4進1，炮九退二，紅勝。

第 88 局 （紅先勝）

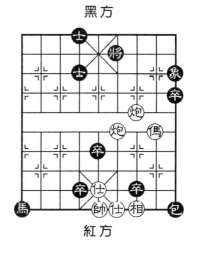

黑方

紅方

1. 傌二進四　將6平5
2. 傌四進三　將5進1①
3. 炮三平二　士4退5
4. 炮二進二　士5進6
5. 傌三退四　將5退1
6. 傌四進六　將5退1
7. 傌六進四　將5進1
8. 傌四退六　將5退1
9. 炮二平九　士4進5②
10. 傌六進七　將5平4

11. 炮四平六　包9退5　　12. 炮六進一　象9進7

13. 炮六進一　將4進1　　14. 炮九進一　將4退1

15. 炮九退四　象7退9　　16. 炮六退一　卒7平6

17. 炮九平六

注：①如改走將5平4，炮三平六，士4退5，炮四平六，紅勝。

　②如改走包9退5，傌六進七，將5平6，炮四進二，將6進1，傌七退六，卒7平6，炮九平四。

第 89 局　（紅先勝）

1. 炮二進二　將4退1　　2. 炮一進一　將4進1①

3. 傌七進五　將4平5　　4. 傌五進四　將5進1

5. 傌四退三　將5退1　　6. 傌三進一　將5平4

7. 傌一進三　士4退5②　　8. 傌三退五　士5進6③

9. 傌五退七　將4平5

10. 傌七退五　將5平4④

11. 傌五進四　將4平5

12. 傌四退六　將5平4

13. 炮一退四　將4退1⑤

14. 炮一平六　將4平5

15. 炮二進一　士6進5

16. 傌六進七　將5平4

17. 炮二退三　馬7退6

18. 炮二平六

注：①如改走士6進5，炮

二進一，將4進1，傌七進五，紅勝。

②如改走士6進5，炮一退三，馬7退6，炮一平六，紅勝。

③如改走士5退4，傌五退七，將4平5，炮一退一，包5退1，傌七進五，紅勝定；又如改走將4進1，炮一退二，士5進6，傌五進四，士6退5，炮二退一，紅勝。

④如改走將5進1，炮一退二，將5退1，炮一進一，將5進1，傌五進七，將5平4，炮一退一，士6退5，炮二退一，紅勝；又如改走馬7退6，炮一退一，將5退1，傌五進四，將5平4，炮二進一，士6進5，炮一進一，紅勝。

⑤如改走將4進1，炮二退一，將4平5，炮一進二，紅勝。

第 90 局　（紅先勝）

1.炮八進二　將4進1
2.傌六進八　將4進1
3.傌八退七　將4平5
4.炮九退二　士5退4①
5.傌七進八　將5退1
6.傌八退六　將5平6②
7.炮八退四　士6退5③
8.炮八平四　士5進4
9.傌六退五　士4退5④
10.傌五進四　士5進6

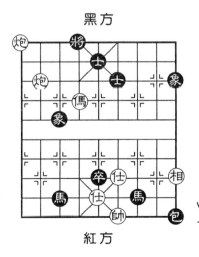

11. 俥四退六　將6平5⑤　　12. 俥六進七　將5退1⑥

13. 炮四平五　將5平6　　　14. 炮九進二　將6進1⑦

15. 俥七退五

注：①如改走士5退6，俥七進八，將5退1，俥八退六，將5平4（如將5平6，炮九進一，馬7退9，炮八退一，紅勝），炮九退二，將4進1（如將4退1，俥六進八，馬7退9，炮九進四，紅勝），炮九平六，將4平5，俥六進七，將5平4，炮八退三，馬7退9，炮八平六，紅勝。

②如改走將5平4，炮九退二，將4進1（如士4進5，俥六進八，將4退1，炮九進四，紅勝），炮九平六，將4平5，俥六進七，將5平4，炮八退三，紅勝定。

③如改走將6退1，炮八平四，將6平5，俥六進七，將5進1，炮九進一，紅勝。

④如改走將6平5，俥五進四，將5退1（如將5平4，炮四平六，士4退5，炮九平六，紅勝），炮九進二，士4進5，俥四進三，將5平6，炮九退三，紅勝定；又如改走士4進5，俥五進四，士5進6，俥四進六，將6平5，俥六進七，將5平4（如將5進1，炮四平八，馬7退9，炮八進二，紅勝），炮四平六，馬7退9，炮九平六，紅勝。

⑤如改走士6退5，炮九退一，將6退1，俥六進四，士5進6，俥四進六，士6退5，炮九平四，紅勝。

⑥如改走將5平4，俥七退五，將4進1，炮四平八，馬7退9，炮八進二，紅勝。

⑦如改走士4進5，俥七進六，紅勝。

黑方

紅方

第 91 局　（紅先勝）

1. 傌二進四	馬 3 退 5
2. 仕四進五①	馬 5 退 7
3. 相一進三	士 4 退 5②
4. 傌四進二	將 6 進 1
5. 傌二進三	將 6 退 1
6. 炮五平四	士 5 進 4
7. 傌三退二	將 6 平 5③
8. 傌二退四	將 5 平 4④

9. 炮四平六	士 4 退 5	10. 傌四退五　將 4 進 1⑤
11. 傌五進六	將 4 平 5	12. 傌六進七　將 5 平 6
13. 炮六平四	將 6 退 1	14. 炮二平四

注：①如改走相七進五，車 1 平 6，以下紅傌雙炮無法構成殺局，黑車馬卒可反攻取勝。

②如改走士 6 進 5，炮五平四，士 5 進 6，傌四進二，將 6 平 5，傌二進三，將 5 進 1，炮二進一，士 6 退 5，炮四進二，紅勝；又如改走將 6 進 1，炮五平四，將 6 平 5，傌四進三，將 5 退 1（如將 5 平 6，炮二平四，紅勝），炮二進二，紅勝。

③如改走將 6 進 1，傌二退四，將 6 平 5，傌四進三，將 5 退 1，炮二進二，紅勝。

④如改走將 5 退 1，傌四進三，將 5 平 4，炮二平六，士 4 退 5，炮四平六，紅勝。

⑤如改走馬 7 退 5，炮二平六，紅勝；又如改走將 4 退

象棋殘局精粹

289

1，傌五進六，將4平5（如士5進4，傌六進四，士4退5，炮二平六，紅勝），傌六進七，將5平4，炮二平六，紅勝。

第 92 局 （紅先勝）

1. 傌九進七	包9平4	2. 炮八平六	將5進1①
3. 炮九進六	將5進1②	4. 炮六退四	將5平6③
5. 傌七退六	將6平5④	6. 傌六退四	將5退1⑤
7. 傌四進三	將5進1⑥	8. 炮九平二	將5平4⑦
9. 炮二退一	將4退1	10. 傌三退五	將4進1
11. 炮六平四	卒4平5	12. 炮四進三	

注：①如改走士4進5，炮六退一，將5平4，炮九平六，紅勝。

②如改走將5平6，傌七退六，紅勝。

③如改走將5平4，炮九退二，卒4平5，炮九平六，紅勝。

④如改走將6退1，炮六平七，卒4平5，炮七進四，紅勝。

⑤如改走將5平4，炮九退二，卒4平5，炮九平六，紅勝。

⑥如（一）、將5退1，炮六平五，車7平5，炮九進一，

黑方

紅方

紅勝；（二）、將5平4，炮九退二，將4進1，傌三進四，紅勝定；（三）、將5平6，傌三退五，將6進1，炮九退一，卒4平5（如將6平5，傌五進七，紅勝），炮六進三，紅勝。

⑦如改走士6進5，傌三退四，將5平4，炮二退二，紅勝定；又如改走將5平6，炮六平四，將6退1，炮二退二，紅勝定。

第 93 局 （紅先勝）

1. 傌四進六　將5進1①	2. 傌六進七　將5退1
3. 炮七平八　將5平6	4. 炮八進三　士6退5
5. 傌七退六　士5退4②	6. 炮六進二　將6平5
7. 炮六平九　將5平4③	8. 炮八退三　士6進5④
9. 傌六進八　將4退1	10. 傌八進七　將4進1⑤
11. 炮八平六　士5退4	
12. 傌七退八　將4平5	
13. 傌八退六　將5退1⑥	
14. 傌六進七　將5平6	
15. 炮六平四　將6進1	
16. 傌七退六　馬8退7	
17. 炮九平四	

注：①如改走將5平6，炮七進三，馬8退7，炮六平四，紅勝。

②如改走士5進6，炮六平

黑方

紅方

七，馬8退7，炮七進三，紅勝。

③如改走將5退1，炮八進一，將5平4，傌六進四，馬8退7，炮九進二，紅勝。

④如改走將4退1，炮八平六，將4平5，傌六進七，將5進1，炮九進一，紅勝。

⑤如改走馬8退7，炮八進四，將4進1，傌七退八，將4退1，炮九進二，紅勝；又如改走將4平5，炮九進二，士5退4，傌七退九，將5進1，傌九退七，將5平6，傌七退五，將6進1，炮九退二，馬8退7，炮八進二，紅勝。

⑥如改走將5平6，炮六平四，紅勝定。

第 94 局　（紅先勝）

1. 炮八平六	將4平5
3. 炮一退三	象5進3①
4. 傌四退五	將5退1②
5. 炮六平五	士4退5③
6. 傌五進七	將5平4④
7. 傌七進八	將4進1
8. 炮一平九	象3退1
9. 炮九平六	士5進6
10. 傌八退七	將4退1⑤
11. 炮五平六	將4平5
12. 前炮平五	將5平4
13. 傌七退八	將4平5⑥

2. 傌五進四　將5進1

黑方

紅方

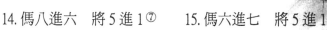

14. 傌八進六　將5進1⑦　　15. 傌六進七　將5進1
16. 炮五平八　卒4平5　　　　17. 炮八進一

注：①如改走卒4平5，炮六平五，象5進3（如將5平6，炮一平四，將6進1，炮五平四，紅勝），傌四退五，象7進5，（如將5平4，炮一平六，士4退5，炮五平六，紅勝），傌五進七，象5進7，炮一平五，紅勝；又如改走將5平6，炮六平四，將6平5，炮四平五，以下紅勝著法參考注①第一種殺法。

②此時紅方仍暗藏殺機，如不退將改走象7進5，炮一平五，象5退3，傌五進七，將5退1，傌七進五，士4退5，傌五進七，將5平4，炮五平六，紅勝。

③如改走象7進5，傌五進六，將5平4，炮一平六，紅勝。

④如改走士5進4，傌七進五，士4退5，傌五進七，將5平4，炮一平六，卒4平5，炮五平六，紅勝。

⑤如改走將4平5，炮六平五，將5平6，傌七進五，卒4平5，前炮平四，士6退5，炮五平四，紅勝。

⑥如改走士6進5，傌八進六，士5進4，傌六進五，士4退5，傌五進七，卒4平5，炮五平六，紅勝。

⑦如改走卒4平5，傌六進五，士6進5，傌五進七，將5平6，炮六平四，紅勝。

第 95 局　（紅先勝）

1. 傌二進三　將5平4　　2. 傌三退五　包4進1①
3. 炮四進二　包4平7　　4. 炮四平三②　包7平8

象棋殘局精粹

293

5. 炮一進二　　包 8 退 2

6. 傌五退七　　士 5 進 4

7. 炮三進一　　士 6 進 5

8. 炮三平二　　車 3 平 5

9. 帥五進一　　包 8 進 7

10. 帥五退一　　包 8 平 9

11. 炮一平三　　馬 1 進 3

12. 炮三進一

黑方

紅方

注：①如改走卒 7 平 6，炮一進三，將 4 進 1，炮四進二，士 5 進 6，炮一退一，紅勝；又

如改走包 4 進 4，炮四進二，包 4 平 8，炮一平三，卒 7 平 6，炮三進三，紅勝。

②如改走傌五退三，士 5 進 6，以下紅方無法取勝。

第 96 局　（紅先勝）

1. 炮一進九　　象 5 退 7

2. 傌四進三　　將 5 平 4

3. 炮三進七　　將 4 進 1

4. 傌三退五　　包 3 退 3①

5. 炮一退一　　士 5 進 6②

6. 傌五進四　　包 3 平 5③

7. 炮三平五　　將 4 退 1④

8. 炮一進一　　士 6 退 5⑤

9. 傌四退三　　將 4 進 1⑥

黑方

紅方

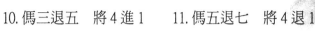

10. 傌三退五　將4進1　　11. 傌五退七　將4退1

12. 傌七進八　將4進1　　13. 炮一退一　士5退6

14. 炮五退一　士6進5　　15. 傌八退七

注：①如（一）、包3平5，傌五退七，將4進1，炮三退二，紅勝定；（二）、包3平8，傌五退七，將4進1，傌七進八，將4退1，炮三退一，士5進6，炮三平二，紅勝定；（三）、包3退1，炮一退一，士5退4（如將4進1，炮三退二，士5進6，傌五進四，士6退5，炮一退一，紅勝），炮三退一，將4進1，炮三退一，將4退1，傌五進四，將4進1，炮一退一，紅勝。

②如改走將4進1，炮三退二，士5進6，傌五進四，士6退5，炮一退一，紅勝；又如改走士5退4，炮三退一，將4進1，炮一退一，將4退1，傌五退三，將4進1，傌三進四，士4進5，炮三退一，將4退1，傌四退五，將4退1，炮一進二，紅勝。

③如改走將4進1，炮一退一，士6退5，炮三退二，紅勝。

④如改走馬1進3，炮五平六，將4進1，炮一平六，紅勝；又如改走將4進1，炮五平六，士6退5，傌四退六，士5退4，傌六退四，馬1進3，炮一退一，紅勝。

⑤如改走將4進1，炮五平六，將4進1，炮一退一，士6退5，傌四退六，士5退4，傌六退四，馬1進3，炮一退一，紅勝。

⑥如改走士5退6，傌三進四，將4進1，炮五平六，將4進1，炮一退一，馬1進3，炮一平六，紅勝。

第 **97** 局　（紅先勝）

黑方

紅方

1. 傌五進六　將5進1①
2. 炮九退一　包7平3
3. 炮七平八　將5平4②
4. 炮八平六　將4平5
5. 傌六進七　將5平4
6. 炮九退五　包3進3③
7. 傌七退八　將4退1④
8. 傌八退七　將4平5⑤
9. 炮九進三　包3平2⑥　　10. 傌七進六　將5退1
11. 傌六進七　將5進1　　12. 炮九平八　卒4平5
13. 炮八進三

注：①如改走將5平4，炮七平六，包7平4，傌六進七，紅勝。

②如改走包3平2，傌六退八，將5退1（如將5平4，傌八進六，紅勝定），傌八進六，將5退1，炮八進五，士4進5，炮九進二，紅勝。

③如改走包3進2，炮九平六，包3平4，傌七退八，將4退1，前炮平五，包4平8，傌八退六，包8平4，傌六退八，包4平8，傌八退六，紅勝；又如改走將4退1，傌七退六，包3平4，炮九平六，將4進1，後炮進三，將4平5，後炮平五，紅勝。

④如改走包3退4，炮九平六，將4平5，傌八進七，將5退1，前炮平五，將5平4，傌七退六，紅勝。

⑤如改走士4進5，傌七進六，士5進4，傌六進八，將4平5，炮六平五，紅勝。

⑥如改走將5進1，炮六平五，將5平4，炮九平六，卒4平5，傌七進六，紅勝；又如改走將5退1，傌七進六，包3平2（如包3退3，傌六進七，將5進1，炮九進三，紅勝），傌六進七，將5進1，炮九平八，卒4平5，炮八進三，紅勝。

第 98 局 （紅先勝）

1. 傌八退七　將4退1①
2. 傌七進五　士6進5②
3. 傌五退七　士5進6③
4. 傌七進八　將4平5④
5. 傌八退六　將5進1
6. 傌六退五　將5平4⑤
7. 傌五進四　將4平5
8. 傌四退五　將5平4
9. 傌五進七　將4退1⑥
10. 傌七進五　將4進1
11. 傌五進四　將4平5⑦
12. 炮二退三　前卒進1
13. 炮二平五

注：①如改走將4進1，炮二退一，象5進3，炮五進三，紅勝。

②如改走將4進1，傌五進四，將4平5（如將4進1，炮二退一，馬1進3，炮五進三，紅勝），炮二退三，將5退1，傌四退五，紅勝。

黑方

紅方

象棋殘局精粹

③如改走士 5 退 6，炮二進一，士 6 進 5，炮五平三，前卒進 1，炮三進五，紅勝；又如改走士 5 進 4，傌七進八，將 4 平 5（如將 4 進 1，炮五平三，將 4 平 5，炮三進四，將 5 退 1，傌八退六，將 5 平 4，炮三退二，將 4 進 1，傌六進四，紅勝），傌八退六，將 5 進 1，傌六退五，將 5 平 4，傌五進七，將 4 退 1（如將 4 平 5，炮二退三，將 5 退 1，傌七進五，紅勝），傌七進五，將 4 進 1，傌五進四，將 4 平 5，炮二退一，將 5 退 1，傌四退五，紅勝。

④如改走將 4 進 1，炮五平三，將 4 平 5，炮三進四，將 5 退 1（如將 5 進 1，傌八退七，將 5 平 4，炮三退一，士 6 退 5，炮二退一，紅勝），傌八退六，將 5 平 4，炮三退二，將 4 進 1，傌六進四，士 6 退 5，傌四退五，將 4 進 1，炮三進一，前卒平 5，炮二退一，紅勝。

⑤如改走將 5 平 6，炮二退二，將 6 退 1，炮二平四，士 6 退 5，傌五進四，紅勝。

⑥如改走將 4 平 5，炮二退二，將 5 退 1，傌七進五，紅勝。

⑦如改走將 4 進 1，炮二退一，前卒平 5，炮五進三，紅勝。

第 99 局 （紅先勝）

1. 炮三進一	將 5 進 1	2. 傌一進二	將 5 進 1
3. 傌二退三	將 5 退 1①	4. 炮三退一	將 5 退 1
5. 傌三退五	士 6 進 5	6. 炮三進一	士 5 進 4②
7. 傌五進六	將 5 進 1	8. 傌六退四	將 5 進 1③

9. 傌四退六　將5退1④
10. 傌六進七　將5平4⑤
11. 傌七退五　將4平5
12. 傌五進三　將5平4
13. 炮三退一　將4進1
14. 炮一退一　將4退1
15. 傌三退五　將4平5
16. 傌五進七　將5平4
17. 炮三退四　將4進1⑥
18. 傌七退六　將4退1
19. 炮三平六　將4平5
20. 傌六進四　將5進1
21. 傌四進三　將5平4　　22. 炮一退一　將4退1
23. 炮一平六　將4平5　　24. 後炮平二　將5平4
25. 傌三退四　卒4平5　　26. 炮二平六

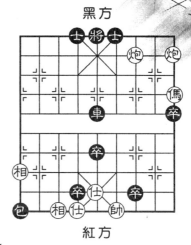

黑方

紅方

注：①如改走將5平4，傌三退五，將4平5，傌五進七，將5退1，炮三退一，將5退1，傌七進五，卒4平5，傌五進七，紅勝。

②如改走士5進6，傌五進六，將5進1，炮三退一，將5進1，傌六退五，卒4平5，傌五進七，將5平4，炮一退一，士6退5，炮三退一，紅勝。

③如改走將5平6，炮三退五，將6進1（如士4進5，炮三平四，士5進6，傌四進二，將6平5，傌二進三，將5平4，傌七退四，將4平5，傌四退六，將5退1，傌六進七，將5平4，傌七退五，將4退1，傌五進四，將4平5，傌四退三，將5平4，傌三退五，將4退1，炮一進一，將4

平 5，傌五進三，卒 4 平 5，炮四進五，紅勝），炮三平
四，將 6 平 5，傌四退六，將 5 退 1，傌六進七，將 5 進 1
（黑方另有三種著法均紅勝：（一）、將 5 平 4，傌七退
五，將 4 進 1，炮一退一，卒 4 平 5，炮四進三，紅勝；
（二）、將 5 退 1，炮四進五，卒 5 平 6，炮四平三，將 5
平 6，傌七退五，將 6 平 5，傌五進三，紅勝定；（三）、
將 5 平 6，炮一退二，將 6 退 1，傌七退六，士 4 進 5，傌六
進四，將 6 平 5，傌四進三，將 5 平 4，炮一平六，卒 4 平
5，炮四平六，紅勝），炮四平八，將 5 平 4（如士 4 進 5，
傌七退六，將 5 平 4，炮八平六，紅勝），傌七退六，將 4
退 1，炮八平六，將 4 平 5，傌六進四，將 5 進 1，傌四進
三，將 5 平 4，炮一退二，將 4 退 1，炮一平六，將 4 平 5，
後炮平二，將 5 平 4，傌三退四，卒 4 平 5，炮二平六，紅
勝。

④如改走將 5 平 4，炮三退五，將 4 退 1，傌六進四，
卒 4 平 5，炮三進四，紅勝。

⑤如改走將 5 進 1，炮三退二，將 5 平 4，傌七退六，
將 4 退 1（如士 4 進 5，傌六進四，將 4 平 5，炮一退一，紅
勝），傌六進四，卒 4 平 5，炮三進一，紅勝。

⑥如改走士 4 進 5，傌七退五，將 4 退 1，炮三進五，
卒 4 平 5，炮一進二，紅勝；又如改走卒 4 平 5，傌七退
五，將 4 平 5，炮三平五，紅勝。

第 100 局 　（紅先勝）

1.傌八進七　將 4 退 1①　　2.傌七進八　將 4 進 1

3. 炮五平九　　象 3 退 1

4. 炮二進二　　士 5 退 6②

5. 炮九平一　　將 4 平 5

6. 傌八退九③　　將 5 平 4④

7. 傌九進七　　象 1 進 3⑤

8. 炮一進二　　將 4 進 1

9. 傌七進六　　士 6 退 5⑥

10. 傌六退八　　將 4 平 5

11. 傌八退七　　將 5 平 6

12. 傌七退五　　將 6 平 5

13. 傌五進三　　將 5 平 4

14. 炮一退一　　士 5 退 4⑦　　15. 傌三進四　　將 4 平 5⑧

16. 傌四退二　　將 5 退 1　　17. 傌二退四　　將 5 平 6

18. 炮二退三　　士 6 進 5　　19. 傌四進二　　將 6 退 1

20. 炮二平四　　將 6 平 5⑨　　21. 傌二進一　　卒 8 平 9

22. 傌一退三　　將 5 平 6　　23. 炮一平四

注：①如改走將 4 進 1，炮二進一，象 3 退 5，傌七進
八，將 4 退 1，炮五平九，卒 8 平 9，炮九進二，紅勝。

②如改走士 5 退 4，炮九平一，將 4 平 5，炮一進二，
將 5 進 1（如將 5 退 1，傌八退六，將 5 平 6，炮二進一，卒
8 平 9，炮一進一，紅勝），傌八退七，將 5 平 4，炮二退
一，士 6 退 5，炮一退一，紅勝；又如改走士 5 進 4，炮九
平一，將 4 平 5，炮一進二，將 5 退 1，傌八退六，將 5 平
4，炮二退二，將 4 進 1，傌六進四，士 6 退 5，傌四退五，
將 4 退 1，炮二進三，卒 8 平 9，炮一進 ，紅勝。

③回傌藏鋒，暗伏殺機。

象棋殘局精粹

④如改走卒8平9，傌九進七，將5平4（如將5退1，炮一進三，士6進5，炮二進一，紅勝），傌七退五，將4平5，傌五進四，將5退1，炮一進三，士6進5，炮二進一，紅勝。

⑤如改走象1退3，炮一進一，卒8進1，傌七退五，將4平5，傌五進四，將5退1，炮一進二，士6進5，炮二進一，紅勝。

⑥如改走士6進5，傌六退八，將4平5，炮一退一，紅勝；又如改走卒8進1，傌六退八，將4平5，傌八退七，將5平4，炮一退一，象3退5，傌七進八，將4退1，炮一進一，紅勝。

⑦如改走卒8進1，傌三退五，將4平5，炮二退一，紅勝。

⑧如改走士4進5，傌四退五，卒8進1，炮二退一，紅勝。

⑨如改走卒8平9，傌二退四，士5進6（如將6平5，傌四進三，將5平6，炮一平四，紅勝），傌四進六，士6退5，炮一平四，紅勝。

歡迎至本公司購買書籍

親臨本公司購買圖書者
請於上班時間星期一至星期五
(8:30~12:00,13:30~17:30)
至台北市北投區致遠一路二段 12 巷 1 號。

建議路線
1.搭乘捷運
　　淡水線石牌站下車,由出口出來後,左轉(石牌捷運站僅一個出口),沿著捷運高架往台北方向走
(往明德站方向),其街名為西安街,至西安街一段293巷進來(巷口有一公車站牌,站名為自強街口),
本公司位於致遠公園對面。

2.自行開車或騎車
　　由承德路接石牌路,看到陽信銀行右轉,此條即為致遠一路二段,在遇到自強街(紅綠燈)前的巷
子左轉,即可看到本公司招牌。

國家圖書館出版品預行編目資料

象棋殘局精粹╱黃大昌　著
　　——初版，——臺北市，品冠文化，2007〔民 96〕
　　面；21 公分，——（象棋輕鬆學；3）
　　ISBN　978-957-468-519-6（平裝）
　　1. 象棋
997.12　　　　　　　　　　　　　　　　95025712

象棋殘局精粹

ISBN-13：978 - 957 - 468 - 519 - 6
ISBN-10：　　957 - 468 - 519 - 5

著　　者╱黃大昌
責任編輯╱劉　　虹　譚學軍
發 行 人╱蔡孟甫
出 版 者╱品冠文化出版社
社　　址╱台北市北投區（石牌）致遠一路 2 段 12 巷 1 號
電　　話╱（02）28233123・28236031・28236033
傳　　眞╱（02）28272069
郵政劃撥╱19346241
網　　址╱www.dah-jaan.com.tw
E - mail ╱ service@dah-jaan.com.tw
承 印 者╱國順文具印刷行
裝　　訂╱建鑫印刷裝訂有限公司
排 版 者╱弘益電腦排版有限公司
授 權 者╱湖北科學技術出版社
初版 1 刷╱2007 年（民 96 年）3 月

定　　價╱280 元

大展好書　好書大展
品嘗好書　冠群可期

大展好書　好書大展

品嘗好書　冠群可期